普通高等教育动画类专业"十三五"规划

动画速写（第二版）

Animation Sketch

陈薇 编著

清华大学出版社
北京

内 容 简 介

动画速写是动画专业的必修课，是引导动画专业后续课程的前导课程。

通过这门课程的学习，可以让学生掌握动画速写的表现技法与思维方式，唤起学生对动画专业的学习热情，为进一步学习动画专业的课程打好基础。

本书理论基础与具体实践密切结合，内容丰富、循序渐进、易教易学。本书由6章构成，内容包括动画速写概述、动画速写的形式语言和表现方法、动画人物速写、动画动物速写、动画景物速写和动画创意速写，着重动画速写的"表现技法"和"思维方式"，使学生从专业角度出发，培养观察力、表现力和创造力，快速掌握速写能力，帮助学生在今后的学习中直接进入动画创作，提高塑造动画形象的能力。书中附以大量的典型案例，除可读性外，更增添了观赏性和实用性。

本书不仅适用于全国高等院校动画、游戏等相关专业的教师和学生，还适用于从事动漫游戏制作、影视制作以及要参加专业入学考试的人员。

本书封面贴有清华大学出版社防伪标签，无标签者不得销售。
版权所有，侵权必究。举报：010-62782989，beiqinquan@tup.tsinghua.edu.cn。

图书在版编目(CIP)数据

动画速写/陈薇 编著. —2版. —北京：清华大学出版社，2018（2024.7重印）
(普通高等教育动画类专业"十三五"规划教材)
ISBN 978-7-302-48648-0

Ⅰ.①动… Ⅱ.①陈… Ⅲ.①动画—速写技法—高等学校—教材 Ⅳ.①J218.7

中国版本图书馆CIP数据核字(2017)第261012号

责任编辑：李　磊
装帧设计：王　晨
责任校对：成凤进
责任印制：杨　艳

出版发行：清华大学出版社
网　　址：https://www.tup.com.cn，https://www.wqxuetang.com
地　　址：北京清华大学学研大厦A座　　　　邮　编：100084
社 总 机：010-83470000　　　　邮　购：010-62786544
投稿与读者服务：010-62776969，c-service@tup.tsinghua.edu.cn
质 量 反 馈：010-62772015，zhiliang@tup.tsinghua.edu.cn

印 装 者：三河市铭诚印务有限公司
经　　销：全国新华书店
开　　本：185mm×250mm　　　印　张：13.5　　　字　数：287千字
　　　　　(附小册子1本)
版　　次：2013年6月第1版　2018年1月第2版　　印　次：2024 年 7 月第 8 次印刷
定　　价：49.80元

产品编号：075403-01

普通高等教育动画类专业"十三五"规划教材
专家委员会

主　编

余春娜
天津美术学院动画艺术系
主任、副教授

副主编

赵小强
孔　中
高　思

编委会成员

余春娜
高　思
杨　诺
陈　薇
白　洁
赵更生
刘晓宇
潘　登
王　宁
张乐鉴
张茫茫

鲁晓波	清华大学美术学院	院长
王亦飞	鲁迅美术学院影视动画学院	院长
周宗凯	四川美术学院影视动画学院	副院长
史　纲	西安美术学院影视动画学院	院长
韩　晖	中国美术学院动画艺术系	系主任
余春娜	天津美术学院动画艺术系	系主任
郭　宇	四川美术学院动画艺术系	系主任
邓　强	西安美术学院动画艺术系	系主任
陈赞蔚	广州美术学院动画艺术系	系主任
薛　峰	南京艺术学院动画艺术系	系主任
张茫茫	清华大学美术学院	教授
于　瑾	中国美术学院动画艺术系	教授
薛云祥	中央美术学院动画艺术系	教授
杨　博	西安美术学院动画艺术系	教授
段天然	中国人民大学艺术学院动画艺术系	教授
叶佑天	湖北美术学院动画艺术系	教授
陈　曦	北京电影学院动画学院	教授
薛燕平	中国传媒大学动画艺术系	教授
林智强	北京大呈印象文化发展有限公司	总经理
姜　伟	北京吾立方文化发展有限公司	总经理
赵小强	美盛文化创意股份有限公司	董事长
孔　中	北京酷米网络科技有限公司	创始人、董事长

丛书序

动画专业作为一个复合性、实践性、交叉性很强的专业，教材的质量在很大程度上影响着教学的质量。动画专业的教材建设是一项具体常规性的工作，是一个动态和持续的过程。配合"十三五"期间动画专业卓越人才培养计划的方案，结合实际优化课程体系、强化实践教学环节、实施动画人才培养模式创新，在深入调查研究的基础上根据学科创新、机制创新和教学模式创新的思维，在本套教材的编写过程中我们建立了极具针对性与系统性的学术体系。

动画艺术独特的表达方式正逐渐占领主流艺术表达的主体位置，成为艺术创作的重要组成部分，对艺术教育的发展起着举足轻重的作用。目前随着动画技术发展的日新月异，对动画教育提出了挑战，在面临教材内容的滞后、传统动画教学方式与社会上计算机培训机构思维方式趋同的情况下，如何打破这种教学理念上的瓶颈，建立真正的与美术院校动画人才培养目标相契合的动画教学模式，是我们所面临的新课题。在这种情况下，迫切需要进行能够适应动画专业发展自主教材的编写工作，以便引导和帮助学生提升实际分析问题解决问题的能力以及综合运用各模块的能力，高水平动画教材的出现无疑对增强学生的专业素养起到了非常重要的作用。目前全国出版的供高等院校动画专业使用的动画基础书籍比较少，大部分都是没有院校背景的业余培训部门出版的纯粹软件讲解，内容单一，导致教材带有很强的重命令的直接使用而不重命令与创作的逻辑关系的特点，缺乏与高等院校动画专业的联系与转换以及工具模块的针对性和理论上的系统性。针对这些情况我们将通过教材的编写力争解决这些问题。在深入实践的基础上进行各种层面有利于提升教材质量的资源整合，初步集成了动画专业优秀的教学资源、核心动画创作教程、最新计算机动画技术、实验动画观念、动画原创作品等，形成多层次、多功能、交互式的教、学、研资源服务体系，发展成为辅助教学的最有力手段。同时在视频教材的管理上针对动画制作软件发展速度快的特点保持及时更新和扩展，进一步增强了教材的针对性，突出创新性和实验性特点，加强了创意、实验与技术的整合协调，培养学生的创新能力、实践能力和应用能力。在专业教材建设中，根据人才培养目标和实际需要，不断改进教材内容和课程体系，实现人才培养的知识、能力和素质结构的落实，构建综合型、实践型、实验型、应用型教材体系。加强实践性教学环节规范化建设，形成完善的实践性课程教学体系和实践性课程教学模式，通过教材的编写促进实际教学中的核心课程建设。

依照动画创作特性分成前中后期三个部分，按系统性观点实现教材之间的衔接关系，规范了整个教材编写的实施过程。整体思路明确，强调团队合作，分阶段按模块进行，在内容上注重在审美、观念、文化、心理和情感表达的同时能够把握文脉，关注精神，找到学生学习的兴趣点，帮助学生维持创作的激情，厘清进行动画创作的目的，通过动画系列教材的学习需要首先明白为什么要创作，才能使学生清楚创作什么，进而思考选择什么手段进行动画创作。提高理解力，去除创作中的盲目性、表面化，能够引发学生对作品意义的讨论和分析，加深学生对动画艺术创作的理解，为学生提供动画的创作方式和经验，开阔学生的视野和思维，为学生的创作提供多元思路，使学生明确创作意图，选择恰当的表达方式，创作出好的动画作品。通过这样一个关键过程使学生形成健康的心理、开朗的心胸、宽阔的视野、良好的知识架构、优良的创作技能。采用多种方式，引导学生在创作手法上实现手段的多样，实验性的探索，视觉语言纵深以及跨领域思考的提升，学生对动画创作问题关注度敏锐度的加强。在原有的基础上提高辅导质量，进一步提高学生的创新实践能力和水平，强化学

生的创新意识,结合动画艺术专业的教学特点,分步骤分层次对教学环节的各个部分有针对性地进行了合理规划和安排。在动画各项基础内容的编写过程中,在对之前教学效果分析的基础上,进一步整合资源,调整了模块,扩充了内容,分析了以往教学过程的问题,加大了教材中学生创作练习的力度,同时引入先进的创作理念,积极与一流动画创作团队进行交流与合作,通过有针对性的项目练习引导教学实践。积极探索动画教学新思路,面对动画艺术专业新的发展和挑战,与专家学者展开动画基础课程的研讨,重点讨论研究动画教学过程中的专业建设创新与实践。进一步突出动画专业的创新性和实验性特点,加强创意课程、实验课程与技术类课程的整合协调,培养学生的创新能力、实践能力和应用能力,进行了教材的改革与实验,目的使学生在熟悉具体的动画创作流程的基础上能够体验到在具体的动画制作中如何把控作品的风格节奏、成片质量等问题,从而切实提高学生实际分析问题与解决问题的能力。

在新媒体的语境下,我们更要与时俱进或者说在某种程度上高校动画的科研需要起到带动产业发展的作用,需要创新精神。本套教材的编写从创作实践经验出发,通过对产业的深入分析以及对动画业内动态发展趋势的研究,旨在推动动画表现形式的扩展,以此带动动画教学观念方面的创新,将成果应用到实际教学中,实现观念、技术与世界接轨,起到为学生打开全新的视野、开拓思维方式的作用,达到一种观念上的突破和创新,我们要实现中国现代动画人跨入当今世界先进的动画创作行列的目标,那么教育与科技必先行,因此希望通过这种研究方式,为中国动画的创作能够起到积极的推动作用。就目前教材呈现的观念和技术形态而言,解决的意义在于把最新的理念和技术应用到动画的创作中去,扩宽思路,为动画艺术的表现方式提供更多的空间,开拓一块崭新的领域,同时打破思维定式,提倡原创精神,起到引领示范作用,能够服务于动画的创作与专业的长足发展。另一方面根据本专业"十三五"规划的目标和要求,教材的内容对于卓越人才培养计划,本科教学质量与教学改革以及创新团队培养计划目标的完成都有积极的推动作用。

天津美术学院动画艺术系

前言

近年来随着动画产业的发展,动画教育正处于蓬勃发展阶段,然而动画基础教学仍处在一个尝试性的开端,速写课程的教学也不例外,尤其缺乏与课程配套的相关教材,为了有效地弥补这一领域的空白,更好地配合教学,能够让学习该专业的学生了解动画速写的相关理论知识,掌握动画速写的表现技法与思维方式,为后续的动画专业学习与实践打下坚实的基础,是编写这本教材的初衷。

动画速写是动画专业造型训练的基础和前提,在传统速写训练的基础上合理取舍,融入动画设计的因素,培养学生快速造型能力、分析能力和表现能力。通过动画速写的训练,使学生在今后从事动画创作时,能够随心所欲地发挥想象力和创造力。动画速写是传统速写专业化的演变形式,目的还是为了提高和锻炼造型能力,因此在基本原则和要求上是一致的,例如整体观察方法与表现造型的形式语言、构图透视、结构特征等规律基本一致。在具体训练中,合理的取舍和侧重是把握的重点。

本书由动画速写概述、动画速写的形式语言和表现方法、动画人物速写、动画动物速写、动画景物速写和动画创意速写构成,着重动画速写的"表现技法"和"思维方式",理论与实践密切结合,内容条理清晰、通俗易懂,便于学生灵活掌握。书中辅以大量的典型案例,除可读性外,更增添了观赏性和实用性。在写作上,考虑将理论讲解、典型案例与思考练习相结合。使学生从专业角度出发,培养观察力、表现力和创造力,快速掌握速写能力,帮助学生在今后的学习中直接进入动画创作,提高塑造动画形象的能力。

本书由陈薇编写,在成书的过程中,余春娜、李兴、高思、王宁、杨宝容、杨诺、白洁、刘晓宇、马胜、赵更生、张乐鉴、张茫茫、赵晨、贾银龙等人也参与了本书的编写工作。由于作者编写水平有限,书中难免有疏漏和不足之处,恳请广大读者批评、指正。

本书提供了PPT课件和考试题库答案等立体化教学资源,扫一扫左侧的二维码,推送到邮箱后下载获取。

编　者

目录

第1章 动画速写概述

1.1 动画速写是什么 ·· 2
 1.1.1 什么是动画速写 ······································ 3
 1.1.2 速写与素描 ·· 5
 1.1.3 速写与动画设计的关系 ································ 6
 1.1.4 动画速写的种类和表现特征 ···························· 8
 1.1.5 动画速写的基础训练和作品赏析 ······················ 13

1.2 速写的工具材料和表现形式 ································· 16
 1.2.1 工具材料 ·· 16
 1.2.2 表现形式 ·· 23

1.3 动画速写的学习目的和教学意义 ····························· 29
 1.3.1 速写的学习目的和方法 ······························ 29
 1.3.2 速写的教学任务和意义 ······························ 31

1.4 本章小结 ··· 31

第2章 动画速写的形式语言和表现方法

2.1 动画速写的形式语言 ······································· 33
 2.1.1 速写的构成元素 ···································· 33
 2.1.2 速写的立体空间处理 ································ 40

2.2 动画速写的表现方法 ······································· 51
 2.2.1 观察方法与认识方法 ································ 52
 2.2.2 构图的表现方法 ···································· 55
 2.2.3 处理中的提炼方法 ·································· 61

2.3 本章小结 ··· 63

第3章 动画人物速写

3.1 人体特征 ··· 65
 3.1.1 人体结构解剖 ······································ 65
 3.1.2 人体比例 ·· 81
 3.1.3 形态与体块的关系 ·································· 89
 3.1.4 人体透视关系 ······································ 93

3.2 静态速写 ··· 95
 3.2.1 人物头像速写 ······································ 95
 3.2.2 人物全身速写 ····································· 108
 3.2.3 人物组合速写 ····································· 113

3.3 动态速写 ··· 117
　3.3.1 把握运动的人体 ··· 117
　3.3.2 表现连续的动作 ··· 126
3.4 本章小结 ··· 140

4.1 不同动物种类的结构解剖和运动特点 ······················ 142
　4.1.1 哺乳类 ··· 143
　4.1.2 爬行类 ··· 167
　4.1.3 两栖类 ··· 168
　4.1.4 鸟类 ·· 169
　4.1.5 鱼类 ·· 171
4.2 动物速写表现技法 ·· 172
　4.2.1 观察方法与写实表现 ·· 172
　4.2.2 强化感觉与提炼特征 ·· 173
　4.2.3 整体夸张与局部调整 ·· 174
4.3 本章小结 ··· 174

5.1 景物速写的构图 ··· 176
　5.1.1 构图的意义 ··· 176
　5.1.2 构图的原理 ··· 177
　5.1.3 构图的三要素 ··· 177
　5.1.4 构图的样式 ··· 179
5.2 景物速写在动画设计中的应用 ································ 179
　5.2.1 风景速写 ·· 179
　5.2.2 建筑速写 ·· 186
　5.2.3 场景速写 ·· 189
　5.2.4 道具速写 ·· 195
5.3 本章小结 ··· 197

目录

第6章 动画创意速写

6.1 创意速写的形成 …………………………………………………199
　　6.1.1 创意速写的概念 ………………………………………199
　　6.1.2 创意速写的创造性思维 ………………………………199
6.2 创意速写的表现技法 ……………………………………………200
　　6.2.1 属性与简化 ……………………………………………200
　　6.2.2 夸张与联想 ……………………………………………201
　　6.2.3 变幻与比例 ……………………………………………202
　　6.2.4 矛盾空间 ………………………………………………203
　　6.2.5 错视与置换 ……………………………………………203
6.3 本章小结 …………………………………………………………206

第1章
动画速写概述

- 动画速写是什么
- 速写的工具材料和表现形式
- 动画速写的学习目的和教学意义

1.1 动画速写是什么

成功的动画设计师如同奥斯卡的获奖演员，而动画速写是成为真正优秀的动画设计师的前提。迪士尼天才动画师米尔特·卡尔说过的最重要的一句话是："把心思集中到表演上，这才是关键。表演就是一切。如果只想技术，那一切都会一团糟。"就像音乐家对音阶倒背如流，那他就只管把他的乐曲表演得惟妙惟肖。如果他还想着技巧，那他很难表演自如。因此，如果我们掌握了动画速写的基础和规律，那我们就具备了创作的工具，就可以进行表演了，如图1-1所示为即兴创作的动画作品。

图1-1　杰西卡·威廉姆斯即兴创作的动画

图1-1所示的两张速写是杰西卡·威廉姆斯在听卡尔讲座时即兴创作的，运用简单的线条表现了人物的特征，动态把握准确生动，造型技巧娴熟。迪士尼天才动画师米尔特·卡尔强调不要太重视技巧，要敢于突破传统，建立独特的风格。

掌握动画速写的技能，然后把它们赋予个性的表达。我们的目的是掌握速写技能来创造新事物，让速写技能融入血液，成为本能，只有这样才能让你笔下的人物具有生命。随着时代的进步，计算机技术与3D视听技术的不断发展，动画创作还是以绘画为前提，花大部分时间在掌握动画速写角色的"极致动作"上，这样动画设计师才能全神贯注于人物的动作，体现出动作的节奏，并使人物的表演栩栩如生。如图1-2所示为动画影片《长发公主》中的动作草图。

动作草图是以速写草图的形式完成的，动画影片中的动态都是由一系列静止画面连接而成的，动画设计师要熟练掌握速写表现方法来完成剧本对角色动态的要求，使之具有生命力。

速写可以从3个方面入手，专业学习、临摹大师和形体空间营造，其中形体空间营造是主要的训练途径。别刻意去追求某种风格，忘掉风格，只管去画，风格自然会出现。速写是突破循规蹈矩设计思路的最有效的手段。速写训练往往是枯燥无味的，长期不间断地进行速写训练是非常辛苦的，所以很少有人能够坚持，要想成就事业就得不停地踏

踏实实地画速写,这是提高表现技巧的根本途径。绘画不是照葫芦画瓢,它需要理解和表达。我们学绘画的目的不是为了显示我们掌握了关节和肌肉画法的知识,而是要抓住相机所拍不出的那些真实的细节,要突出或隐含模特的某些特征以使其更生动。我们要学会手脑并用,最终能够把我们脑子里的意念实施到画笔中,图1-3所示为法国安格尔的铅笔速写作品。

米尔特·卡尔在创作《森林王子》时强调:"我们的动画与别人的不同之处在于它是可信的。我们的物体有体有形,人物有血有肉,我们的幻想具有真实感。"要使笔下的动画人物活起来,他们的动作必须是可信的,这就需要写实性和真实的动作,而这些都需要回归到对人物或动物结构和动作的学习中。动画不是线条而是实体,那么我们就应该掌握实体的现实情况。为了超越现实,我们必须以写实为基础。坚信一个绘画功底很强的动画设计师会从各方面落笔生花。从最现实的、最困难的到最狂野的、最古怪的,他应该什么都能画,而且他永远都不会才思枯竭。所以说,大量的速写是掌握动画的关键所在,再怎么强调速写基础在动画中的重要性都不为过。图1-4所示为英国威廉姆斯的炭笔人物速写。

图1-2 动画影片《长发公主》中的动作草图

图1-3 尼克洛·帕格尼尼肖像

图1-4 人物速写

1.1.1 什么是动画速写

速写是指艺术家在较短的时间内、特定的环境中用快速提炼的方法随笔写生和创意

表现出对象的特征。通过敏锐、简洁、明确的诠释物象，表达出作者的感觉、印象、想象和情绪等。英文Sketch一词有"速写"的概念，既包含了草图、随笔的意思，又指素描、速写。解释为快速、概括地描绘物象，其视觉语言表现为单纯、简洁、精炼、概括和生动，且带有主观抽象性，具有灵动神奇的艺术魅力。正如法国绘画大师马蒂斯所说："最重要的是表达内心的感受和情绪，以一种简化的方式，使表达出来的东西更简练、更率真、更轻快地直接进入观众的心灵。"

速写是艺术家锻炼观察力、熟悉生活、记录形象、积累素材的一种很好的方式，也是培养概括取舍能力、提高艺术表现技巧的重要手段。速写具有灵活机动的绘画手法，工具简单，操作方便，不受绘画材质的限定等特点。速写是人类最早的绘画方式，用矿物质颜料，以质朴、自然，最接近人类本能的绘画方式进行了概念性的诠释，描绘早期人类艺术活动就属于"速写"作品的早期形式。从法国拉斯科洞穴壁画、西班牙阿尔塔米拉岩画、中国云南沧源崖画等作品中，可以看到那些栩栩如生的动物和人物形象所体现出来的概括和简洁的形式风格，如图1-5～图1-7所示。

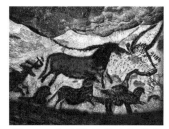

图1-5　法国拉斯科洞穴壁画　　图1-6　西班牙阿尔塔米拉岩画　　图1-7　中国云南沧源崖画

速写的题材非常广泛，凡是自然界中与人生活有关的景物及社会生活中的精神活动，都可以作为速写的内容。针对教学和研究，一般分为人物速写、动物速写和景物速写三大类。每一类根据描绘的具体内容还可以进行更为细致的分类，例如人物速写又可以细分为人体特征速写、人物静态速写及人物动态速写等。在本书后面的章节中再做详细介绍。

动画速写是动画专业的造型基础训练课程。速写训练的一般规律和要求是实现动画速写的必备条件，动画速写的根本任务是强化造型训练，提高艺术素质，培养创造能力。同时，动画速写对运动规律、默写能力等方面均有更高的要求。动画速写的特点是突出动态表现，强调默写、记忆和想象作画。动画创作需要大量的形象素材，场面素材要通过速写去观察积累，并要求具备创意构思转化为视觉形象的塑造能力。动画创作的夸张变形能力也需要在速写中进行开发和探索。学习动画速写要克服概念化，不要盲目抄袭流行风格，特别要防止因为夸张变形而轻视和放松对造型基础能力的训练。由于每部动画片的题材和内容均不同、艺术风格各异，使得动画设计师在一部动画片中熟练掌握的角色造型设计，在另一部动画片中却派不上用场，需要重新构思。动画速写作为基础训练应侧重于掌握基本的造型规律和运动规律。

造型能力是动画设计师的根本，速写是造型艺术基础训练的重要方法。速写训练的目的是为了培养学生的观察能力、分析能力、表现能力等基本造型能力。旨在锻炼脑、

眼、手的协调能力，学会用艺术的眼光观察世界，进而运用艺术手法来表现对象，把所见、所思、所想的形象准确地表达出来。在速写作画的过程中要求迅速地比较、取舍、整理及归纳，在较短的时间内用线条去高度概括、提炼对象的形体特征、空间关系。在速写过程中要充分发挥主观能动性而不是被动地描摹抄袭，应该注重开发学生的创造性思维、调动创造潜能，培养学生的艺术素养，从而使其能够更加充分地表达思想感情。

1.1.2　速写与素描

速写是以短时间的感受作为切入点来记录对象，通过灵敏的感悟快速抓取对象的形态和神韵，捕捉丰富多彩的艺术素材。速写的表现形式自由，方法多样，随着对象的差异、感受和目的的不同，有的重在写形，有的重在写意。速写注重主观感性，素描注重客观理性。速写贯穿于整个造型训练课程之中，速写与其他造型基础课程相辅相成，对提高造型能力起着非常重要的作用。

素描是通过深入地观察与研究去理解对象，细致入微地描绘对象、塑造形象，并深刻理解和认识形体的内在结构和外在形象。它被认为是绘画最基本的形式，是使用最基础的造型语言进行艺术表现的方式。素描的世界纯粹而本质，其中的事物都从五彩斑斓中被剥离出来，袒露出朴素的真实，一切的丰富蕴涵于黑白两极间无色彩的变化之中。

在西方艺术大师的素描集中，我们很难将速写与素描严格区分出来。因为从视觉元素及造型手法上来看，速写与素描是一致的。速写和素描都是各种美术专业造型基础训练的重要手段，它们相辅相成、互为补充、相得益彰。很难在速写与素描之间划分出明确的界限，如果非要将速写与素描加以区分，那么划分标准主要是对造型的概括程度与完成过程的时间长短。事实上，人们习惯性地将对造型的概括程度高、完成所用的时间较短的素描称为速写；而将那些对造型的表现更为深入具体、完成所用的时间较长的素描称为素描。

20世纪50年代，受西方学院派素描的影响，国内艺术院校的各美术专业都要求在素描写生中完整地体现"三大面五大调"，即包含光影、色调在内的所有的视觉要素，做到完全准确地再现客观真实。长期素描训练被学院教育视为各类视觉造型艺术的基础，成为研究自然物象、学习绘画知识与训练造型能力的主要方式，是加强基本功的体现，而速写则常常被忽视，导致学生机械地描摹对象，不重视艺术创造，缺乏创作能力。这种素描教学的片面化，严重地导致了素描教学与许多专业方向的脱节。随着时代的进步，新的艺术思潮与艺术形式的不断涌入，特别是设计领域的不断发展，对传统的素描教学提出了新的要求。过去的素描训练培养的是客观准确地表达物象，而今天的素描教学则是在开发学生的创造性思维和创造潜能。随着社会实践多元化需求的不断提高，从动画艺术专业的需要出发，提出了许多新的素描教学理念，逐渐进入教学实践领域，如以研究造型基础、形象特征和运动规律为主要目的的动画素描，如图1-8～图1-11所示的素描作品。

图1-8　场景素描(学生作业)

图1-9　联想素描(学生作业)

图1-10　头像素描(学生作业)

图1-11　人物素描(学生作业)

　　在动画教学体系的设置中，虽然素描训练与速写训练被视为在一个整体训练过程中互为联系、互为促进、互为弥补的关系，然而对速写教学的侧重是动画素描教学的显著特征。长期素描与速写最大的区别在于，长期素描是以长时间静止的固定客体为记录对象，素描训练是对结构性、分析性、深入性、完整性的训练。素描在训练观察方法与主观感受的同时，更倾向于对造型方式的理性认知的建立。画面效果相对于速写，显得层次丰富、表现细腻。而速写则是以运动变化的或者短暂静止的客体为记录对象，更强调"速度"。要求在观察理解的前提下，对被认识对象进行主观、生动的直觉把握，强调捕捉瞬间的形象与新鲜的印象，其更依赖于敏锐的直觉感受。因此，素描训练与速写训练在观察、研究与记录方式上各有侧重。

　　动画所独具的艺术魅力是通过富有生命的造型在运动过程中展现出来的。对结构的认识与应用，对造型的概括与总结，对特征的夸张和变形，对运动规律的记忆和再现，显得尤为重要，这方面速写具有绝对的优势。与此同时，长期的素描训练也是不能忽略的，如果没有足够的时间理解客观实体，就谈不上对造型进行快速准确的提炼，没有素描基础的速写会显得肤浅和单薄。动画速写训练不是单纯的快速记录形象，而是凭借记忆、想象再现和创造新形象。速写训练的重点是观察方法、快速理解以及建立结构意识等。

1.1.3　速写与动画设计的关系

　　动画作为一门年轻的、独特的艺术形式，有其特殊的表现形式和制作技巧。如果说

电影演员的表演是电影的主体，那么动画设计师就应该具备熟练运用造型语言进行表演的能力，让笔下的形象以假乱真，令人信服，才能使观众的精神与情感融入其中，达到信以为真的效果。动画设计师创造的是虚拟的世界，但它并不是凭空幻想出来的，而是对现实世界视觉元素的提炼、概括和夸张。无论它看上去多么荒诞不经、光怪陆离，都源于对客观世界的效仿，但这种效仿绝不是对客观物质形态与存在方式进行简单的自然再现，而是经过审美概括与艺术升华之后的物象本质与变化规律，是真实的感受和印象。所以说动画的"真实"是动画设计师创造出来的。图1-12是动画设计师阿特·巴比特（高菲狗的创作者）在讲座中分析动作的照片。

图1-12　动画设计师阿特·巴比特在讲座中分析动作

动画可以没有颜色，没有声音，但绝不能没有形象，动画形象是动画的视觉主体。动画形象要遵循造型基础、形象特征、运动规律、形式法则及透视原理等，这些都需要动画设计师具备良好的绘画功底，如图1-13所示为美国动画设计师马特斯的铅笔速写。虽然现代数字技术迅速发展，为动画设计提供了更多的实现手段，但却不能完全脱离人类千万年来在绘画实践中所积累的造型经验与美学原理。传统绘画不仅为动画提供了可借鉴的风格样式，还为动画提供了造型与设计的手段、方法以及视觉表达的语汇系统。速写作为绘画的基础形式，具有快速、概括、灵活的特征，符合动画设计的需要，已经成为动画专业教学、动画艺术创作与动画艺术研究中极其重要的环节。

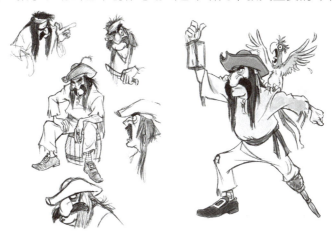

图1-13　海盗动画速写

该图片选自《力量——动画速写与角色设计》一书，该图是动画设计师在真实环境中对模特所画的速写。与通常情况下的速写不同，其利用模特的特征，借助想象力自由的发挥，强调海盗的特点，用夸张的手法表现出角色的性格。设计师良好的绘画功底和熟练的速写技巧让海盗成为一个邪恶的反派角色。

1.1.4 动画速写的种类和表现特征

1. 动画速写的种类

速写的种类划分是根据速写的属性和用途决定的。根据速写的设色效果可以将速写划分为：单色速写和彩色速写。单色速写指的是使用单色工具，以黑白关系作为画面主要造型元素的速写，包括铅笔速写、炭笔速写、钢笔速写等；彩色速写是指使用多种色彩，以色彩关系作为画面主要语言形态的速写，如水彩速写、油画速写、色粉速写等。狭义的速写，一般指单色速写。单色速写属于素描的范畴。根据速写描摹对象的状态可以将速写划分为：静态速写和动态速写；根据速写作画的速度可以将速写划分为：速写和慢写；根据各种绘画门类的不同将速写划分为：油画速写、版画速写、水墨速写、水彩速写、水粉速写等；还可根据专业需要，针对速写训练的重点和角度的差异，将那些在设计中收集设计素材、表达设计意图的速写划分为：设计速写、创意速写等。

按照对象的不同，动画速写可分为人物速写、动物速写和景物速写三大类，其中人物速写可以分为人体特征速写、人物静态速写、人物动态速写；动物速写可以分为哺乳类、爬行类、两栖类、鸟类和鱼类速写；景物速写可以分为室内静物速写、室外景物速写和人物与场景的速写等。

动画速写是针对动画专业需要设置的造型基础训练课程。动画速写重视动画造型的特点，突出线造型。在手法上写意和写实相结合，概括提炼和夸张变形并用。动画造型需要学习各种造型语言，从各种美术风格中吸收营养。动画的表现形式丰富多样，从基础训练的角度来看，我们的视野应该放得更宽一些，不应拘泥于某种特定的风格。

2. 动画速写的表现特征

速写是一门形态面貌、风格手法多样的艺术。它和各种艺术观念、观察方法和表现方法联系在一起，有着极为广阔的领域。动画速写的表现特征由其性质和任务的不同而决定。动画速写的表现特征包括传统精神研究性、写实主义素材性、个性表达设计性及形式风格多样性。

(1) 传统精神研究性

动画速写的传统精神研究性是指具有研究物质表象、物质结构及变化规律，掌握造型结构和运动原理，从而赢得创造自由的特征，如图1-14所示为意大利画家达·芬奇的作品。动画创作离不开上帝创造的自然万物，动画表现的主题始终是人类的现实生活。动画设计师成功的原因在于是否能在自然界中发现与吸取创作的源泉，将瞬息万变的视觉感受和生活印象很好地表现出来。因此，深入研究包括人、动物、景物在内的生命物

质形态的构成方式与运动规律显得尤为重要。动画设计师要从视觉的角度对社会现象、生命现象、物理现象进行形象描述。格式塔心理学美学的代表人物阿恩海姆认为视觉不是对元素的机械复制，而是对有意义的整体结构式样的把握，从这一观点上可以看出，速写作为绘画的形式具有主观选择性。

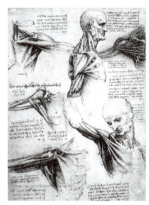 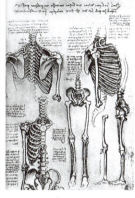 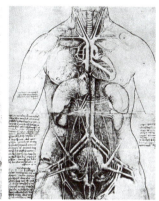

人体比例图　　　　　骨骼图　　　　　内脏解剖图

图1-14　达·芬奇的作品

　　动画具有运动的特性，所以动画造型与现象都处在运动变化之中，其造型的丰富多变，强调出动画设计师对结构、特征和规律的掌握。从客观出发，以科学严谨的态度对物质构成原理和运动规律进行全面具体的研究，从而获取与动画创作相关的知识显得尤为重要。速写是用简练的绘画语言——线，在理解与记忆的基础上以最快捷的方式对造型进行整理与归纳，从而挖掘出形象本质的过程，同时其也是一个由整体到细节，认知与感受不断深入的过程，是发现、理解与再创造的过程。并且通过速写所获取的原始画面中的视觉元素有助于向动画语言的转换。线稿是动画的草图设计和原画创作的基本形式，大量的课堂速写练习基本上属于这类传统意义上具有研究性的速写。人体结构解剖、人体比例透视、人体运动规律等都会经常成为研究的内容。在《狮子王》中我们看到迪士尼的动画师们用不同的材料工具，通过速写来体现狮子的动作规律，如图1-15所示。

　　动画设计师运用不同的材料工具表现角色的造型结构和情绪动态，让我们感受到速写表现给角色带来了无限的活力。

(2) 写实主义素材性

　　动画速写的写实主义素材性是指速写作为动画创作资料的特性。艺术源于生活，动画艺术的创作源泉是现实世界，动画设计是对现实世界有意识地深刻感受的再现和升华，所以再聪慧的头脑，再超现实的想象都不是凭空捏造出来的。日本动画大师宫崎骏制作的影片大多是精品，在其以往影片中的情景设置只为了达到建构作者想象的美丽空间，大多是森林。例如《风之谷》中的森林，拉普达的自然景观，龙猫居住的大树和乡村美景等。画面中森林占了很大的比例，色彩上以绿色、蓝色为主，营造了一种视觉效果，从而激起相应的心灵感应。而在《千与千寻》中则大胆地起用了现代都市为背

景，同时故事的主要场景不再是在森林，而是安排在日本古代的一个澡堂。虽然说该片在影像技术方面有所突破，是首次以全数码制作的动画电影，在画面、色彩、音响上更具细腻感和层次感，但片中的场景不仅仅只是为了达到一个视听上的超越，而是有了较前期更深的用意，一方面借此场景表现日本民族的传统文化，本土观念更易回归。另一方面，场景本身有其寓意，千寻在这个场景中成长与磨炼，不仅是对人身体的清洗，更重要的是对人类灵魂的洗礼。《千与千寻》中的"神秘之城"是根据江户东京建筑物园而描绘的，如图1-16所示。创作者创作的初衷在于面对古旧的建筑，是否应该反省：现代人总是夸大自己的问题，难道都忘了古人是怎样克服种种困难的吗？只要我们能重拾昔日的勇气，那么天大的困难也可以克服。至于故事中

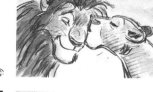
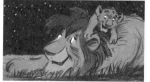

图1-15 《狮子王》中动画设计师的速写设计稿

的温泉大浴场，则是源自动画大师宫崎骏幼年经历的再现，表达出如今的神仙日理万机，大概也想偷得浮生半日闲的美好追求，这便是《千与千寻》中看到的神仙光顾的浴场了。

图1-16 动画电影《千与千寻》中温泉大浴场的内外场景设计

动画设计师在参照江户东京建筑物园资料的基础上进行了大量的场景绘制。

虽然我们可以从书本、照片和各种形式的资料库中获取素材，但是仍然不能替代身临其境的体验。动画所需要的素材是综合性的，包括对形象、色彩、环境、光线、声音、气息等多种元素所构成的整体氛围的感受与把握。动画中人物角色的设计离不开生活的原型，即使是想象生物、虚拟场景等，都需要我们从现实的自然界中获取灵感，从自然生态和社会环境中进行借鉴和发挥联想，所以说采集素材和写实表现是动画设计师的必修课。现在，随着现代科技的发展，有许多先进的新技术如快速数码摄影、摄像、互联网等被广泛应用于视觉素材的采集。相比之下，用速写收集素材的方式已显得很落后了。然而事实上，大多数优秀的动画师仍然执着于用笔记录他们所需要的素材。在素材的采集方面，速写具有不可替代的优势。因为，没有比人脑更完善的思维系统，其能够在快速获取视觉信息的同时进行有目的的图像处理，即从纷繁的事物中快速提炼出最有价值的因素，符合造型与创作风格的需要；也没有比人手更灵巧的了，其能够传递出真实的感受和创作的激情。动画设计师用手中的笔在纸上描绘，赋予了一个角色生命、个性和感情，这是计算机做不到的。动画速写不但是对生活素材的采集，而且还是动画师们对平凡素材点石成金的法宝，如图1-17所示的表情速写。

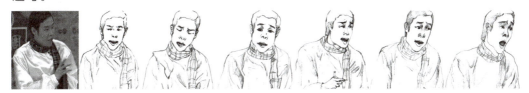

图1-17　表情速写

动画速写的素材来源于生活，在表现形式上可以灵活多变。

(3) 个性表达设计性

动画速写的个性表达设计性是指速写为动画创作提供了个性表达的空间。动画创作的前期是从草图中诞生、演化、形成的，是对创作构思的形象表达，是直接快速完成主观画面的过程。动画要求剧本中的情节设置与情景描述，角色的个性、情感及动作，创作者的思想情感与艺术追求都必须以视觉符号的图形语言来展现，同时进行风格的确立。而速写的设计性可以使动画设计师在运用线条和色调表现形象与画面的同时，将注意力尽可能地集中在有意义的个性表达上，找到更直接、更快速的形式表达其创意，并通过感性意识的引导，上升为理性认识的传达，使创作构思和想象趋于具体、深入与完善，如图1-18所示的造型设计稿。对生活深入观察，充分理解，对真实物象的记忆、印象与形象储备，是动画创作的前提，而用速写勾画草图的方式不仅是视觉思维的前提，同时还是视觉传达的独特方式，可以对印象与记忆进行分析与推敲，强化特征的综合造型能力。

图1-18　动画电影《千与千寻》的造型设计稿

动画电影《千与千寻》中采用了日本江户时代艺术风格的元素。

(4) 形式风格多样性

动画速写的形式风格多样性是指优秀的、丰富的艺术风格设计能够为动画剧情的叙述增添无限的浪漫与无尽的遐想，这是任何表演都无法达到的特殊效果。动画的艺术表现离不开丰富多彩的美术风格设计。美术风格设计是指动画作品除运动以外的视觉形式部分的设计，其区别于一般真人实拍的典型特征。例如梦工厂制作的《功夫熊猫》由于大胆借鉴了中国艺术的风格元素，从而大大增添了故事的神秘魅力。首先对风格的设定取决于题材的要求，然而要将一种风格和谐的贯穿于整个视觉设计却没那么简单。在对造型进行风格化设计的过程中，速写是最直接最容易操作的手段。而且，速写线条流畅、纯粹、直接，是极具绘画表现力的艺术语言，其本身就是一种鲜明的风格标志。

风格的形成与绘制工具的使用密切相关，不同性质的工具会产生不同的画面效果和与之相应的表现技法，进而形成不同的视觉效果。速写的绘制工具没有限定，材料使用非常自由，因此速写的风格形式多样。对不同绘画工具的表现手段进行大胆尝试，挖掘绘画材料的超级表现力，丰富绘画表现的经验与感受，对于动画创作中视觉语言风格的探索是非常有益的，如图1-19和图1-20所示为由日本加藤久仁生导演的动画短片《回忆积木小屋》中的画面效果。

图1-19　奥斯卡最佳动画短片《回忆积木小屋》镜头画面1

图1-20　奥斯卡最佳动画短片《回忆积木小屋》镜头画面2

该短片散发着浓浓的法式情调，造型风格和画面气氛的营造令人惊艳。

1.1.5 动画速写的基础训练和作品赏析

速写是一门绘画技能，具有很强的实践性，需要通过持之以恒的勤学苦练，才能熟能生巧，只有通过大量的速写训练才能达到质的飞跃。速写的快在于绘画语言的提炼、概括和简化。要对描绘的对象进行深入的观察和理解，在实际的速写训练中要从所见的表象到画出理性的内部结构与运动规律，通常速写训练步骤是慢写—快写—默写。

慢写是指写生对象保持稳定且持续时间较长的速写形式，将速写的速度放慢有利于对客观对象进行全面深入地观察，为物象的描绘进行概括与提炼提供更多的思考时间。在描绘的过程中应注意：首先，从整体出发，避免落入局部刻画，忽略整体关系。其次，在慢写的过程中切忌反复涂改，下笔前要多看、多想，下笔时要肯定、果断。最后，要透过表象，表现对象的本质，而不是被动地照搬对象，如图1-21和图1-22所示为慢写作品。慢写是最初级的速写训练，同时也是最具深入表现力的速写形式。慢写是积累造型经验、训练速写所必须具备的认识与思维的能力。

 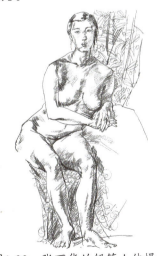

图1-21　奥地利席勒的铅笔人物慢写　　　图1-22　张丽华的铅笔人体慢写

快写是指在较短的时间内进行快速写生的方式，是从被动造型进入主动造型的过渡阶段。快写强调快，但并不意味着粗糙和空洞地表现对象。恰恰相反，在快中往往不经意流露出最生动的直觉感受和最鲜明的个性表达。在快写时单纯的手快是不够的，要对对象建立整体认知，熟练运用形式语言对形象进行高度概括，不掌握一定的绘画知识与经验是快不起来的。快写训练的关键在于快速而敏锐地了解对象，主动而灵活地把握整体，从记忆与感受出发，概括地表现对象，如图1-23和图1-24所示为快写作品。

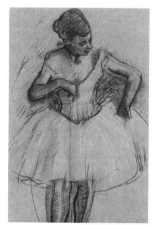 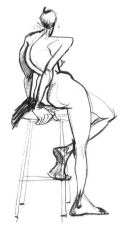

图1-23　法国德加的炭笔人物快写　　图1-24　美国马特斯的铅笔人体快写

默写是指记录那些转瞬即逝的物象，根据我们头脑中的想象，通过形象记忆与创作的方式完成的速写，如图1-25所示为默写作品。古代的中国画注重观察，不进行对景写生，追求的是"妙在似与不似之间"的境界。相传南唐宫廷画家顾闳中受李煜之命，潜于韩熙载宅院内，将韩熙载奢华放荡的夜生活默记于心，回来后画就了著名的《韩熙载夜宴图》。默写能力是动画专业学生所必须具备的基本功。动画是运动的艺术，运动与变化是绝对的。动画设计师要把视觉的印象、抽象的文字、虚无的幻想转换成运动中的动画形象，就必须理解与掌握造型结构与其运动规律。默写的造型过程是对所要表现的形象与内容进行编辑与提炼，经过过滤与澄清，再现记忆与想象。所以说默写训练不仅是锻炼形象的记忆能力，而且还能开发创作能力，同时这也是动画创作的重要环节。

图1-25　学生邢磊的动态默写

在常规的教学中，大多从慢写开始，通过较长的时间，让学生画固定的模特或场景进行观察与概括。随着手头功夫的不断熟练，逐渐过渡到在较短的时间里快速、准确地概括表达对象，随即进入快写阶段。实践证明，慢写与快写交替进行效果更好，慢写强调从整体出发的深入，而快写着重于把握高度概括的整体。初学者在慢写中容易感觉麻木，陷入细节；在快写中容易追求速度，导致造型的概念空洞。而快慢结合的训练可以起到调和的作用。无论是慢写还是快写，都是以写生为基础进行的，而速写的最高境界是默写，因为默写不仅能展现其对客观形象的记忆，而且是表达设计师创作意图，进行再创造的过程。

另外临摹也是速写训练十分重要的辅助手段。大师的优秀作品往往能成为我们学习绘画最好的范本，临摹可以说是绘画初学者的捷径。但是对临摹作品的选择是非常重要的，要选择那些造型清晰、形象丰富、技艺娴熟、画面具有生动表现力的、艺术品质高的经典作品作为临摹对象，这些作品包括大师速写、优秀插图和动画片的设计草图等。一些临摹作品过于概念化、商业化，艺术感觉简单粗糙，则不利于临摹者，不良的绘画习惯一旦形成不易改掉，会阻碍进步。临摹的手法一般分为对照临摹和变化临摹。对照临摹就是基本忠实于对象的重复性临摹；变化临摹则是提取临摹作品的精神、艺术要领或个人的兴趣点，在临摹过程中，对造型与画面进行主观的变化处理。总之，临摹不是机械地模仿，要根据学习的需要，有目的、有针对性地临摹，如图1-26和图1-27所示的作品。

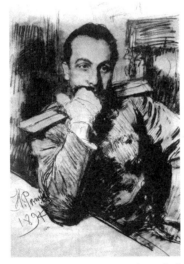 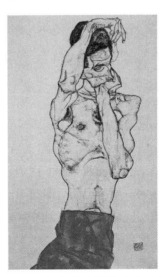

图1-26　苏联列宾的亚历山大日尔克维奇像　　图1-27　奥地利席勒的人体速写

速写是一种形象的思维方式和观察与研究对象的基础创作方法，是对专业素质的基础训练。作为动画专业基础技能的速写训练，不仅在作业的形式内容，甚至在训练方式上都表现出明显的侧重和鲜明的专业风格。

首先，动画角色的生命力源于它们的精彩表演。虽然这些角色都是拟人化的，具有和人一样的动作与表情，但由于一切角色都是由人创造的，因此动画角色的表演是画出来的表演。凭借个性化的形象角色和丰富的表情打动人心，动画速写也因此而重视对包括结构特征、表情特征、动态特征等在内的形象个性化特征的概括与表现，如图1-28所

示为铅笔速写。因此，速写的目的不仅是再现客观存在，更重要的是学习如何去表现主观而活泼的情感体验。为此，动画速写的基础训练从一开始就要求以投入角色的方式去体验复杂的情绪变化和丰富的动作语言的变化。

图1-28　学生王若鉴的铅笔角色速写

其次，动画是时间的艺术，它区别于传统的架上绘画，它要求对运动过程的真实再现，动画的真实感是画出来的，并非对客观世界的重复再现，而是主观创造出来的想象与个性情感的真实体现。速写课因此要培养学生敏锐的观察力和快速默写瞬间动作的能力，尤其强调对运动方式的整体把握和对运动规律的概括与总结，动态速写已成为动画速写基础训练的重要内容。

最后，动画作为电影，其具有推拉摇移的镜头变化，使得形象与场景需多角度、全方位的展现。因此在速写的基础训练中，要特别强调表现对象的夸张变形、错觉的利用、对造型的联想与重组以及立体的观察方法和对透视空间的正确表现。

1.2　速写的工具材料和表现形式

1.2.1　工具材料

速写工具材料的选择是画好速写的前提条件，任何绘画的工具材料都可以顺手拈来，随意使用。但是如何选择速写工具材料就显得尤为重要了，因为种类繁多的工具材料，反而会使创作者无所适从。我们学习速写，首先要了解各种工具的材质特点，不同的笔触、纸质效果均会产生不同的视觉效果。可以根据个人的喜好和表达作品意图的需要来选择工具材料。对于速写基础训练，不妨多尝试些不同种类的工具材料，在实践中驾驭其发挥出理想的效果，形成个人的风格。古人云工欲善其事，必先利其器。只有尽可能地熟悉和了

解各种绘画工具材料的属性,才能达到心手合一的完美境界。速写的绘画工具材料主要包括3类:笔、橡皮和纸。下面我们就以画速写会经常使用的绘画工具材料进行具体介绍。

1. 笔

(1) 铅笔

铅笔是最常用的速写工具,其携带方便,易于修改。铅笔可以画出圆滑流畅,软、硬、粗、细灵活多变的线条,形成的明暗色调层次丰富细腻,易于深入刻画,如图1-29和图1-30所示的铅笔速写作品。铅笔的质量取决于铅芯的品质,铅芯的软硬、深浅都会影响到绘画的手感和画面的效果。用于绘画的铅笔一般用H、B来分类,H值越大,铅芯的硬度越高,颜色越浅,画出的线条工整细致,有机械感;B值越大,铅芯越软,颜色越重,具有更丰富的表现力和更微妙的色调层次。还有一种铅芯为扁平的速写铅笔,画出的线条可宽可窄,在线条的粗细变化中蕴含着丰富的表现力,也适合大面积的铺设调子,营造画面的光照效果。而铅笔的缺陷是铅芯容易折断,尤其是软铅,笔端铅芯磨损较快,笔触密集会产生反光,容易画腻。

图1-29 《速写教程》中张丽华的铅笔人物速写

图1-30 学生王若鉴的铅笔角色动态速写

(2) 彩色铅笔和水溶性铅笔

彩色铅笔以其柔软细腻的质感、独特的彩色魅力和携带使用方便的特点为很多人所喜爱。要注意的是彩色铅笔的色块是靠线条的排列、交织和叠加产生的,因此,在颜色使用上要尽量概括,以免产生混乱感;水溶性铅笔由于画出的笔触能够溶解于水,用于画线条和暗部,然后湿笔薄涂,分散色彩,改变线条痕迹来完成创作。也可以在潮湿的画纸上直接作画,通过颜色的晕染产生丰富的视觉效果,如图1-31和图1-32所示的作品。

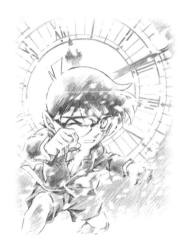

图1-31 《名侦探柯南》中青山刚昌用彩色铅笔绘制的角色手稿

图1-32 动画电影《阿拉丁》中以水溶性铅笔绘制的角色手稿

(3) 炭笔和炭条

炭笔和炭条使用方便，绘画效果对比强烈、层次丰富、有较强的表现力，与手指或擦笔配合使用会产生更加细腻的层次感。炭笔质地较铅笔更为粗涩，色调丰富，用法类似于铅笔，能够形成丝绒般的深黑色，颜色纯度高但不反光，具有极强的表现力。炭条又分为木炭条和炭精棒。木炭条质地细柔松软，线条变化微妙，易于形成明暗调子，造型语言异常生动丰富，但附着力差；炭精棒为油质，有黑、棕、暗绿等多种颜色，表现力更为丰富，利用炭精棒棱角处可以画出锐利、精细又富于变化的线条，将其斜置又可以进行大面积的涂抹，用手指揉擦会产生柔和自然的效果，适合于线面的造型手法。但是，炭笔和炭条的笔迹都不易修改和反复绘制，要求绘画时落笔准确肯定。为便于保存，画完可用定画液固定画面，多用于室内写生，如图1-33和图1-34所示的炭笔作品。

图1-33 法国德加的炭笔画——坐着的舞女

图1-34 奥地利席勒的炭笔画——女人体

(4) 钢笔

钢笔是一种常用的速写工具,钢笔包括普通钢笔、美工笔、签字笔和针管笔等。钢笔类工具的造型手法基本以点、线为主,通过点线的排列与叠加能够表现非常丰富的明暗层次,如图1-35和图1-36所示为钢笔速写作品。强调色阶的黑白两极,简化甚至剔掉了中间的灰色调,使画面具有简练概括的整体感,造成强烈的视觉冲击。从伦布朗和丢勒的很多钢笔画作品中可以看到钢笔画的艺术魅力。钢笔还具有携带方便,完稿后易于保存的特性。钢笔画在西方文艺复兴时期曾经十分盛行,大量遗留下来的速写与创作草图几乎无一例外是用蘸水笔绘制的,这种蘸水笔又叫羽毛笔,是现代钢笔的前身。蘸水笔使用起来不如普通钢笔方便,很少有人使

图1-35 文军的钢笔人物速写

用,取而代之的是美工笔,美工笔笔尖弯曲,形成一个斜面,使用时通过笔尖与纸面接触的角度变化,以得到粗细不同的点和线;签字笔使用不同型号配套的笔芯,可画出粗细不同的线条,清晰明确,使用更加方便;针管笔所画线条精确、细致、均匀、流畅,但由于笔锋的限制,需直立绘制,多用于工程制图。但在插画绘制中,常利用针管笔制作具有丰富色调的画面。

图1-36 钢笔建筑速写

钢笔线条清晰明确,通过对线条的疏密排列,可以形成不同层次的灰,多用于室外速写。

(5) 马克笔

马克笔有水性与油性两类,笔头的形状分圆头和方头,圆头有不同粗细的,方头分正方与斜方,宽窄也各不相同,能够绘出粗、细、扁、圆多种类型的线条,马克笔绘制的线条颜色透明而艳丽,具有使用方便、快干等特点。其可以绘制流畅的线条,善于铺设大面积的色块,具有透明感的造型,因而成为时下流行的速写工具。马克笔在停顿处

会产生重色堆积的效果，利用得当能产生顿挫有力而富于节奏的线条。与质地较为粗糙的纸质结合使用还能产生飞白、镂空、破边等效果，以增强画面的趣味感，如图1-37和图1-38所示为利用马克笔绘制的作品。

图1-37　用马克笔绘制的动画电影《机器人总动员》中的角色速写

图1-38　马克笔绘制的建筑速写

(6) 色粉笔和油画棒

色粉笔具有丰富的色彩，能够表现丰富的层次效果，深受印象派画家的喜爱。利用色粉笔的特性，可营造出生动而微妙的光线效果。色粉笔不仅适合铺设色块，产生质感，而且还能够画出富于节奏变化的线条。色粉容易脱落，需使用定画液固定；油画棒携带方便，画出的线条圆润浑厚，粗犷而富于质感。通过刮擦等方法，可制作出非常微妙的层次感。油画棒也是固体油画颜料，被擦画到基底上的颜色还可用松节油稀释，产生干湿、浓淡丰富的混合效果，如图1-39和图1-40所示为用油画棒绘制的作品。

图1-39　法国德加用油画棒绘制的女人体　　图1-40　奥地利席勒用油画棒绘制的女人体

(7) 毛笔

毛笔是中国传统的书画工具，具有极强的表现力，也是理想的速写工具。用毛笔画速写可线可面，通过中锋、侧锋、卧锋、逆锋等不同的运笔方式，皴、擦、点、染出浓

淡粗细的线条和不同虚实的色块，可充分展示用笔的韵味，如图1-41～图1-43所示为用毛笔绘制的作品。毛笔一般分为狼毫、羊毫和兼毫3种，且有长锋、短锋之分。狼毫硬，羊毫软，兼毫则刚柔并进。长锋难于掌握，而短锋更适于初学者。但由于毛笔的技法性强，毛笔携带也不方便，不易掌握，因此毛笔速写画法多用于课堂教学之中。

图1-41　吴冠中用毛笔绘制的长城速写

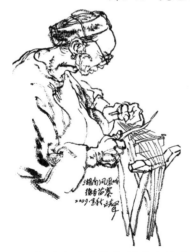
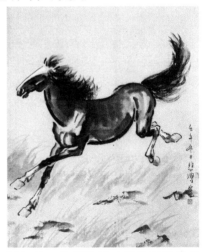

图1-42　李延声用毛笔绘制的人物速写　　图1-43　徐悲鸿用毛笔绘制的奔马

(8) 水粉笔和油画笔

水粉笔和油画笔都有软、硬、宽、窄、方、圆之分。这两类画笔的主要特点是笔头具有宽度和弹性，较中国毛笔容易控制。可用线自然流畅地概括对象，也可根据扁平的笔端所具有的宽度，落笔成面，用块面和明暗关系来表现对象。这两类画笔既可以用来画单色速写，又可借助于水彩、水粉、油画等颜料画彩色速写，如图1-44和图1-45所示分别为运用水粉笔和油画笔绘制的作品。

图1-44中用水彩技法表现环境清新温暖的意境，增强了画面的空间感，使人产生身临其境的真实感。

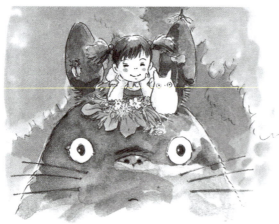

图1-44 运用水粉笔绘制的动画电影《龙猫》中的镜头设计稿

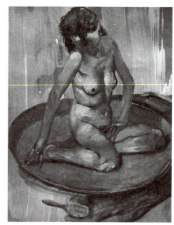

图1-45 刘溢运用油画笔绘制的人体速写

艺术创作总是伴随着绘画技术的发展，新材料的开发也是不断进步的，挖掘不同工具材料的表现潜力是艺术风格形成的推动因素。我们会发现在很多优秀的速写作品中，艺术家在同一张画布中运用了多种工具材料和表现技法。例如罗丹速写中常用流畅的铅笔线条与薄水彩结合，塑造整体感和体积感；丢勒速写中喜欢用铅笔画在有色纸上，再用白色的色粉笔绘出高光，具有立体而丰富的层次感；雷诺阿在速写中则喜欢将铅笔、色粉笔和水彩混合使用，使用这些技法的最终目的都是为了达到其理想中的最佳效果。作为初学者，建议你首先选择一种易于掌握的速写工具，不要急于进行复杂的尝试，因为任何的绘画工具材料与绘画技巧都是为造型服务的，只有熟能生巧，别无选择。

2. 橡皮

橡皮主要分为两种：一般的绘画橡皮和黏性的可塑橡皮。一般的绘画橡皮更适于清除和擦掉画面中多余的线条与色块，而黏性的可塑橡皮适用于减弱色调。在速写训练中我们不主张习惯性地使用橡皮对画面进行涂改，因为速写要求快速、肯定地概括表现对象，反复擦改会破坏速写所特有的快速、直接和生动的特点。我们要巧用橡皮，起到画龙点睛的作用。

3. 纸

速写用纸种类很多，不必过分挑剔，可根据用笔的种类、对象的感受和个人习惯选用。可以采用的有复印纸、白报纸、素描纸、水彩纸和牛皮纸等，也可以使用彩色卡纸和纸板，或者与绘画材料相关的专用纸张。不同的纸和笔接触会产生不同的效果，一般情况下，较润滑的笔尖适合于比较粗糙的纸张，而粗涩的笔尖则更适合于平整光滑，密度较大的纸张。但这并不是绝对的，因为纸质的选择还与其所追求的画面效果有关。铅笔、炭笔和色粉笔选择颗粒较大的粗纹纸，会产生明显的笔触和肌理，营造出厚重的美感；选择细密平滑的细致纸张，会产生细腻、圆润的线条，营造出流畅的美感；钢笔对纸张的要求不多，牛皮纸等有色纸张也可使用；

毛笔则更适于宣纸、高丽纸、元书纸等吸水性较好，柔软性高，能够充分展现墨色层次的纸张。初学者用单张的复印纸即可，简易方便、无拘无束，记录素材时用速写本便于保存。

1.2.2 表现形式

速写的表现形式与工具材料的使用有着密切的关系，不同的工具材料会产生不同的视觉效果。工具材料的使用都是为造型服务的，速写的表现形式取决于速写的性质与任务。例如当速写的目的着重于研究物体的结构特征与运动规律时，人们会很自然地选择线造型或线面结合造型的形式；当速写的目的要营造一种气氛的时候，人们就会大胆地删减细节和过渡层次，使用光影造型的黑白对比形式来实现。因为人们看待事物的不同方式和不同角度导致了不同的心理感受和表现需求，所以速写丰富的形式语言也会随之产生。速写的表现形式多种多样，概括起来可以分为三大类：以线造型为主的表现形式、以光影造型为主的表现形式、以线面结合造型为主的表现形式。

1. 以线造型为主的表现形式

线是最基本的造型元素，也是被广泛使用的造型语言。以线造型为主的表现形式是速写表现的主要形式，也是动画专业训练、动画制作的主要方法。以线造型为主的表现形式就是根据形象的特征和美感，利用线条的粗细、曲直、浓淡、疏密、虚实、刚柔等变化，通过线的快慢与停顿来表现物象的形体结构、空间质感以及形象的个性气质，其特点是实用、简洁、明快、流畅、单纯和概括，如图1-46所示的速写作品。

线作为抽象的绘画元素，通过速度变化产生的韵律与节奏感，灵活而自由的方向转换，正好与思维意象的流动和情绪的抒发相契合，具有丰富而深刻的情感内涵。大多数的线并非自然中所固有的，而是从知觉的概括与抽象中产生的。原始绘画、民间绘画和儿童画中都本能地选择了以线造型的手段，其主要原因是这类造型属于意象造型，而不是以再现自然本身为目的的。根据其在造型中的作用，可以将速写中经常使用的线分为轮廓线、结构线、辅助线及装饰线等多种形式。

图1-46　陈玉先用毛笔绘制的舞蹈动态速写

(1) 轮廓线

轮廓线是形象外部的边缘线，在透视原理的作用下由于形体转折等压缩而成的剪影式的边缘界线，如图1-47所示。它是对物象进行的抽象概括，因此轮廓线既是平面的，又是立体的。轮廓线并非一条实际存在的线，又与内部结构具有实质性的紧密联系，轮廓线会随着形体自身和内部结构的变化而变化，有时表现为连续线的转折，有时表现为

线的穿插。

画家通过强调人体的轮廓线，强化了人体的结构和立体感，轮廓线成为画面构成中最主要的表现形式。

(2) 结构线

结构线是直接表现形体内部起伏变化的结构形状与关系的线，结构线构建了物象的立体空间。在速写过程中，轮廓线与结构线在造型的本质上是没有明确区分的，轮廓因结构而存在，因此轮廓线与造型内部的结构应保持一致，与结构线的关系应该具有高度统一的整体感。值得注意的是，结构线除了物象自身的结构线以外还有该形象着装后的结构线，它往往随着该形象的形体变化而变化。因此，速写中也经常使用服装的结构线来强化形体的转折，突出形体的空间感，如图1-48所示。

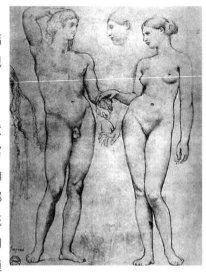

图1-47 法国安格尔用铅笔绘制的男女人体速写

图1-48 奥地利席勒运用铅笔绘制的人体速写

席勒用线高度概括了人体的动态，结构线与轮廓线完美结合，构成了视觉的节奏感。

(3) 辅助线

辅助线是为确定结构、比例、位置及物体间相互关系而描绘的虚拟线条。辅助线的设立非常重要，可以帮助设计者发现并建立形与形之间的内在联系，加强画面的整体感。速写中的辅助线可以出现在画面上，许多辅助线经常会作为画面造型的一部分被保留下来，使画面更加生动，同时还可以起到增强造型的形式感、动态感和整体效果的作用，如图1-49所示。

该动画设计师在设计的过程中使用了很多辅助线来加强角色造型的立体感和整体感。

(4) 装饰线

装饰线是装饰与丰富画面、烘托气氛的线，其与结构线一样，往往随形体结构的变

化而变化，起到展示立体空间的作用。用线组成的画面一般清新而明快，这是因为线具有抽象概括性，画面很容易产生装饰效果，一些速写作品通过有意识强化线的装饰性而形成了个性化的风格。这类线条从审美出发，是根据形式需要、情绪感受、韵律节奏变化而产生的装饰线，如图1-50和图1-51所示为选自《速写教程》中张丽华的铅笔人物速写作品。

采用以线造型为主的表现形式时，要避免平均处理画面，要使造型关系主次分明、画面层次错落有致，就必须在线条的疏密处理上下功夫，通过长短交错的线条构建画面的形式与空间关系，以此突出主体。速写能力对于动画造型的重要性就是熟练驾驭线的能力，即用线来概括与表现对象的能力。因为线造型是传统动画造型设计中常用的视觉语言，无论是角色设计还是场景设计都是在线稿的基础上着色完成的。大量原画造型所使用的线，都是经过高度概括和合理布局的线，在动画速写中要明确线造型的训练方向，如图1-52所示。

图1-49　动画电影《长发公主》角色铅笔速写稿

图1-50　铅笔人物速写1

图1-51　铅笔人物速写2

图1-52　学生张梦用签字笔绘制的角色设计线稿

2. 以光影造型为主的表现形式

以光影造型为主的表现形式就是通过表现物象的形体结构、空间层次、质感、强弱、虚实等来构成画面，使画面产生纵深感，又被称为明暗画法。利用光影明暗的变化规律来塑造形象和营造环境的氛围，其特点是直观、立体、丰富和强烈。光线不仅能区分轮廓，而且还能区分块面，是营造立体空间的重要因素。因此对块面结构的认识，对透视规律的掌握是光影造型的关键。但光影造型必须简练概括，从整体上分出明暗，使物象更具立体感，如图1-53所示，以光影造型为主的表现形式常被应用于动画速写与动画草图设计中。

图1-53　苏联列宾的头像速写

列宾熟练运用了光影造型的方法，强化了人物脸部的结构和皮肤肌理，人物表情生动逼真。

在速写中应用以光影造型为主的表现形式需要注意以下5个问题。

（1）对光的理解与把握

光源的位置和强弱决定了光影的角度与方向等，光源设定的目的在于强调结构关系，突出画面的立体感。由于光线对形既有加强，又有破坏，所以不能轻视光线的作用。一般来说，光源不宜太多，要先确定主要光源，再确定与之相反的反射光源。如果光源太多会造成画面混乱。与传统光源理论相区别，印象派画家将光线印象和色度空间作为表现的主题与重点，有意识的减弱对结构和质感的表现，营造真实的光感氛围，如图1-54所示。

图1-54　荷兰伦勃朗的人物速写

伦勃朗善于运用光影造型来概括和整合画面的光影色调。

(2) 对色调的概括与统一

速写要求在短时间内概括对象，迅速地提炼造型和处理画面。与素描不同，速写要求尽可能在色调的使用上对黑、白、灰的层次要进行适度概括与整合，既要大胆肯定，又要简洁明快，尽量在统一色调的前提下，拉开层次，其中过渡的灰层次不宜过多。

(3) 对结构的把握与表现

明暗关系的处理不能一味追求光影效果，必须建立在对形象结构深入的理解之上。对结构的把握关键在于对明暗交界线的处理，明暗交界线并非一条线，而是面与面的转折与交界，是划分受光面与背光面的界限，其主要意义在于通过强调面与面的交界，突出立体效果。因为速写要在极短的时间里表现出明暗造型，其对明暗交界线的把握就显得非常重要。对块面转折的处理不能太机械，色调层次的处理不能太平均，如图1-55所示。

画家鲁本斯加强了明暗交界线的虚实处理，使转折面平滑过渡，体现出人物皮肤的细腻与弹性。

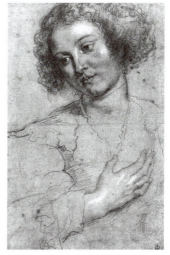

图1-55 德国鲁本斯的人物速写

(4) 对画面虚实关系的处理

速写在画面的处理上也要尽可能地遵循近实远虚的透视原则。画面中的虚实关系要靠线条与色调的深浅变化来产生，实处理部分排线密度大，颜色深，线条紧密，而虚处理部分则相反，排线密度小，颜色浅，线条疏松，如图1-56所示。

(5) 对画面黑白关系的处理

黑白画面在速写中是常见的处理手法，而不同深浅的灰面是靠点、线、面的疏密排列形成的。黑白是色调深浅的两极，明暗的两极，虚实的两极。黑白画面排除了色调的中间层次和琐碎的造型细节，因此要注意把握整体轮廓、抓住大印象、大动态以及快速捕捉画面构成的形式趣味，处理好图底关系，充分运用对比，从高度的形式抽象中产生装饰效果，如图1-57所示。

 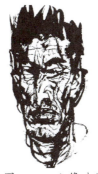

图1-56 法国修拉的人像速写　　图1-57 人像速写

3. 以线面结合造型为主的表现形式

以线面结合造型为主的表现形式就是在线造型的基础上，根据结构关系和形体转折特点，进行适当的明暗处理和色调烘托，两者互相配合，可使形体具有立体感和空间感。以线面结合造型为主的表现形式既保留了线造型肯定而明确的特点，又具备了形体造型的厚重与丰富。总之，线面结合的造型比单线的造型更丰富，更具表现力，画面对比效果也更加强烈，如图1-58所示。

大师达·芬奇运用线面结合的造型方法塑造人体结构，使得人体造型准确结实。

在速写中应用以线面结合造型为主的表现形式，需要注意以下3个问题。

图1-58 意大利达·芬奇的人体写生

(1) 对线面结合关系的处理

线和面都是造型的形式元素，应以结构为核心，相互依存。但是线与面具有两种完全不同的形式语言，如果结合不好，线就会显得孤立，面就会显得凌乱。因此，在造型上要充分发挥线与面的造型优势，切忌线面脱节，从而突出造型的整体性和连贯性。

(2) 对结构本质的把握

在排除非光线、固有色等外界因素干扰的前提下，光线是主要的影响因素。光影能强化结构，也能削弱结构，以线面结合造型为主的表现形式主要是从结构出发，没有明确的固定光源设定，光影的分布从造型本质的需要出发。

(3) 对主体与层次的划分和强调

画面主要是通过线来概括轮廓与结构，使用简单的明暗关系起到烘托主体的目的和强化空间的作用。如果在画面中处理不好，很容易显得混乱。因此在处理造型和画面时要分清主次，做到主体突出，层次分明，如图1-59和图1-60所示为动画片《长发公主》中的铅笔原画速写稿，在添加明暗关系时要有区别，切忌平均分配，面面俱到。

图1-59 铅笔原画速写稿1　　　　图1-60 铅笔原画速写稿2

1.3 动画速写的学习目的和教学意义

1.3.1 速写的学习目的和方法

1. 速写的学习目的

(1) 接触自然之美，了解生活之趣

速写训练是接触自然，增进人与自然相互关系的有效途径。在了解、感受和熟悉自然的过程中，发现、体会和领悟生活的乐趣，培养观察、体验和思考的习惯，从而培养学生的感受能力和想象能力，积极发展感受美、鉴赏美、表现美和创造美的能力，激发学生表现美和创造美的热情，同时可培养设计者健康的审美观念和审美能力，加深对美的理解。

(2) 建立搜集意识，矫正绘画习惯

速写训练要建立积累和搜集形象素材和创作资料的意识，动画涉及面广，需要摄取包括历史、人文、社会等多方面的知识，我们可以通过速写来积累丰富的形象素材、造型知识和创作资料。速写不管是写生还是慢写，都要摒弃矫揉造作的虚伪装饰，要经过深思熟虑后精雕细刻，旨在锻炼脑、眼、手的协调能力，学会用艺术的眼光观察世界，达到艺术的再现。

(3) 注意创作积累，锻炼创造能力

动画速写训练从某种意义上说是动画设计草图的前期准备，其为动画创作积累了丰富的素材和创作依据。随着素材的积累，经过整理沉淀于头脑中，创作时会呼之欲出，创作的形象会更真实生动。锻炼创造能力就是在锻炼造型能力的基础上，通过大量的速写训练，掌握造型基础及其运动规律。不能消极被动地对待客观物象，而要富有想象力地去创造、去感知、去理解和表现。要把感知形象和情绪体验结合起来，充分发挥想象力，推动审美意象的发展，培养创造能力。

(4) 推敲画法技艺，经营笔触传达

锤炼表现语言是艺术的最终目的，任何深邃的思想、有价值的观念、有意味的形式或带有革新意识的笔法，最终都归结于视觉语言来进行传达。视觉语言的深刻、准确、熟练要耗费设计者毕生的精力。好的画法技艺具有写形、传神、达意的特点，本身具备美的感染力。能够准确表达物象特征和设计者的心理情绪，笔触之间所蕴含的意境能传达出难以言表的艺术感染力。

(5) 速写等于创作，可提高原创意识

速写也是一个原创过程，任何事物被绘成笔触的画面时都是心灵的创作过程。这种创作是通过体验生活酝酿而成的。速写的创作来源于生活和素材的搜集与积累，优秀的速写要提高其实用性和原创性，就要把经过精心过滤的原创意识投入动画速写的训练和

动画草图的设计中去。

2. 速写的学习方法

(1) 提高艺术修养，储备基础知识

要提高艺术修养，首先要提高眼力，这是决定能否达到一定艺术高度的重要条件。速写的画面笔触可以直接反映出艺术家的气质和修养。速写涉及的知识面广，需要掌握比例、透视、人体解剖、结构和造型规律，学习构图规律和艺术表现力等知识。要多看、多画、多研究、多领悟，锻炼眼力，多做比较。在学习速写的过程中不但要掌握速写造型的基本规律，提高造型能力，而且要大量阅读优秀作品，开阔眼界，提高眼力，这样才能画出质量高、品位高的速写作品。

(2) 认真对待慢写，逐步由易入难

古人说欲速则不达，对于速写也同样适用。要由慢到快，开始时宁慢勿快，宁拙勿巧。以提供较充裕的时间画准对象为目的，要以慢写为主。先易后难，刚开始画速写时不要急于表现所见的全部内容，从简单的造型入手，从局部入手，循序渐进，由简入繁。不断分析、取舍、归纳、概括，避免空洞表现。由静到动，速写练习从静止状态到运动状态，从有规律的动态到无规律的动态，逐渐掌握规律，实现脑、眼、手的协调配合，最终达到落笔有神，一气呵成的境界。

(3) 讲究学习方法，多方面相互配合

画速写要注意速写与默写、观察与记忆、临摹与观摩等多方面的相互配合。默写与记忆速写是加强认知，熟练把握对象的有效途径，也是提高形象记忆力和培养造型想象力的主要手段。动画创作需要丰富的生活经验和过硬的默写基本功，这有利于动画创作中创意构思的表达。临摹与观摩也是速写学习的有效途径，选择适合自己学习的临摹方向，在技法上反复研究，学习优秀作品的形式与特点。与此同时，广泛地观摩他人的作品，取长补短，也是一种有效的学习方法。

(4) 用心观察体会，把握整体特征

用心观察就是学会看，整体地看，比较地看。无论从造型到表现手法都来自于对生活的观察，在观察中要学会将复杂的对象简化和概括，把握大体形状和特征，这也是动画造型的特色。要培养整体把握对象的主动意识，注意比较分析，勤于动脑，抓住特征，简化提炼，要敏于观察，在比较中捕捉对象的特征。

(5) 持之以恒地实践，养成勤学苦练的习惯

画速写和学英语一样，不是一朝一夕就能熟练掌握的，要勤学苦练，持之以恒。画速写需要不断积累，由量变到质变，要坚持不懈，有空就画，不怕慢，就怕断，养成画速写的习惯，日积月累，绘画水平会在不知不觉中得到提高。

1.3.2 速写的教学任务和意义

1. 速写的教学任务

动画速写是动画专业的必修课。速写的教学任务是通过对该课程的学习，掌握速写的基础理论和基本技能，掌握造型的基本要素和造型方法，掌握形象特征、形体结构、运动规律和空间透视关系；掌握速写方法及默写方法。培养和提高学生对事物敏锐的观察能力和整体的认识能力，对造型扎实地表现和概括能力，对动态敏锐地捕捉和表达能力，对形象的记忆与想象能力以及画面构图和场景的组合能力。积累形式语言，提高艺术素质，培养创造能力，为今后学习和从事动画、漫画、游戏设计等工作打下坚实的造型基础。

2. 速写的教学意义

动画速写教学要求学生掌握规律，提高技艺。掌握规律是要求熟练地掌握造型的自然规律和艺术规律。培养全面的造型能力不仅需要掌握自然形态的结构规律，还要掌握艺术的表现技法。提高技艺要求迅速地培养观察力和形象记忆能力，增强表现力，夸张变形能力和艺术概括能力。概括地说就是培养和提高学生的造型能力和想象能力。我们要通过速写教学，让学生全面掌握造型的自然规律和艺术规律，使它们有机地结合在一起。

1.4 本章小结

本章内容属于速写课程的理论教学部分。动画速写作为动画专业的基础课程，研究的重点不但是一种技能，即一种对工具材料的驾驭和操作技能，而且还是一种效果的把握，其与绘画技法密不可分。在本章1.2节中结合速写常用的绘画工具和材料，图文并茂地介绍了不同绘画工具材料的性质、使用方法和风格效果等。通过对本章的学习目的和教学意义的了解，可建立一个较为全面而清晰的认知体系。速写训练是传统素描教学的组成部分，动画速写在吸收与借鉴了传统速写知识与经验的基础上，注重对学生专业素质与实践技能的培养，同时本章还介绍了动画速写的种类、表现特征、基础训练和表现形式等内容。

第2章
动画速写的形式语言和表现方法

- 动画速写的形式语言
- 动画速写的表现方法

2.1 动画速写的形式语言

动画速写的目的是通过形式语言的表现来塑造形象，形式语言是为表达形象服务的。速写是通过提炼和概括表现出单纯、朴素的风格特点。速写属于平面绘画，形式语言极其纯粹，色彩关系表现为黑白两极间的层次变化，构成速写画面的基础要素就是点、线、面。通过这些要素的大小、面积、形态、明暗、虚实、方向、肌理等形式的变化和组合，构成了画面中的造型元素基础。

2.1.1 速写的构成元素

速写的构成元素包括：点、线和面。

1. 点

点的概念在不同的领域有不同的含义和解释。在音乐中，点是节奏的象征；在几何学中，点是抽象的，只有位置，没有大小。点是线段的开端与终结，是两线相交之处；在造型设计中，点是一切形态的基础，是具有空间位置的视觉单位。点是指有轮廓、无大小、无方向、独立的形态元素，如图2-1所示。点是绘画的起点，绘画总是从一个点开始，但任何一个具体的形态都是由点与点之间的相互关系构成的。在同一幅画面中出现多个形体时，在形式上通常将这些形体视为多个比重不同的点，并根据点构成的原理来确定形与形之间的相互关系。

在中国山水画中讲究"远点树，近点苔"，"树"与"苔"都是由点组成的，这些点使画面产生了节奏韵律的变化。

图2-1 运用点画法绘制的中国山水画

在速写中可以根据点的性质与作用进行分类，将点分为方位的点、节奏的点、虚面的点、中心的点和符号的点5种，这样有利于我们了解和运用点。

(1) 方位的点

点在画面中的主要作用是吸引并引导视线。当画面中只有一个点时，这个点就会成为视觉的中心；当画面中有两个点时，人的注意力就会首先集中在那些具有大小、形状、色彩等方面相对突出的点上；而当两个点相同时，人的视线就会自然地往返于两点之间，在心理上形成一条无形的线；如有3个以上的点存在，视线就会本能地将这些点连接成为一个虚拟面，如图2-2中，不同大小、形状、虚实的点产生了远近不同的空间感。

这说明点对空间位置具有引导和指示作用,在速写中我们经常用点来确定线条的长短、轮廓与形体转折。因此,对外轮廓点的转折是把握形状的关键。轮廓造型是指在对象轮廓形状上找到转折的关键点,通过对这些错落有致的点所构成的虚拟面来进行比较和分析,可把握造型的整体。如图2-3中,用圆点标注的转折点明确了位置关系,对外轮廓线的把握起着参照作用。

图2-2 吴冠中用毛笔画的《鲁迅故乡》

图2-3 奥地利席勒的男人半身像速写

(2) 节奏的点

单个点的性质是静止的,多个点则会构成视觉上的短暂停留,从而产生跳动的感觉。当点出现在线条上时,会使行进中的线条产生不同长度的停顿,如图2-4所示;当点出现在空白平面上时,会使视线随点移动,从而产生跳跃的感觉,像音乐一样具有律动的节奏;平面上出现大小、虚实不同的点,在速写中经常借此营造不同层次的空间感,如图2-5所示。毋庸置疑,点是速写形式语言中最为活跃的元素,它不仅能丰富平面的形式语言,还能加强空间的节奏感。

图2-4 吴冠中用毛笔绘制的《残荷》

图2-5 大小虚实不同的点

(3) 虚面的点

如果平面中有3个以上的点，那么在视觉上点与点之间就会构成虚面。在速写中通常使用点构成的虚面来体现对象的虚实，表现近实远虚的透视原理。为体现画面的空间层次感，常使用点来进行绘制，能够起到突出主体或者平衡画面的作用，也常用不同大小与疏密的点来调节形状的比重关系，如图2-6所示为用形式不同的点构成不同树木的轮廓，形成树形的虚面。

(4) 中心的点

点是视线的中心，当画面中只有一个点时，人们的注意力就会集中在这个点上，点具有空间的张力，如图2-7所示。所谓的画眼就是画面中心的主体点，是吸引人注意力的点。而这一点在画面的布局中会产生不同的重量感，成为决定画面形式与视觉内涵的首要因素。因此，在速写中，往往一开始就要确定核心点的位置。在一般的画面处理中，往往将这一点置于基本居中或略微偏上的位置，如此布局可使感受稳定、突出又富于变化。

图2-7所示的作品，使我们会很自然地将视线投向女性舞者的头部，主要原因是她头上顶着的花瓶在画面中起到了核心点的作用。

图2-6　形式不同的点构成的虚面　　　　图2-7　民族舞蹈的钢笔速写

(5) 符号的点

点是有形的形式元素，具有抽象与象征的特点，而且具有丰富的形状变化。点的简洁性和灵活性使之可以根据需要转化为形式各异的视觉符号。在国画中，点染是山水画中表现树木山石的主要方法，如图2-8所示。速写中也经常使用类似的方法，例如在速写中我们常将远处的人群、树叶或者树木，根据印象抽象成为不同形状的点，如图2-9所示，且按照特定的秩序和构成规律进行编排和处理，形成丰富多变的画面效果。

图2-8 吴冠中用毛笔绘制的《山水》

图2-9 吴冠中用毛笔绘制的《周庄》

2. 线

线是点移动的轨迹,是与平面相互接触的结果。在几何学中线是非物质性的,只有长度、位置和方向,而没有宽窄等形状变化。在造型设计中,线具有位置、长度、粗细、浓淡、方向等性质,常被看作最基本的形式元素。

(1) 线的种类

线的基本种类是直线和曲线。直线是点向一定的方向持续无限的运动,例如水平线、垂直线、对角线、任意直线、折线或锯齿形线;曲线是通过对直线施加压力,改变直线的方向就形成了曲线,例如规则曲线、自由曲线和抛物线。

(2) 线的性格

直线:明快、简洁、通畅、静止、稳定、坚硬、寒冷、理性,有速度感、机械感和紧张感。

曲线:丰满、感性、轻快、优雅、流动、柔和、温暖、抒情、跳跃、节奏、弹性,有节奏感、速度感和现代感。

长线:具有持续的连续性,运动的速度感。

短线:具有停顿性、刺激性,较迟缓的运动感。

粗线:厚重、粗犷、凝重、迟钝、稚拙,表现力强,严密中有强烈的紧张感。

细线:纤细、锐利、微弱、灵动、敏感,有直线的紧张感。

水平线:稳定、平坦、安定、平静、广阔,有左右延续和静寂感。

垂直线:庄严、挺拔、崇高、刻板、坚毅、明确、直接、干脆,有上升和下落的运动感和紧张感。

斜线:倾斜、不安定、动势、朝气,有上升下降的运动感。斜线与水平线、垂直线相比,视觉效果更为生动。

锯状线:焦虑不定,表现出神经质的机警。

平滑的线：速度感快，流动感强。
厚重的线：速度感慢，流动感差。
绘图线：干净、单纯、明快、整齐。
铅笔、毛笔线：自由、随意、舒展。

线越粗、越长、越实，在空间位置上越靠前；反之，越细、越短、越虚的线，其空间位置越靠后。可见线条不仅有方向性，还有明显的速度和质感。我们凭借直觉很容易比较出线条的性格，如图2-10所示。

图2-10　线条性格的比较

线是人类首先使用的造型语言，它具有原始性。而人类的思维方式和运动方式也具有线性特征。因此，当线条能够和人的思维与动作达成一致时，人就会感受到和谐的快感。大多数的绘画工具很容易表现线条，在速写中线条是最基本的、最主要的造型手段。因为线是从形式的抽象中获得的，同时又有着明确方向转折面的边界，具有极强的概括性，所以说线条是速写造型中最普遍使用的形式元素。

(3) 线的排列

线可以成为面的边界，同时也可以通过线的排列与铺设形成面的实体。排线的密度越大，形成的面越实；反之，面越虚。形的结构、空间、质感等往往也是通过不同形式线的排列而产生的。

① 平行线排列

平行线排列是笔触排列中最简洁的方式。素描中线的平行排列是构成块面造型的基本手段，线平行排列出的面能很好地对形体进行空间的概括，表现出形体在光线照射下产生的立体感和空间感。由于平行线的方向性，使所形成的面也具有明确的方向感，如图2-11所示。在速写中经常通过不同方向的平行线的交错排列，来营造画面的空间透视感。平行曲线的排列可表现出色调层次圆润的转折和变化。

② 曲线的排列

波状曲线的排列在视觉上会产生富有节奏的动感，抒情而浪漫的韵律会使画面产生情绪的波动，非常适合于表现丰满感性的肌肉、轻快流动的溪水、连绵起伏的群山、弯曲流畅的头发等，如图2-12所示为设计师运用流畅的曲线表现角色富于弹性的卷曲长发。

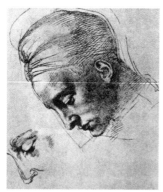

图2-11　意大利米开朗基罗的头像速写

图2-12　动画片《长发公主》中角色的铅笔速写草图

③ 线的放射状排列

放射状的线是从一个能量的中心点向四周发散，具有方向、速度、立体感和视觉冲击力，很容易产生鲜明突出的视觉效果。大面积放射状线条的使用可以营造出画面的空间动感。速写中经常使用成簇的放射线来表现毛皮质感和植物的形态，如图2-13所示为选自美国赓·赫尔脱格伦的《动物画技法》中的图片。

④ 交叉线的叠加

在交叉线条不断的叠加中，色调逐渐加重，产生明暗关系的微妙变化，适合于表现光影效果，同时厚重粗糙的肌理效果也可通过线条的交错排列而产生。因此，速写中也经常使用这一技法来表现对象的表面质感，如图2-14所示为运用交叉线的排列表现男性头发、眉毛和胡子的质感，具有很强烈的装饰效果。

图2-13　奔马的钢笔速写

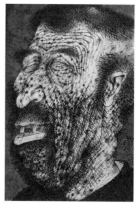

图2-14　戴顺智用毛笔绘制的老汉头像

⑤ 涂鸦式的线团

涂鸦式的线团指没有确定形状的线，其有很强的自发性和随意性，因此在速写中使用非常频繁。涂鸦式的线团常给人轻松自由、蓬松柔软的感觉，看似捉摸不定的交错，但却具有造型的内涵，不是盲目肆意的涂抹，而是经过长时间的训练，在掌握运动节奏的情况下加以应用，可运用自如，如图2-15和图2-16所示的作品。

图2-15　美国珍妮·勒鲁的跳舞的女孩　　图2-16　瑞士贾科梅蒂的静物速写

此外，速写是通过不同的绘画工具与表现技法来绘制线条的。除了线条具有不同的性格以外，速写作品还会受工具材料表现质感的影响。例如，铅笔的线条柔软蓬松，纹理较粗糙；钢笔的线条流畅、光滑而富有弹性；马克笔的线条轻薄而润泽；油画棒的线条粗粝而浑厚，绘画语言的魅力就在于此。

3. 面

在几何学中线移动的轨迹，如垂直线平行运动形成了方形；而直线的回转移动形成了圆形等。在造型设计中面与形是一个相通的概念，即由长与宽构成的二维空间。正如不同类型的线一样，不同形状的面也具有不同的性格特征。面的类型有直线形态的面、曲线形态的面、自由形态的面、偶然形态的面等。

直线形态的面是由直线形态任意构成的面。直线形态的面具有直线所反映的心理特征，例如正方形是最能突出水平线与垂直线平衡效果的形态，具有秩序感，给人简洁、稳定、坚实的感觉，如图2-17所示的作品。

曲线形态的面是由曲线形态任意构成的面，例如圆、椭圆形等。曲线形较直线形更加柔软而有张力，具有秩序感。最具代表性的是圆形，给人完整的印象。在速写中过于规整的形会显得呆板，所以很少被应用于画面的构成中，大多是对正圆进行压扁、挖补等变化处理，既保留其原有的基本形态与性格特征，同时又给人留有悬念和想象的空间。

自由形态的面是无几何秩序的曲线形，形态活泼多变，富有个性。在速写中经常会出现，其具有可控性。自由曲线形态的面的特征是生动、柔软、含蓄、优雅、温暖，常用于表现人物、动物、景物等自然形态的造型。但自由曲线形态的面不易控制，要与结构相适应，才会产生完美的效果，如图2-18所示的作品。

偶然形态的面是运用特殊的绘画技法偶然得到的图形。偶然形态的面有非常自然而极具个性的特殊效果。例如对自然原形的破坏、撕碎、颜色喷洒等产生的偶然形状。在速写中常使用涂抹等方法获得偶然形的面，使用恰当会显得自然潇洒，从而产生神秘莫测的视觉效果。

图2-17 《小马王》动画片中的场景速写稿

图2-18 法国保罗·茹夫的豹的动态速写

2.1.2 速写的立体空间处理

在生活中，无论我们身处室内还是室外任何一个空间中，当我们观察景物时，常会与实际物象状态不同，而呈现出的这种近大远小、近高远低的现象构成了立体空间的透视现象。速写研究并记录的客观对象都是处于立体空间中的具有长度、宽度、高度和深度的物质实体。速写绘画是在固定长度与宽度的平面空间内展现的，这就不能回避对立体空间的表现，建立画面空间的立体认知是动画基础教学的重点。

1. 形体的概念和分类

形体是一切物质在三维空间中存在的可视形态，形体中包含着面在空间中的转折与起伏。形体是由形和体两个部分组成的。形是平面的概念，包括形状和轮廓；体是形在空间中的存在方式，含有形本身，还包括了形的高度、厚度和深度。形与体的空间差异不同。形性质上是二维的，易表现；体是三维的，要通过透视原理实现。在素描中描绘是平面绘画的概念，塑造是具有立体造型的意味。速写的手法虽然简洁，但必须具有同样的空间造型意识，这也是动画的特性，要求动画设计师对形象进行多角度和全方位的认知与表现。

形体分为自然形体、几何形体和人造形体。自然形体是指那些天然形成的立体造型，包括人体、动物、自然体等，如图2-19所示为选自《科幻画教程》中的图片，这类造型一般不规则，有着复杂而微妙的转折关系与起伏变化，形象生动而富有活力；几何形体是指对复杂多变、千奇百怪的自然形体的概括和抽象，包括人造的平面形体和立体形体；人造形体是指

图2-19 炭笔科幻速写

通过人类劳动创造出来的各类立体造型，包括建筑、汽车、家具、电话等造型和作为纯粹艺术创作的立体造型等。人造形体是人类思维的产物，因此人造形体较自然形体更易于理解和把握。在这3种形体中，最简洁的是几何形体。速写的要求是快速概括与表现形体，只有将常用的几何形体作为立体造型的基础语言，熟练并灵活地掌握，才可以对复杂造型进行概括简化和准确表达。

2. 常用的几何形体造型

在速写中经常使用的几何体包括立方体、圆柱体、圆球体和锥体等。

(1) 立方体

几何学意义中的立方体是方形的平行移动的轨迹，立方体的任何一个横切面都是方形。在造型上立方体的特征与方形十分接近，表现为简洁、稳定，具有硬度和平衡感，如图2-20所示的造型。使用立方体概括造型的优点是能够简化造型。立方体的6个面互相垂直，每一个面都具有明显的朝向性，因此不仅能够明确地表示体面的方向性，还有利于对透视空间进行表现。在质感方面，可以强化与突出形体的硬度，其缺点是处理不好会显得机械和生硬。

(2) 圆柱体

几何学意义中的圆柱体是圆平行移动的轨迹。在造型上指截面为圆，用于分解造型的柱体，也包括纺锤体等类似于柱体的形状，截面可以是不同直径的圆或者椭圆。使用圆柱体概括造型的优点是比立方体更为简洁，易于掌握。通过光影与横截面使物象具有立体感。圆浑的柱体显得饱满，流畅具有张力，如图2-21所示的造型，其缺点是柱体的转折不像立方体的界限那么分明，而是一个模糊的过渡面，因此其在对空间关系的交代上不能十分具体。

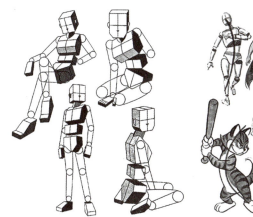

图2-20　立方体动画造型

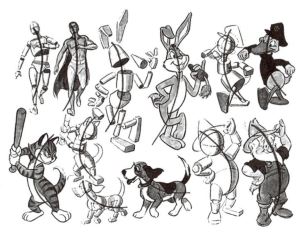

图2-21　圆柱体动画造型

(3) 圆球体

几何学意义中的圆球体是圆在空间中围绕一个轴线旋转的轨迹。在造型上，圆球体的主要特征表现为截面为直径长度，由中部向两极递减的圆形，包括卵形等类似于圆球

体的形状。由于圆球体具有饱满、活泼、张力大,及空间转换灵活的特点,所形成的线条流畅而富于动感,用圆球体概括表现角色成为迪士尼造型的重要标志,如图2-22所示为选自《迪士尼卡通画法》中的造型草图。使用圆球体概括造型的优点是其具有强烈的整体感,浑厚的体积感和造型的张力大,是表现体积最简洁的方式,其缺点是由于没有明确的方向性,空间关系模糊,透视关系不易表达。

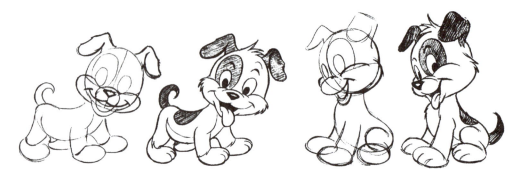

图2-22　圆球体动画造型草图

几何体作为最简洁的形体,是构成物质形态的基础元素,了解和掌握其结构性质和表现方法是十分重要的,是解构与概括复杂造型的重要前提,如图2-23所示为选自美国杰夫·麦伦的《美国人物速写基础教程》中的图片。使用几何形体来认识客观物象时,要从整体的空间关系出发,不要过分得简单和机械。物象的复杂性往往不是一种单一的几何形体可以概括的,要注意方圆的转换与结合,即方中有圆,圆中有方。

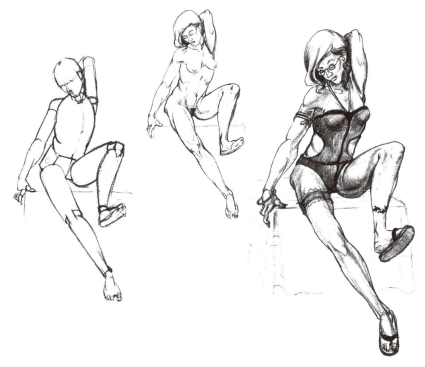

图2-23　女人体速写

运用简单的立方体、圆柱体和圆球体形态，确定人物形态的基本比例和动态是最有效的速写造型方法。

3. 透视现象

知觉告诉我们，在观察物体时，表面形态会由于观测位置和角度的不同而产生不同程度的变形，这就是所谓的透视现象。透视现象产生的根源是球面投影，人眼的视网膜成像和照片中的图像都是依据相似的光学原理在二维平面上得到的三维空间图像。人的眼睛所看到的一切景物，都是由光线以直线方式，通过眼睛的晶状体，把物像投射到眼内后壁的视网膜上而得到的。视网膜是个二维的扁平曲面，其上所成的像是经过缩小、变形之后的外界影像，被叫作视网膜视像，又被称为透视图像。视网膜视像是平面的，因此视网膜视像与真实形状之间是不可能一致的，然而我们通过眼睛看到的却是三维的立体形状，且能够准确判断出物体的位置、距离、真实形状和大小，那是由于知觉恒常性的作用，使视知觉对由于透视关系而扭曲变形的图像进行了修正与还原，最终才得到与三维的真实形状相对应的立体影像。因此，视知觉对图像的形状和深度感知的过程是视觉的生理机制与人的心理机制共同作用的结果。

人眼以静止观察状态所得到的网膜视像与照相机的底片成像原理十分接近，这些图像主要是依靠视觉的单眼深度线索而形成的。单眼深度线索是指利用一个视点，建立对客观物象立体与深度方面的认知。而在绘画与设计方面广泛使用的透视图法，就是根据人的单眼静止视觉对现实世界中可视形象进行观察、研究后而确立的图像再现的方法。

4. 透视法则

(1) 透视的由来

透视现象与透视原理是存在于人类视觉认知过程中的客观现象。在古希腊和罗马时代的绘画中就可以看出，当时的人们已经以人眼的直观所见来表现对象了。然而科学、严谨的现代透视法则是在15世纪初，意大利文艺复兴时期的绘画中被发现并确立起来的。达·芬奇说过，人们的探索不能认为是科学的，除非通过数学上的说明和论证，这个观点代表了那个时期人们的普遍思想，也就是说现实世界的存在方式、秩序、比例及其规律性和逻辑性都可以用数学、几何学的方法加以理性的分析和论证，为了更加科学地观察和描绘深度空间，透视法就应运而生了。透视法则是几何学、光学知识与绘画艺术相结合的产物，被认为是绘画艺术中表现空间深度的几何学，它的产生为西方写实主义绘画奠定了科学的基础。透视法就是在已知一个平面的大小及位置的前提下，画出我们在某一固定位置和角度所看到的，近似于人眼直接看到的景象。通过这一方法不仅能产生逼真的深度空间感，还可按比例测算出画面中物体的尺寸与距离，由此产生了画面的透视空间，如图2-24所示的画面。

在图2-24上图中画家丢勒从一个固定视点透过十字网格的屏风对模特进行观察，严格地将通过屏风格子上看到的一切形态复制到桌面上与之对应的格子纸上。纸上的图像与真实对象完全不同，这就是透视变形所造成的结果。

在图2-24下图中画家将画布装在用铰链固定在桌面上一个垂直的框架上，桌上放置一把琵琶。助手先将画布移到一边，并将线的自由端固定在琵琶的某个部位，画家顺着线观看。线经过框架上的某一点，画家用水平和垂直的两根线来固定它，然后松开直线，将画布移回框架中，画家在画布上标出刚才固定好的那个点，再把画布移开，助手把直线移到琵琶的另一个部位，重复之前的操作……这样，画家就逐步获得了琵琶轮廓的精确透视图。

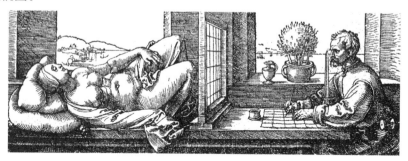

图2-24　德国丢勒的透视原理研究

动画创造的虚拟世界是效仿现实世界的可生存空间，具有深度的立体场景可以使这个世界更加真实可信。近年来，随着动画电影技术的不断发展，动画设计无论从角色造型到场景设计都越来越立体化，增强了视觉冲击力，对深度空间的表现也越来越夸张，如图2-25所示的动画片场景。速写训练作为动画设计的基础，培养的是形象与场景的立体空间表现力。所以依靠直觉是不够的，要通过透视法则来进行创作。虽然速写要求快速、简洁，主要凭借主观的直觉，但是透视法则可以修正我们直觉的偏差，有助于建立更为科学严谨的观察方法与表现方法。

(2) 透视原理

运用透视原理，学习研究事物形体的描绘方法，称为艺用透视学。艺用透视所依据的是事物的形象映现在眼睛中近大远小、近长远短的原理，包括线透视和色透视。线透视是以轮廓为对象，研究和表现事物形象的远近画法。色透视是根据物体的色彩和明暗调子，研究色彩及调子的远淡近浓、远弱近强的原则，表现事物的远近关系。要了解透视法原理需要建立透视场的概念。在透视场中，人的视野被限制在一个以视点为顶点，以画面为底面所构成的锥体关系中，人眼的实际视野范围是一个横向椭圆形，但为方便画图，可以将视野范围看作正圆形，如图2-26所示。

图2-25 美国动画片《小马王》中的场景设计草图

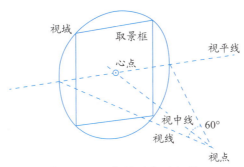

图2-26 视线所形成的视锥

(3) 透视术语

透视术语主要包括以下10个。

① 视线：视觉到达物体的直线，叫作视线。

② 视锥：视点与视野范围所形成的抽象的圆锥状，叫作视锥。距离越远，视锥越大。作画所选择的位置，应当与物体保持适当的距离，一般约等于物体的高度或宽度的两倍以上。

③ 视角：视锥的顶角就是视角，人眼的视角约在45°～60°之间。近的物体，因为

通过瞳孔射入视网膜的视角比较大，呈现在视网膜上的虚像也比较大；远的物体，因为通过瞳孔射入视网膜的视角比较小，呈现在视网膜上的虚像也比较小。因此，我们所看到的物体有近大远小的现象。

④ 视轴：通过视角中心的直线，即眼睛看到物体中心的那条直线，称为视轴，其与画面成直角。

⑤ 心点：在画面上正对着画者眼睛的一点，就是视轴到达物体的一点，称为心点。

⑥ 视野：在固定不动的位置上用眼睛所能看到的一切物象的界限，叫作视野。视野大小不会超过视角60°所形成的圆锥。我们写生时，视野应当固定不变，不应上下、左右地移动。

⑦ 视平线：视平面与画面相交所产生的那根直线，叫作视平线。视平线是和地面相平行的一条水平线，它的高度等于眼睛离地面的高度，所以视平线由画者眼睛的高度决定。倘若画者在高处写生，画面视平线也随之升高；若画者在低处写生，画面视平线也随之降低。视平线是画面上一切形象变化的基准，它应当被定位在画面以内，但在画静物时视平线常被定位在画面以外，它在画面中的位置可根据构图的需要而定。

⑧ 灭点：物体由近到远、由大到小，在视平线上逐渐汇聚成一点。凡是实际上互相平行而与画面不平行的线段，越远越靠拢，在最远处汇聚于一点，这一点就是灭点，也叫消失点。

⑨ 原线和变线：任何物体都具有高、长、宽3组边线，此种连线和画面所形成的关系有原线和变线两种，如图2-27所示。

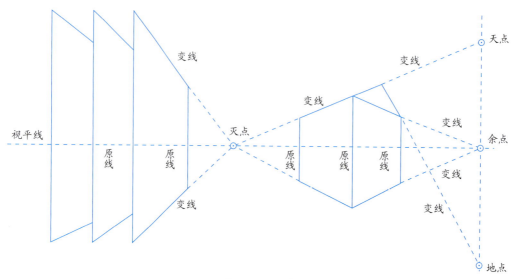

图2-27 原线和变线示意图

a. 原线：边线的两端与画面距离相等，这类边线叫作原线。原线与水平面所成的夹度在画面中不变，实物中的一组平行线当呈现为原线时，在画面中也会相互平行。

b. 变线：边线的两端与画面距离不相等，这类边线叫作变线。变线与水平面所形成

的角度在画上有变化。变线在视平线以上的向下消失，它的近端高、远端低；在视平线以下的向上消失，它的近端低、远端高。

在写生时物体的边线繁复多样，如果我们将它分为原线和变线来处理，就会显得比较简单。当物体具有相互平行的边线时，将它们分成一组原线或一组变线来处理，就能轻松地掌握其透视变化的规律了。

⑩ 天点和地点

我们知道一组向上斜的屋顶连线是变线，因此都会集中向一点消失。由于它们的边线实际是向上斜的，所以它们的消失点是在视平线以上，垂直于心点或余点的那条直线上，这个消失点叫作天点。一座桥的桥栏是变线，一组变线向上倾斜而消失于天点，另一组变线向下倾斜，其消失点是在视平线以下，垂直于心点或余点的那条直线上，这个消失点叫作地点。

(4) 透视类型

根据视点所处的位置与高度和物体与画面所放置的角度，可将透视类型分为3种：平行透视、成角透视和倾斜透视。

① 平行透视

立方体的放置状态与画面平行，即立方体其中的一个面与画面垂直平行，而与该面呈90°的线与视线平行时，按照相互平行的直线消失于同一灭点的原理，所以立方体中与画面成90°的面的相交线都消失于视心，而另外两组与画面平行的线段没有消失点。由于在平行透视中只有一个消失点，又被称为一点透视，如图2-28所示。平行透视易于造成画面的纵深感和稳定感，透视规律单纯而便于控制，在速写中会经常用到。

② 成角透视

立方体的放置状态与画面成一定的角度，即在视点位置上会同时看到立方体左右两个相互垂直的面，在构成立方体的3组平行线中，除垂直于地面的一组仍与画面保持平行外，另外两组则分别集中消失于视心左右两侧的消失点上。由于在成角透视关系中存在两个消失点，又被称为两点透视，如图2-29所示。成角透视所形成的透视关系较平行透视更富于变化，在速写中使用最多。

③ 倾斜透视

当视点从高处看一个立方体时，假设画面呈向后倾斜的状态，为俯视；当视点从低处看一个立方体时，假设画面呈向前倾斜状态，为仰视。俯视或仰视一立方体时，构成立方体的3组平行线均与画面相交，因此也必然会形成3个消失点，又被称为3点透视，如图2-30所示。倾斜透视关系在对高大的建筑物进行仰视或俯视观测时表现得更为常见，画面中也经常利用这一透视关系来强化和夸张造型的空间高度。

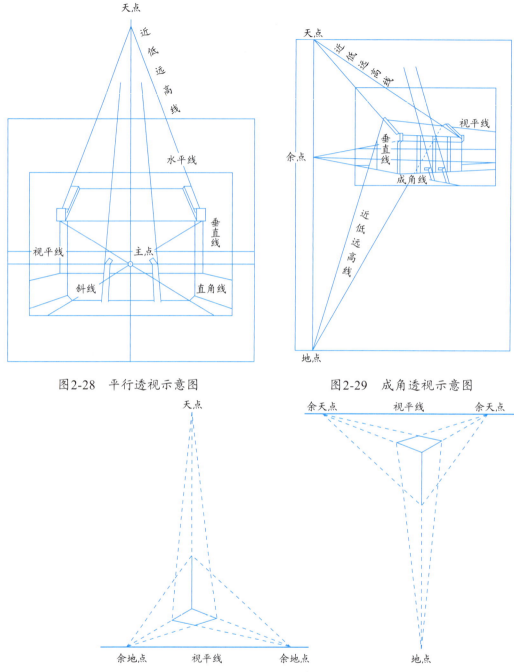

图2-28 平行透视示意图

图2-29 成角透视示意图

图2-30 倾斜透视示意图

5. 处理立体空间的手法

对透视原理的了解有助于我们在速写过程中认识和把握立体空间关系。虽然按照透视原理可以获得正确的、可度量的透视空间。但在实际速写训练中只能凭借直觉感受和绘画经验,它不但是处理透视关系的最快方式,而且能够使画面避免呆板,产生活力。因此要想处

理好速写中的透视关系，就要将透视的原理变成头脑中的潜意识和经验，才能够在实践中被灵活地运用。

在速写中经常使用的透视方法有以下7种。

(1) 近大远小

被描绘的物体较画面越近形状越大，反之越小。其大小变化是由于我们看近处的物体时，视角较大，投射在画面上的图像就大；而看远处的物体时，视角较小，所以画面中的图像就越小，其与透视的消失原理有关。在实际的画面中，相同大小的物体，在前的一定要大于在后的。对在前面的形象进行夸张放大，而有意识的缩小背景中的形象，可以起到强化纵深空间的效果，可加强对视觉的冲击力，如图2-31所示。

图2-31　学生作业中的车辆速写

(2) 近实远虚

当我们观山景的时候会有这样的体验，我们可以清晰地看到近处山上的亭台楼榭、泉水、树木甚至游人，远处山上的景物则会变得模糊不清，而最远处的山只是一片依稀可见的剪影。在生活中近处的物象实而远处的物象虚，就如同近大远小的原理一样。在速写中，空间位置在前的线条应比空间位置在后的线条实、密度大、颜色深；对空间位置靠后的物象的细节刻画不能比空间位置靠前的物象更具体；在明暗处理中，近处的色调可以深一些，但应随着深度的加大而渐淡。如图2-32中，画面中心位置的人物距离观者最近，画得比较深入，而远处的人物运用虚画法，将空间感加大。

(3) 近疏远密

近疏远密是由空间中物体的表面纹理与重复构成成分所呈现出来的一种视觉感受，是指画面的质地和结构。在透视原理的作用下表现为距离越近，质地纹理与重复构成的元素就越疏松；反之距离越远，质地纹理与重复构成的元素就越细密。这是速写画面处理中经常用来强化空间关系的有效手段，适用于表现树木枝干、水面波纹、砖石瓦砾、毛发、织物等的图案，以及场面速写中的人群等。通过疏密有序的处理，就可暗示出空间的深度及其内在形状的起伏与转折。如图2-33所示，通过近疏远密的画面处理，加强了空间的纵深感和建筑物的肃穆感。

(4) 平行线相交法

视觉经验告诉我们，当一条公路向远方无限延伸时，会在视平线上交于一点，原本平行的直线，如街道、楼房、铁轨等都会随着距离的增加而变得不平行，从透视图中可以清楚地看到垂直线的透视变化，原来高度相等的物体随着深度的增加而变矮，原本间

距相等的物体，如排列的窗户、公路旁的树木、铁轨上的枕木等其间距会越远越小、越远越密，如图2-34所示。

图2-32　学生作业中的候车室速写

图2-33　建筑速写

(5) 几何体概括法

为加强空间关系，速写中经常使用几何形体对不十分明确的造型进行概括处理，在所有几何体中透视关系最为明确的是立方体。用几何体概括对象，便于把握整体的空间状态，使形体的转折与穿插关系清晰明确，如图2-35所示。

图2-34　学生作业中的景物速写

图2-35　美国马特斯用彩色铅笔画的男人体

(6) 重叠法

在现实中人们能够通过物体间的重叠遮挡来判断物体的前后关系，因此利用这种重叠效果来表现深度是一种既简单又有效的方法。早在石器时代，人类就将动物的双角、躯干及肢体等进行重叠处理，来表现其前后关系。重叠法在古希腊和中世纪的绘画中又得到了创造性的发展，到文艺复兴之后的现实主义绘画中，物体的前后关系不仅表现为

重叠遮挡，而且又在深度空间中将其按比例缩小，看上去更接近视觉的真实效果。因为速写要求快速地概括表现对象，所以经常选择重叠法表现物象与物象的遮挡关系，这是一种以一当十的空间处理方法，非常适合营造丰富的画面层次感，如图2-36所示。

(7) 光影法

光线是使人的视觉产生立体感和深度感的另一个重要因素，在画面中光线表现为由不同的明暗变化所形成的色调关系。通过光线产生的不同的明暗对比，色调深浅、虚实的分布可以产生非常接近于真实的立体感。一般说来，近处的物体清晰明确，明度的反差较大而远处的物体则较为模糊，明度反差小，如图2-37所示。

图2-36　学生作业中的画室场景速写

图2-37　学生作业中的景物速写

2.2　动画速写的表现方法

速写的优势就在于其概括造型和表现手法存在着无限的可能性。画速写没有套路或者绝技可以传授，过分重视技法，盲目套用，不但会导致概念化的表现，而且会丧失速写所独具的创造力。速写能力的培养离不开勤学苦练，熟能生巧，达到从量的积累到质的飞跃。要熟练掌握速写技能就必须多画，笔不离手。但不能盲目多练而缺乏正确指导，错误的表现方法不但收获不大，还会养成一些难以改掉的坏习惯，所以在苦练的同时，提高观察和认知能力，同样是提高速写水平的关键。

速写内容源于生活，但却不是对生活机械的复制。速写在观察、认知和表现的每一个环节都能反映出视觉思维的特征，因此可以说速写所再现的并非我们真实看到的全部，而是通过视觉思维与理性认知反映出来的视觉影像。画好速写关键在于训练手眼协调的能力，发挥并不断提高视觉与思维的认知能力，这直接关系到如何将客观物象转化为惟妙惟肖的艺术造型。如何在繁杂的自然物象之间发现联系，提炼形式，建立秩序，构成有机的画面结构，只有方法得当，训练才能有效果。因此正确的观察方法和认识方法，合理的处理和表现是画好速写的前提条件。

2.2.1 观察方法与认识方法

1. 观察方法

动画创作离不开丰富的想象力,然而想象力离不开我们头脑中对形象的积累,同时也离不开从观察中获得的理性与感性的认识,速写表现的基础在于正确的观察方法和全面的认知基础。

(1) 从整体出发的观察

从整体出发的观察方法就是排除具体细节的干扰,将被观察的物象看作一个有机的整体,从大处着眼,建立一个全面和概括的印象,通过比较,把握好物象间的关系,抓住物象的主体特征。在画面中体现为一切局部处理必须服从于整体的关系,因此从整体出发的观察方法是实现画面整体性的前提。只有通过整体观察,全面比较,才能胸有成竹地进行艺术概括。

在实际的速写过程中,初学者很容易被对象的细节所吸引,不自觉地陷进对局部的表现中,失去对造型整体的把握。从整体出发的观察方法是速写过程中必须遵循的原则。例如要画一幅景物速写,如果不从整体出发,就很难提炼出构成画面的主要形式元素,也很难区分出画面的主体和层次。再例如要画一幅人物动态速写,如果不从整体出发,就很难对连续运动或短暂停留的运动变化进行记录。从整体出发的观察方法根据角度和侧重的不同,可以分为以下5种。

① 剪影式的观察

将观察物象的外形轮廓作为观察的重点,尽可能地排除环境、色彩、形象细节等因素的干扰。

② 抽象式的观察

将被观察物象的形式因素,即点、线、面在构成中的关系和造型中的结构作为重点的观察对象。在观察中尽量避免具体干扰,着重于对形式语言的提炼,建立画面内在的形式结构。观察的过程就是将具体形象抽象为符号语言的过程,如图2-38所示。

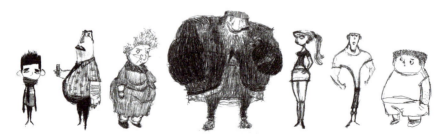

图2-38 定格动画《通灵男孩诺曼》中的角色造型设计稿

③ 空间式的观察

以空间的层次关系作为观察的重点,以分出物象在位置关系上的前后和主次关系为主要的观察目的,如图2-39所示的速写作品。

④ 比例式的观察

通过相互比较，确定被观察物象在整体关系中的位置、大小、长短、角度及明度等关系。

⑤ 动向式的观察

以方向、角度、动势以及结构不同的向面交错为观测重点。

(2) 深入细致的观察

对造型特征的把握，离不开深入细致的观察，然而深入细致的观察必须建立在整体观察

图2-39　学生作业中的雪景速写

的基础之上，才不会导致画面表现上的局部和孤立。深入是针对物象内部结构、原理和规律而言的，其是建立在对事物本质的认知基础上的。整体观察是为概括对象，而深入观察则是为深刻地表现对象。深入观察是深刻认识的前提，只有在对事物有深刻的理解后才能够脱离表象和肤浅，从对其表面形式的把握上升为对其内在结构的认知。

细致是就观察的具体性而言的，速写的主要目的之一就是发现特征。例如人类本身具有完全相同的结构，但在外形上却各不相同。由于物象的丰富性与独特性往往蕴含在细节之中，不进行细致的观察是难以发现其微妙区别的，因此对物象的观察必须深入细致。

(3) 多角度、全方位的观察

多角度、全方位的观察就是通过观测点的变化，从而建立对物象全面而立体的认识。动画中的运动变化和场景展现与传统的绘画艺术表现是完全不同的。传统绘画是静止的、平面的，是从固定视角出发的典型场景、典型人物和典型动态，因此传统绘画中的速写只选取最具美感、最具特征的代表性角度；但由于动画的动态特性，使其造型动态与空间位置变化丰富多样，这就要求对物象的观察不能停留在单一的角度上，而应该是完整的、多元的、理性的，富于变化的。因此多角度、全方位的观察是进行立体造型和空间表现的前提条件，如图2-40所示的原画设计稿，该动画设计师在动态设计时对人物角色进行了多角度全方位的观察和展现。

要对物象建立综合而全面的理解，首先要将这个物象置于三维的空间中来观察，通过平视、仰视与俯视以及前、后、侧、半侧等多视点的综合观察，建立对整个物象较为全面的认知，才可能从整体上把握灵活多变的物象。

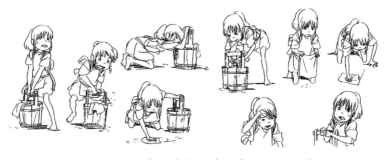

图2-40　动画片《千与千寻》中的原画设计稿

2. 认识方法

　　艺术行为既是人类情感和观念的表达方式，又是人类了解客观事物本质的展示方式。认识分为感性与理性两种形式。感性认识是由感官直接感受到的关于事物的外部现象的特点，直接感受性是感性认识的主要特征。而理性认识反映的是事物的一般特征和普遍本质，其以认识事物的本质与规律为终极目标，其主要特征表现为抽象性、间接性和普遍性，而理性认识反过来又可以弥补感性认识的不足。由于人们认识事物总是从现象到本质，由个别到一般，因此感性认识被看作理性认识的基础和前提，感性认识是认识的初级阶段，而理性认识是认识的高级阶段。

　　视觉作为感官所获取的经验显然是感性的，似乎只是采集而不具有高级的思维能力。然而我们都知道达·芬奇在绘画上取得的成功是通过亲自解剖尸体，探索人体奥秘，从理性认识的高度进行艺术创作，而并不是单纯地依靠视觉感知去描绘的。在他留存下来的大量速写和笔记中包括子宫发育的奥秘、水波和水流的规律、昆虫和鸟类的飞翔、岩石和云彩的形状、大气对颜色的影响、树木和植物生长的法则、声音的和谐等资料。他以客观的态度进行观察，从实践中获取知识，促使他发现和认识了物象中各种奥秘的原动力，如图2-41所示。

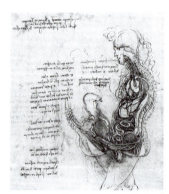

图2-41　意大利达·芬奇画的子宫发育解剖图

　　通过速写的形式对客观事物进行探索与发现以获取与绘画有关的知识，对于今天从事视觉艺术创作的人们而言，同样至关重要。要学习速写的认识方法，首先应了解视觉的认知原理。艺术视知觉的创始人阿恩海姆认为知觉本身也包含思维和认识的能力，理性认识是可以与知觉同时发生的，而并非独立于感性认识之上。以视觉的认知能力为基础的，认识的角度、立场和方法能够直接影响造型的结果，因此艺术作品才会呈现出不同形式元素的风格。

　　感性认识具有3种形式，包括感觉、知觉和表象，显然从不同程度包含着理性认知的成分。首先，感觉来源于外部刺激，是对事物的直觉反应，能够快速而直接地反映事物的表面属性。感觉是一种本能的反映，是最直接的感性经验。良好的感觉对画好速写很重要，能够使我们从感觉中迅速抓住整体的印象，最突出的特征、形态、动势和对比关系等。其次，知觉是较感觉更高的认识层面，是作为认识主体的人依据以往的经验和知识对感觉所提供的各种特征与外部联系，通过分析、综合而得出的关于客观对象的整体印象，显示出事物的主要外部特征和整体性结构。实际上眼睛所提供的视觉信息总会受到诸如光线、色彩、质地、距离等外部因素的限制与干扰，所以感觉提供的认识总是片面的，缺乏深刻性。只有让认识上升到知觉层次，速写才能从被动依赖于对象中脱离出来，进入主动造型和构成画面的层面。最后，表象是作用于感官的事物的外部形象在人的意识中的保存、再现和重组。按其性质可分为记忆表象、想象表象及预见性表象，表象是对那些最有代表性的、有显著特征和突出意义的部分有选择的再现，它是具体形象性和抽象概括性的

统一。速写作为动画创作的基础，对表象认识能力的培养和提高显得尤为重要。例如一些政治领袖和文体明星的漫画，就是高度概括了人物形象的特征并进行了极度夸张的处理，并不需要过多解释，一看便知是哪一位名人，如图2-42示。动画艺术的奇异与魔幻就在于它可以创作出与现实迥异的造型。表象认识能力是其创作的基础，也是艺术想象的发源地。

所谓形象思维就是以感性认识为基础的思维。事实上感觉、知觉与表象在对事物的认识过程中总是相互联系，难以区分的。而一幅优秀的速写作品也往往是这三者共同作用的结果。与摄影不同，速写带有主观性，具有思维的过程，同时具有可创造的空间。速写可通过取舍、侧重、忽略、强调某些因素，来充分发挥感性认识的作用，体现创造精神。速写的表现力很大程度上取决于我们通过视觉进行思维与认识的能力，而这种能力是可以在实践中提高的。速写需要的绝不仅仅是自然再现的能力，其更重要的是通过视觉而获得的丰富而深刻的认知能力。因此认知能力不但是创作的基础，而且是创作的源泉。

图2-42　名人创意速写

2.2.2　构图的表现方法

速写不是素材的简单罗列，画面中的所有元素都要按照一定的构成方式进行有目的的结构布局。构图就是构思和安排视觉要素的总设计，是对画面内容的组织过程，是表达作者表现意图与形式感受的重要途径。构图的表现过程就是一个从无序到有序、从分散到集中、从兴趣中心到整体结构、从琐碎的形象内容到抽象的形式布局，通过组织造型与视觉元素来建立画面形式的过程。速写由于受时间限制，没有很多时间对画面的构成关系进行反复推敲，基本上都是一气呵成，所以构图的形式也较为自由。掌握构图表现原则是灵活自如地处理速写画面形式元素的关键。

1. 构图的表现原则

构图的表现原则主要包括以下6个。

(1) 明确主题

每张速写都有它的主题，主题是画面内容的核心。画面构思首先就是对画面主题的确定。构图时要明确画面主题，才能有效地利用形式。速写是通过画面的视觉语言表达我们对形象的感受和创作意图的造型手段。如果视觉语言的表达和组织发生混乱，不能明确表达其主题，即使形式语言组织得再好也没有意义。因此明确表达主题是构图的基本出发点。

(2) 突出主体

人类的视觉和知觉具有选择性，使我们很容易将环境中最吸引我们的点与周围的事物区分开，这一点往往成为画面的核心内容或主体形象，其被称为趣味中心，并将其周围作为陪衬的环境称为背景。一般画面都是由主体形象和背景共同构成的，在处理主体形象与背景的关系时都会采用明暗、黑白、疏密、虚实、曲直等形式进行对比的手法，将背景

与主体形象拉开距离。在通过背景构建并丰富画面的同时，要尽量避免喧宾夺主，以使主体形象得到有意识的突出，如图2-43所示的速写作品。

主体可以是一个独立的形象，也可以是两个或者三个形象，而更多形象通过联系、相叠、组合等形式也可以群组为一个主体，这样的主体被称之为复合主体。主体应出现在画面较为突出的位置，尤其当背景比较复杂时，一方面要将主体形象处理得大一些，且要利用各种关系产生对比，采用疏密、黑白、曲直、明暗、虚实等手法来加以突出。当画面出现两个以上的主体时，会产生以下3种情况。

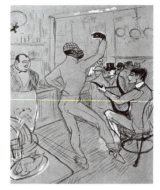

图2-43　法国格勒兹画的酒吧速写

① 由两个主体构成：一正一副，正体接近画面的中轴线；副体离中心较远；正体低，副体高时，正体动势要大，副体动势要小，如图2-44所示。

② 由三个主体构成：一正两副，正体较高或较大，接近于中心位置，尤其要注意主体间相互呼应的关系，及其与画面的均衡性。

③ 在复杂画面中，表现与突出主体的原则是选重点，求统一。主体以复合主体的形式出现时，通过群组，保持有机联系，复合主体外轮廓要更加集中、完整，面积要更大，处于视线集中的位置，和其他群组之间要形成对比关系，如图2-45所示。

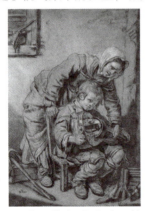

图2-44　法国格勒兹画的人物速写

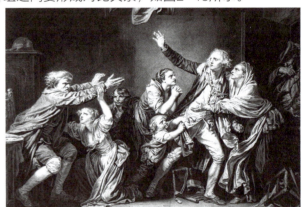

图2-45　法国格勒兹画的群体素描稿

(3) 保持画面均衡

均衡的画面是不对称而对等的，形成形体不同而等重的状态。画面中的一切视觉元素都具有不同的视觉比重。在画面中受视觉重视程度越高，越突出，越能吸引人们的视觉兴趣，比重就越大；反之比重就越小。均衡的视觉感受很容易产生和谐与美感的心理感受，如图2-46所示。

而当画面的均衡感被打破时就会产生视觉重心的倾斜，而造成不安定感和失衡状态。根据对视觉经验的总结，画面中的各种因素的比重关系可归纳为以下6种情况。

① 动与静：动轻静重。因为动态多表现为倾斜、弯曲，如图2-47所示；而静态多表现为垂直或水平，垂直或水平的形体较歪斜的形体看上去重量大，因此奔跑的人看上去

比直立的人更轻。

② 位置：左轻右重，上重下轻。

③ 两侧和中心：图形越接近中心重量越轻。两侧的图形会产生向内的视觉挤压力，为抵消挤压力，保持面平衡，往往置于中间位置的图形需加大或增高，以形成金字塔式的构图，如图2-48所示。

④ 黑与白：黑重白轻。

⑤ 疏与密：疏轻密重，从画面均衡的角度，以白当黑，留白要恰到好处。

⑥ 几何形体：规则形体的重量大于不规则形体的重量。

(4) 形成节奏

画面中的节奏指通过画面视觉元素的轻重、缓急、虚实、强弱、长短、疏密和方向

图2-46　韩廓画的芙蓉镇速写

的交错等视觉变化，按照一定规律交替出现而形成的动感错觉。尤其在速写构图表现中，画面节奏的处理通常是对直觉印象中主观及感性的表达。

图2-47　动画片《长发公主》中角色的原画设计稿　　　图2-48　动画片《小马王》中角色的原画设计稿

(5) 利用对比

速写中往往要有意识地利用视觉中所存在的各种关系进行对比强化，并突出画面主体，增强表现趣味性和艺术美感，产生丰富的视觉效果，此类对比关系包括以下6种。

① 形状对比：由形状的方圆、大小、长短、宽扁等形成的对比关系，如图2-49所示。

② 动静对比：画面中的动静关系处理得好，往往会给画面带来意想不到的效果，如图2-50所示。富于变化的点、斜线与弧线是最容易产生视觉动感的形式元素，而直线中的垂直线与水平线最为静止。

图2-49 学生作业中的宏村速写　　　　图2-50 舞者

③ 黑白对比：大面积的黑白对比可以产生最为强烈的视觉效果。

④ 疏密对比：疏密是就画面中线条、形象、符号等视觉元素的排列密度而言的。密度小，留白较多的为疏，反之密度大，留白较少的为密。一般密的部分组织严谨，刻画深入；而疏的部分留白较多，用笔简练。中国画中所谓的疏可跑马，密不容针，就是强调画面中的疏密布局要拉开距离。由于速写多用线、面造型，因而疏密的合理分布成为了构图表现的重点，如图2-51所示的速写画面。

图2-51 布拉格建筑速写

⑤ 曲直对比：主要指的是直线与曲线的对比，以及直线形与曲线形的对比。曲直对比其实就是动静对比。

⑥ 虚实对比：由于虚实对人们视觉所产生的刺激程度不同，虚即模糊不清晰，使人感到视觉距离较远；而实即清晰具体，使人感到视觉距离较近。

(6) 画面分割

画面中的体面、线条、黑白等因素很容易对画面造成分割。分割得好，能够产生强

有力的形式感。但分割不能破坏画面中元素的整体感，要避免画面的分裂和造型的孤立，要从整体感与生动性出发对画面进行分割，保持画面中元素的有机联系。对画面的分割一般有直线分割和曲线分割两种，如图2-52所示为曲线分割效果图。斜线和曲线分割比垂直线或平行线分割更有动感，更能产生深度空间感。

2. 构图表现形式

速写中常用的构图表现形式归纳起来主要有：对称、并置、长卷型、无边框和非常规构图5种。

(1) 对称

自然界中存在着许多包括人体在内的天然的对称造型，对称是人类首先获取的审美体验。完全对称具有稳固安定、庄重神圣的感受，却显得呆板而缺乏灵活性。速写构图表现中很少出现完全对称的形式。由于速写所追求的是生动性，所以完全对称的形式会被有意识地打破，在对称中对细节进行适度变化，以避免画面的单调，如图2-53所示。

图2-52 动画片《长发公主》中角色的原画设计稿

图2-53 人物速写

(2) 并置

并置就是通过对造型符号或动势的并列与重复，达到对形式的强化，给人留下更为深刻的视觉印象。例如造型重复时，可在方向、距离、位置、面积等方面求变化，形成律动的画面节奏，如图2-54所示。若动态与方向基本一致，可在造型上进行变化处理，增强画面的趣味性。有时看似单调的重复，反而更能呈现出意想不到的表现力。

(3) 长幅型

长幅型速写的场景空间表现会随着视线的横向移动而展开，类似于宽银幕。长幅型构图可以按照一定的秩序将部分与部分之间进行拼接。其可以没有明确的中心，如图2-55所示，也可以是围绕中心发展而成的，应注意画面的重音和整幅画面的节奏起伏要协调。

图2-54 学生作业中的船

图2-55 蒋兆和用毛笔画的《流民图》

(4) 无边框

由于独立造型或为突出主体，形成更为强烈的视觉冲击，留下悬念和想象的空间，而去掉画面的边界和背景的构图形式。由于没有边框的限定，要求形象的外形轮廓要尽可能规整而富有形式感。

(5) 非常规构图

常规构图包括横长方形、竖长方形或正方形。反之，除矩形以外的画幅形态，被称为非常规型，例如圆形、扇形、多边形及不规则边框的画幅。非常规画幅使用的主要目的是增强形式感知趣味性。

3. 构图的表现内容

构图的表现内容包括以下6个方面。

(1) 画幅形态

画幅就是画面的边界。画幅的长宽比例是构图的基础，无论是根据画幅形态取景，

还是根据表现内容与题材的需要来决定画幅的形状，画幅的形状都是构图的首要前提。速写中最常见的画幅有横长方形、竖长方形、正方形和无边线等形式。一般说来，横长方形的画幅适合于表现横向运动，会产生开阔平远、横向连续的心理感受，适于表现气势宏大的场面；竖长方形的画幅适合于表现纵向运动和空间深度，给人挺拔、高远、雄伟庄严的感觉；正方形画幅则显得匀称、平稳，相对静止；无边线画幅是在构图过程中不考虑画幅边框的形状，只借助周边的空白，构成完整而富于凝聚力的外轮廓形。

(2) 画面风格

速写风格的确定对构图形式的选择起着十分重要的作用。选择线描风格、黑白风格还是利用光影的写实风格，所产生的画面效果直接会影响到构图的具体方法。例如线描风格的速写主要是通过线条的疏密关系来实现；黑白风格的速写主要是通过黑白布局对画面进行形式划分；写实风格的速写不仅要考虑形式构成的平面效果，还要考虑光线明暗和空间深度变化所产生的虚实关系。因此对画面风格的确定是速写构图的另一个重要前提。

(3) 视点位置和空间角度的确定

视点就是观察描绘物体的方位。取景首先就要确定视点所处的位置，从不同的视点可以看到事物不同的角度，因而画面也会呈现截然不同的效果。对视点位置的确定非常重要，视点位置可以归纳为平视、仰视及俯视。然而速写的空间处理往往更为自由，并不像设计透视图那么严谨，有时从造型趣味和画面构成出发，甚至可以有意识地打破焦点透视的固定视点，在造型中采用多角度、多方位的视点去表达。

(4) 宾主关系的确定

对宾主关系的确定也就是对画面主次、轻重关系的组织与安排。

(5) 画面形式的分割

利用线条与色块等形式对画面进行区域划分，形成画面构成的基本格局。

(6) 画面的调整与丰富

在不影响主体的完整性、鲜明性和画面构成的前提下，根据画面的实际需要对各种关系因素进行适度的微调和细节的丰富，以加强画面的节奏变化，以及各种关系因素之间的统一与协调。

2.2.3 处理中的提炼方法

速写的基本任务是捕捉形象，然而速写不同于摄影，其任务不只是记录客观事物的真实性，更是对主观感受的形象表达。因此可以说在速写中出现的物象都是经过感性处理的。处理物象的目的在于突出和强化物象的外在特征和内在气质，使物象更深刻、更生动、更鲜明、更优美、更具感染力。在速写中经常采用的物象处理方法有以下5种。

1. 对比

对比是指在造型特征方面的对比。例如高矮、胖瘦、长短、表情的悲欢、姿态的动静等，如图2-56所示。

2. 夸张

夸张是指以不改变形象本质为前提，强化形象特征，增强造型趣味性，有意识地夸大、缩小或改变某些因素为目的的形象处理方法，如图2-57所示。夸张在速写中使用非常普遍，由于视觉具有选择性，我们会无意识地放大我们认为重要的事物，从感性出发，在速写中运用夸张的手法是非常普遍的。

图2-56 《穿靴子的猫》中的角色动态原画设计稿

图2-57 美国马特斯用马克笔绘制的拳击手

3. 变形

通常情况下人们习惯于将变形与夸张联系起来，实际上两者间有很大的差别。虽然从表面上看都能改变物象的本来面貌，然而效果却大不相同，变形是以改变形象的固有特性为前提，为形式美感与形式趣味而变化造型的方法，如图2-58所示。然而采用变形的手法要非常慎重，尽量避免盲目的程式化，导致产生为变形而变形的矫揉造作的效果。

在图2-58中设计师马特斯将女人弯腰看柜台里甜点的动作进行了夸张变形，鼻子变尖变长，具有指向性，女人的后背和臀部变成一个倒三角形，使整个动作得到了强化。

4. 错觉

我们的视觉感知并不完全准确，事物在我们眼中所造成的视觉假象称为错觉。例如对画面深度空间的感受就是一种错觉。在对物象的感觉方面也会产生很多的错觉，然而由于这些错觉，往往与人们直觉的印象相吻合。因此，巧妙地利用物象的错觉，反而能够增强物象的感染力。

5. 反常规组合

打破常规造型固有的结构秩序和空间方位，按照主观构思对物象进行解构与重组，产生出不同于真实存在的造型结果。反常规组合是速写方法中最主动、最大胆、最自由也是最富于创造性的造型手段。所强调的不是形式对内容的表现，而是基于对结构的理

解角度与认识方式，本质在于创造性的传达主题，如图2-59所示为选自《科幻画教程》中的图片。

要补充说明的是，任何方法的应用都是从主观的表现需求出发的，而主观的表现需求离不开对物象敏锐而丰富的感受，以及强烈的表现欲望和灵活自由的创作思维。

图2-58 美国马特斯用彩铅笔绘制的购物的女人

图2-59 变异生物造型

2.3 本章小结

本章教学要求理论与实践并重，尤其要强调在速写的实践中对规律和原理的理解和掌握。本章内容包括形式语言和表现方法两大方面。一方面，形式语言包括构成元素和立体空间处理两个方面。其中点、线、面不只是造型的基础元素，同时也是画面构成的形式语言。动画艺术离不开对客观现实的主观再造，通过速写进行形式抽象与造型概括显得尤为重要，对这部分内容的了解将有助于提高造型技巧与形式表达的能力。立体空间处理则是源于人类的视知觉原理所产生的深度空间幻觉，以及画面空间意识的建立，从某种意义上说是对知识及规律的掌握和训练的结果。要求掌握基本透视规律和利用几何形体解构与分析复杂造型的方法，以及对于处理画面深度空间的技巧。另一方面，表现方法即观察认识方法，构图表现方法及处理提炼方法，表现方法直接作用于最终的表现结果。本章从艺术规律出发，结合动画专业的特点，着重强调如何建立正确的观察和认识方法，提高对物象的感性认识，以及提高造型的主动性和创造性。从速写的造型手段、语言风格、构图原理及形象表现等诸多方面入手，解决在速写实践中的具体问题和困惑，构建较为系统的表现方法体系。

第3章
动画人物速写

- 人体特征
- 静态速写
- 动态速写

3.1 人体特征

人体是世界上独一无二的生命体，它具有构造美、形体美和运动美等特征，其赋予人类独特的内涵美，始终是人类艺术创作长盛不衰的主题。对人体特征的理解和掌握已成为动画设计师的必修课。在动画创作中，无论是人体结构还是运动规律都是最复杂、最微妙、变化最丰富的，也是最难掌握和表现的。如果能驾轻就熟地掌握复杂的人体结构和运动规律，那么就能游刃有余地表现和控制风格多样的动画形象及其运动规律。

要描绘运动的人体，首先要对静态的人体特征有全面的认识、理解和掌握，其包括人体结构解剖、人体比例、体块和形体关系以及人体透视关系等，这些是学习动画专业和进行动画创作的基本技能和前提条件。在实际绘制中，我们对人体特征的认识和理解的程度不同，会存在很大的差异，有时候甚至是片面的、局部的，所以在此强调的是对人体更宏观、更全面、更多元的认识。在认识复杂事物的时候，首先要学会抓住本质，要能够随心所欲地表现复杂的人体结构和丰富的运动变化规律，首先要了解人体结构解剖图。艺用解剖不同于医用解剖，其重点不在于各种器官与活体组织的功能与细节，而在于人体构造的外部形状、骨骼与肌肉的运动机制及其人体动态结构的相关内容。

3.1.1 人体结构解剖

人体结构复杂而精细，然而在创作实践中需要认识与掌握的主要是影响人体外形和运动的主要结构关系，包括骨骼和肌肉。对人体解剖的认识不能停留在对结构名称的辨识上，更重要的是对结构形状、比例与连接方式的整体把握，对结构具体形状的认识一定要建立在体块关系的基础上。艺用人体解剖是从造型艺术的角度来分析和研究人体外形与运动有关的骨骼、关节和肌肉等人体结构形态，是进行人物形象与动态造型的重要基础，也是从被动描摹对象到主动造型设计的关键。

1. 骨骼

骨骼在人体中起着支架的作用，是人体中最核心、最坚硬的部分。各骨端借助软骨、韧带或关节连接起来，是对人体外形和运动最有影响的部分。人体中最重要的骨架包括头骨、胸廓、骨盆、脊椎和四肢的骨骼。其中胸腔与骨盆由脊柱连接形成人体中最大、最复杂的可活动的整体躯干，而四肢的骨骼则通过关节与躯干部分的连接构成可活动的人体骨架系统，如图3-1和图3-2所示为选自《艺用人体结构运动学》中的骨骼图片。

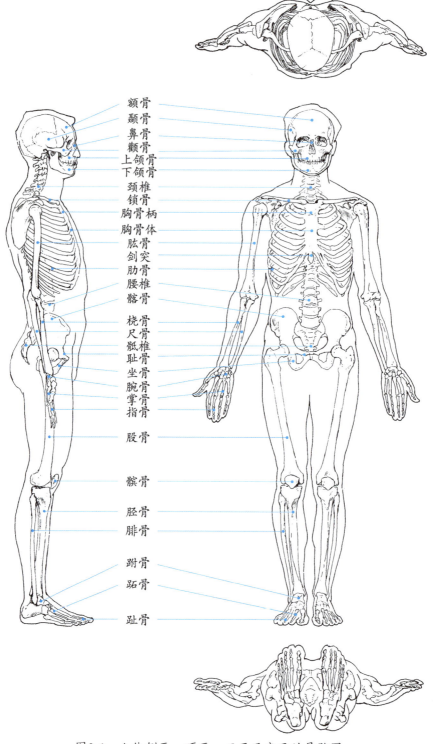

图3-1 人体侧面、顶面、正面及底面的骨骼图

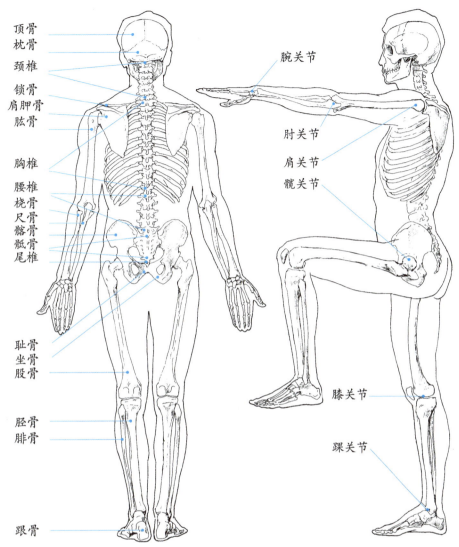

图3-2 人体背面与关节的骨骼图

(1) 头骨

头部骨骼在外形上分脑颅和面颅两部分。脑颅由枕骨、顶骨、额骨、颞骨及在外形上观察不到的蝶骨组成；面颅由鼻骨、颧骨、上颌骨和下颌骨及在外形上看不到的犁骨组成。在头部骨骼中呈现的颅顶点、额结节(额丘)、顶结节、眉弓、颧突、颧结节、鼻骨中点、颏隆凸、颏结节、颏下点、枕下隆凸、乳凸和下颌角是头部重要的标志。

(2) 胸廓

胸廓是构成上部躯干的主要骨骼，由24条肋骨加上肋软骨、胸椎等组成，也是人体中体积最大的骨骼部分，其中包括12条环形肋骨，坚硬的胸骨位于前方的正中部分，连接于胸骨的10条肋骨在背部与脊柱连接形成闭合状，而下面的2条较短的肋骨仅连接于脊柱，与胸骨连接形成闭合状。胸廓呈上尖下阔的卵形，其结构具有圆里带方的特征。

(3) 锁骨和肩胛骨

锁骨和肩胛骨位于躯干上方，是影响胸廓上部区域外形的重要骨骼组织。锁骨从胸骨顶端分别向两侧呈弧形展开，与背部上方两块对称分布的三角形的平骨——肩胛骨的肩峰连接，形成一个大于胸廓上沿的环形，成为躯干顶面与侧面的分界。肩胛骨是影响人体背部造型的重要结构，肩胛骨如同两块直角三角板对称地分布在脊柱的两侧。肩部骨骼组织的运动基本上是以锁骨头为轴进行的，锁骨可以在一定幅度内进行前后左右和旋转运动，并且带动肩胛骨产生位置的移动。

(4) 骨盆

骨盆是下部躯干的主要骨骼，由左右对称的两块髂骨和连接于脊柱上的骶骨共同形成，类似于盆状。骨盆从正背面看外形上宽下窄，像张开翅膀的蝴蝶，从侧面看其后部高起并向前倾斜，具有一定的厚度。耻骨又称耻骨联合，是衡量人体比例的界标，位于垂直人体的二分之一处。骶骨与尾骨是脊椎的末端结构，尾骨不影响外形，而骶骨的末端则成为脊椎底沿的重要部分，形成凹陷的三角形平面。骨盆的上缘称为髂嵴，作为人体腰部与骨盆体块的分界而突出于体表，其对盆腔形状、透视角度以及对人体比例外形的确定都能起到非常重要的作用。

(5) 脊椎

脊椎是贯穿人体背部中央，连接头骨、胸廓和骨盆的纵向中轴，是支撑颈部与腰部的唯一骨骼。脊椎由多节独立的椎骨叠加而成，脊椎由7节颈椎、12节胸椎、5节腰椎和5节骶椎和数目不等的尾椎骨组成。因此，脊椎可以随着动作的变化产生不同角度的弯曲与旋转，是支配躯干动作的主要结构。由于脊柱的弯曲程度与人体躯干的动势相一致，因此在人体速写中其往往成为确立人物动势的关键。

(6) 四肢的骨骼

四肢分为上肢和下肢。上肢分为上臂、小臂和手；下肢分为大腿、小腿和足部。上臂与大腿的骨骼分别由一根骨骼为支撑：上臂的长骨称为肱骨，大腿长骨称为股骨；而小臂和小腿分别由两根骨骼共同支撑：小臂的两根骨骼为尺骨和桡骨，小腿的两根骨骼为胫骨和腓骨；手部骨骼结构可分为腕骨、掌骨和指骨3个部分；脚部骨骼结构可分为跗骨、跖骨和趾骨。

① 上肢的骨骼

肱骨约为头长的4/3，上端由球腔关节连接于肩胛骨，可做横向与纵向旋转；下端有两个突出的骨节，其中位于内侧的被称为肱骨内髁，位于外侧的被称为肱骨外髁。构成小臂的两条长骨为桡骨和尺骨。其中尺骨与肱骨下段的骨头呈十字咬合，肱骨的肘关节是突出于体表的重要结构点。尺骨旋转轴的外侧有一个被称为鹰突的高点，使上臂与小臂的打开角度被限定在170°左右。尺骨外侧在肌肉的缝隙间突显于体表的部分称为尺骨线，它是小臂重要的结构线；尺骨的下止点被称为尺骨小头，位于小指一侧。桡骨小头连于肱骨，底部的大头位于大拇指一侧和腕骨相连。小臂可以围着尺骨进行一定范围内的旋转运动，如图3-3所示为选自《艺用人体结构运动学》中上肢的骨骼图片。

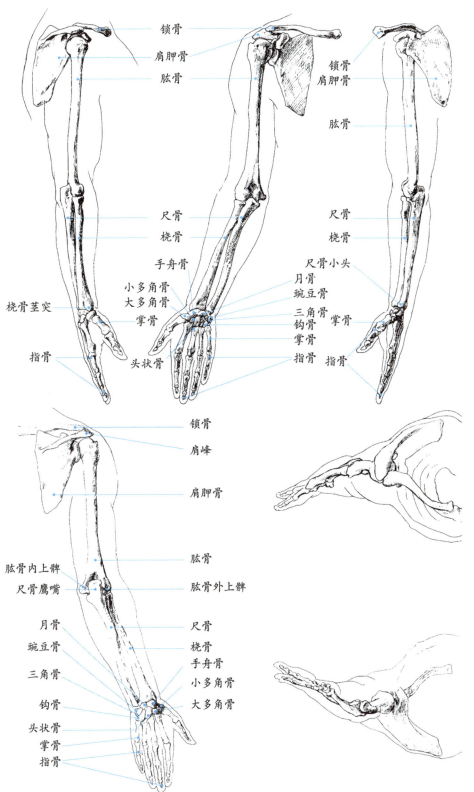

图3-3 上肢的骨骼图

② 下肢的骨骼

与上肢的骨骼组成形式相似，与肱骨对应的上段长骨是股骨，在股骨上端与骨盆连接处，有一个向外侧凸起的球状转折点，被称为大转子，是人体外形上非常重要的结构点，正是由于大转子部分显著的向外侧凸起，致使骨盆的体块形状看上去类似于一个上窄下宽的梯形，而不是上宽下窄的盆骨形状。与尺骨和桡骨相对应的是胫骨和腓骨，其中胫骨作为小腿的主要承重部分相对粗壮一些，而位于胫骨外侧的腓骨则较为细小，起着辅助支撑的作用；脚腕上方的踝骨部分，内侧为胫骨下髁，外侧为腓骨下髁，必须注意的是内侧的胫骨内髁略高于外侧的腓骨外髁，两点间连线的延长线与地面倾斜相交。

在股骨与胫骨连接的膝关节处还有一块上宽下窄的小骨块，称为髌骨，其作用类似于鹰突。由于膝盖部位主要为贴附于骨骼表面的筋腱所覆盖，因此膝盖的外形主要取决于骨骼的形状，于是形成了结构的硬块面。膝盖主要由3部分骨骼构成，股骨下髁、胫骨上髁和髌骨。股骨的轮状关节和胫骨内外髁从正面看类似于一个圆角的方形，如图3-4所示为选自《艺用人体结构运动学》中下肢的骨骼图片。

③ 手的骨骼

手的骨骼由腕骨、掌骨、指骨3部分组成。腕骨属于短骨，共8块，排成两列。由桡骨向尺骨方向依次为手舟骨、月骨、三角骨、大多角骨、小多角骨、头状骨、钩骨和豌豆骨。掌骨共5块，左右手掌骨共10块，由桡骨向尺骨方向分别称为第Ⅰ~Ⅴ掌骨。指骨是长骨，共14块，左右手指骨共28块。拇指只有两节指骨，其余各指都有3节指骨，如图3-5所示为选自《艺用人体结构运动学》中手的骨骼图片。

④ 足的骨骼

手和足部大多为肌腱和骨骼，因此足和手的基本形状主要取决于骨骼，并且这两部分结构有对应的关系。足的骨骼由跗骨、跖骨和趾骨3部分组成，但在比例与形态上有很大的差异。足部骨骼除了趾骨较短，运动远没有指骨灵活外，其区别就是在7块跗骨中，有一块异常宽大的跟骨，形成了足后部的基本形状，即脚后跟的形状；并且连接在一起的5根跖骨和上面的5块跗骨形成了脚背的拱形脚弓，如图3-6所示为选自《艺用人体结构运动学》中足的骨骼图片。

图3-4　下肢的骨骼图

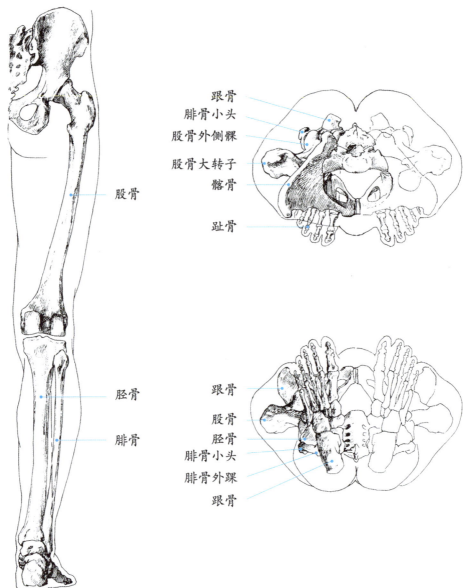

图3-4　下肢的骨骼图(续)

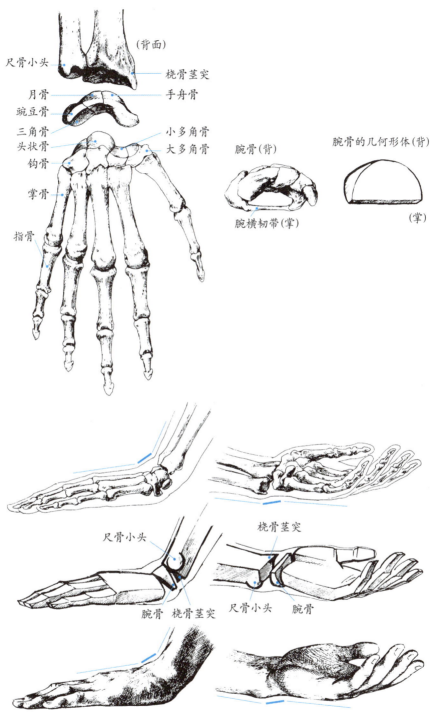

图3-5 手的骨骼图

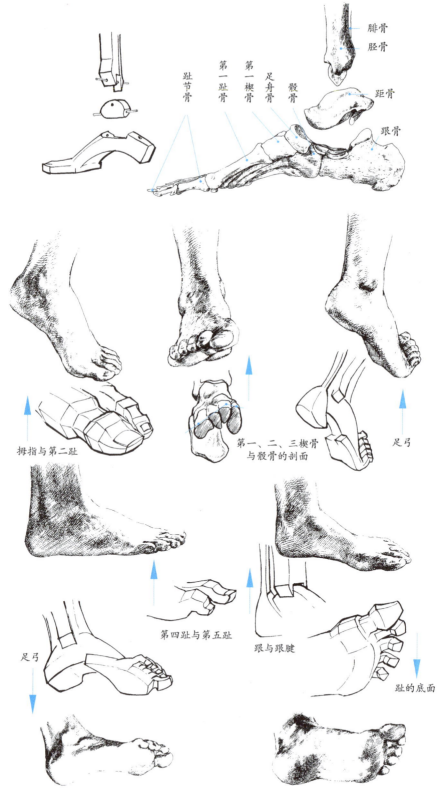

图3-6　足的骨骼图

2. 肌肉

肌肉是使骨骼运动的动力器官。肌肉的形态多种多样，具有代表性的肌肉是四肢上长棱状的肌肉，其分为肌腹和肌腱两部分，跨1～2个或两个以上的关节，起止于骨上，牵动骨骼产生运动，另外还有扁平状的阔肌和扁平状的肌腱，称为腱膜等。按照肌肉所在的部位绘制的人体主要的肌肉分布图，如图3-7和图3-8所示的选自《艺用人体结构运动学》中的图片。

图3-7　人体侧面、顶面、正面和底面的肌肉分布图

图3-8 人体背面及侧面的肌肉分布图

(1) 躯干部分的肌肉

躯干部分的肌肉由颈部的胸锁乳突肌，胸部的胸大肌、前锯肌，腹部的腹外斜肌、腹直肌及肩部的斜方肌及背部的背阔肌和骶棘肌组成。

胸锁乳突肌起于胸骨柄及锁骨的胸骨端，止于头部耳后的乳突。它的作用是屈、伸头部和使颈部左、右旋转。

胸大肌起于锁骨内半，胸骨及第6~7根肋软骨处，止于肱骨上端前侧的大结节嵴，它的作用是内收、内旋肱骨。

前锯肌位于第1~9根肋骨，止于肩胛骨内侧边缘，它的作用是将肩胛骨向前拉伸。

腹外斜肌起于胸部侧面第8根肋骨外侧，通过腱膜止于腹部正中线及髂嵴前部，它的作用是前屈、侧屈并旋转脊柱。

腹直肌起于第5~7根肋骨及剑突的前面，连接至耻骨，它的作用是前屈脊柱。

斜方肌起于枕外隆凸至全部胸椎棘突，止于锁骨外岘三分之一处、肩峰及肩峰冈，它的作用是提肩、降肩及拉肩胛骨向内运动。

背阔肌起于脊柱的第七胸椎以下的胸椎棘突、全部腰椎棘突及髂嵴后部，止于肱骨上端内侧，它的作用是使肱骨内收、内旋和后伸。

骶棘肌由深层的髂肋肌、最长肌、棘肌组成。起于骶骨背面及髂嵴后部、止于肋骨、脊椎棘突和头骨后部，它的作用是伸直脊柱及仰头。

(2) 上肢部分的肌肉

上肢部分的肌肉由肩部的三角肌、冈下肌、大圆肌、小圆肌，上臂的肱二头肌、肱肌、肱三头肌，前臂的外侧肌群(肱桡肌、桡侧腕长伸肌、桡侧腕短伸肌)、背侧肌群(指总伸肌、小指固有伸肌、尺侧腕伸肌)及掌侧肌群(尺侧腕屈肌、掌长肌、桡侧腕屈肌、旋前圆肌)等组成。

三角肌起于锁骨外侧三分之一处，肩峰、肩胛冈，止于肱骨上端，它的作用是使臂外展。

冈下肌、大圆肌、小圆肌起于肩胛冈下缘及肩胛骨下角背面，止于肱骨。它们的作用是使臂内收、外展、外旋和后伸。

肱二头肌起于肩关节上方前侧，止于桡骨上端，它的作用是屈肘。

肱肌起于肱骨下方前侧，止于尺骨，它的作用是屈肘。

肱三头肌起于肩关节下方、肱骨上端后侧，止于鹰嘴突，它的作用是伸肘。

前臂的外侧肌群起于肱骨外髁三分之一处，止于桡骨，它的作用是屈臂和旋转前臂。

前臂的背侧肌群起于肱骨外上髁、桡骨、尺骨背面，止于掌骨等处，它的作用是伸腕、伸指。

前臂的掌侧肌群起于肱骨内上髁附近，止于腕骨、指骨，它的作用是屈腕、屈指。

(3) 下肢部分的肌肉

下肢部分的肌肉由髋部的臀大肌、臀中肌、阔筋膜张肌，大腿的前侧肌群(缝匠肌、股四头肌——股直肌、股内肌、股外肌及深层的股间肌)、内侧肌群(长收肌、股薄肌和耻骨肌)、后侧肌群(半腱肌、半膜肌和股二头肌)和小腿的后侧肌群(腓肠肌、比目鱼肌)、外侧肌群(腓骨长肌、腓骨短肌)及前侧肌群(胫骨前肌)组成。

臀大肌起于骶骨背面和髂骨外面，止于股骨大转子，它的作用是外展大腿。

臀中肌起于髂骨外面，止于股骨大转子，它的作用是外展大腿。

阔筋膜张肌起于髂前上棘，通过筋膜止于胫骨上端外侧，它的作用是屈大腿、伸小腿。

大腿的前侧肌群起于髂前上棘及股骨，止于胫骨上端内面、髌骨及胫骨粗隆，它的作用是屈大腿、伸小腿。

大腿的内侧肌群起于耻骨，止于股骨，它的作用是内收大腿。

大腿的后侧肌群起于坐骨等处，止于腓骨小头及胫骨上端的内侧面，它的作用是屈小腿、伸大腿。

小腿的后侧肌群起于股骨内、外侧髁及胫腓骨上端后侧，止于跟骨，它的作用是屈

小腿、提起足跟。

小腿的外侧肌群起于腓骨外面，止于第一楔骨、第一跖骨及第五跖骨，它的作用是使足跖屈和外翻。

小腿的前侧肌群起于胫腓骨，止于跖骨、趾骨，它的作用是使足背屈及内翻。

(4) 手和足的肌肉

① 手部的肌肉

手部的肌肉主要分布于掌部，而腕部与手指主要由肌腱组成，如图3-9所示为选自《艺用人体结构运动学》中的手部肌肉分布图。一般说来，骨骼与肌腱突显于手掌的背部；而掌心一面则较为厚实而圆润；而手指的外形则更多取决于骨骼。手部的肌肉和肌腱虽然多，却可以概括为明显影响外形的几个群组。

拇指侧群肌位于手掌拇指侧的一块厚实的三角形肌肉，包括拇短展肌、拇短屈肌和拇指对掌肌。

小指侧群肌位于小指掌侧直至腕部，包括小指屈肌、小指展肌、掌短肌及小指对掌肌等。

拇指、食指间肌群位于拇指与食指掌骨之间手掌背部，拇收肌和桡侧腕长肌是手背部除小指外最为明显的肌肉，翘指时更为突出。

指伸肌腱是从小臂伸肌群中沿展下来的指伸肌，经过腕部分为4根肌腱呈放射状延伸至食指、中指、无名指及小指的末节，这4根硬直隆起于体表的肌腱，对于手背的结构具有重要的影响。

拇长展肌腱、拇短伸肌腱是从小臂的拇长伸肌和拇短伸肌在手背上的肌腱部分，拇短肌腱从桡骨大头外髁沿拇指掌骨外侧向拇指末节延伸；拇长展肌腱则是从靠近桡骨外侧的手背方向伸向拇指末节，两个肌腱在拇指掌骨与指骨基节相交处会合。在腕部则呈放射状分离，在伸展拇指时，可以看到在这两个突兀肌腱的夹角处所形成的很深的凹陷。

掌长肌在掌侧分成小股肌腱伸向食指、中指、无名指和小指的末节，但由于被掌部肌肉和较厚的脂肪遮盖而不易看到，当用力握拳时，会明显暴露于掌侧的腕部。

手的结构虽然繁杂，然而只要区分清楚可动的部分和不可动的部分，找到规律，就可以轻松而迅速地把握住手千变万化的角度与形态。其关键在于抓住大的体块关系和结构连线，如图3-10所示为选自《艺用人体结构运动学》中手的形态结构图。

手掌作为相对稳定的部分，又是手指与腕部的连接处，是在速写中应首先确定的部分，掌部体块可分为两部分，一部分是除拇指以外的掌骨部分——手背体块，外形近似于五边形，背部基本为平面，只有中指掌骨略有隆起；另一部分是包括拇指掌骨、拇指球和拇指、食指间肌在内的拇指掌骨体块，这个体块呈具有相当厚度的三角形。同时还有4条重要的结构连线，分别是腕关节两端的连线，将掌骨与指骨连接处的各关节的连线，指基节与指中节间的关节连线，指中节与指末关节的连线，这4条连线的关系对确定手各部分的比例至关重要。由于腕部的环状韧带，削弱了手背部的肌腱对腕部外形的影响，使腕部表面较为平整，常被绘制为连接于小臂，锲入手掌背部的立方体。方形的腕部体块斜插入手背体块，形成从小臂到手背的阶梯。

图3-9 手部的肌肉分布图

图3-10 手的形态结构图

图3-10 手的形态结构图(续)

② 足部的肌肉

足部影响体表结构的主要肌腱有：拇长伸肌腱、趾长伸肌腱、胫骨前肌腱。这几条肌腱尤其突显于脚踝关节前端和跖骨关节处。胫骨前肌腱沿踝关节内侧延伸至大脚趾侧趾骨，延伸至趾骨的趾长伸肌腱在趾骨基节与中节的关节处分成两股，强化了这一关节的转折灵活度。

足部外形从整体看上去，前宽后窄，前低后高，脚背部呈拱形；内侧高而垂直于地面，外侧则从扇形脚背向外倾斜，与地面形成锐角，其转折线位于沿大脚趾，经大拇跖骨向上；脚的拇趾粗大，拇趾肚肥厚，形成较其他四趾更为灵活的独立体块，其他四趾可看做一个个的独立体块，其长度由第2趾向小趾递减，其中小趾向其他脚趾并拢，画脚的时候尤其不要忽略脚趾的厚度；脚的踝关节胫骨、腓骨与跖骨咬合在一起，通过跟骨与跖骨之间的关节可做小范围的旋转；脚外侧的肉垫，形成脚部外弧的边缘，使脚的外形饱满而有张力，如图3-11所示为选自《艺用人体结构运动学》中足部肌肉的分布图。

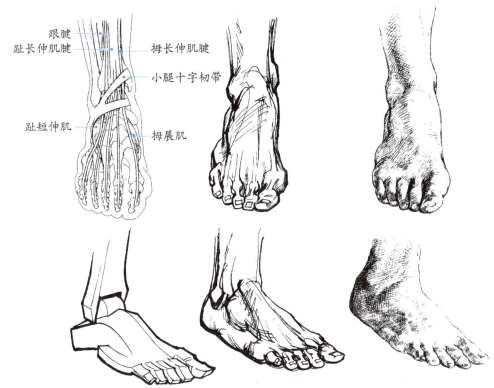

图3-11 足部肌肉分布图

3.1.2 人体比例

人体比例是构成人物形象的重要组成部分。比例关系并非是一成不变的，而是因人而异的。中国古代画论中描述人体比例为头分三停，肩担两头，一手捂住半边脸，行七坐五盘三半，如图3-12所示为中国画中的人体比例图，其含义为将人的头部分为3等份，肩膀相当于两个头的宽度，手掌的宽度相当于半边脸，直立的人为7个头高，坐着的人为5个头高，蹲着的人只有3个半头高。然而这一比例并不是绝对的，非处处适用。文艺复兴时期，艺术大师们则根据个人的审美习惯，拥有着各不相同的比例规范。例如米开朗基罗的测量法是8个头长；而达·芬奇则取7个半头的比例，如图3-13所示；波提切利认为9个头的比例更完美。如今的很多动画造型，例如高大威猛等英雄形象多采用10个头以上的身长，而Q版娇小可爱的造型则多采用不到4个头的比例，因此不存在绝对的标准，如图3-14所示。奥古斯丁著名的公式为快感仅生于美，而美取决于形状，形状取决于比例，比例又取决于数。其揭示了比例是形状构成部分所存在的数值关系。各部分之间按照适当比例组合，产生秩序性和整体性，最终获得视觉美的和谐性。就动画速写而言，任何一个被视为完美的比例都不能简单地套用，适当的人体比例不仅与视觉美密切相关，而且是刻画不同类型人物个性化的标志，是建立对人体整体认知的前提，其也是在动画速写过程中经常会被忽略的部分。

图3-12 中国画中的人体比例图

如果人把手脚张开，做仰卧姿势，以肚脐为中心画圆，那么人的手指和脚趾就会与圆周相接触。在人体中不仅可以画出圆形，而且还可以画出方形。如果从头顶量到脚底，并把这一高度与张开的两手宽度相比较，那么就会发现高和宽相等，形成了一个正方形。名画《维特鲁威人》是达·芬奇最精准的男性比例范本，因此被后世称为完美比例。

1. 标准的人体比例关系

测量人体比例的方法很多，例如埃及人使用中指的长度测量，希腊人根据手掌的长度测量。通常我们都是以一个头长为单位来表示人体比例关系的。一般来讲，人的身高是头的7.5倍高，也就是头身比为1∶7.5。成年人身体高度的基本比例在1∶7～1∶8之间。人在成年以后头身比例基

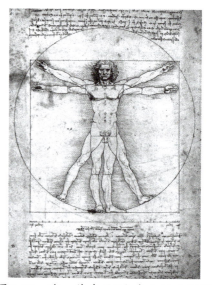

图3-13 达·芬奇的7个半头的比例图

本保持不变,但根据个体差异有高矮之分。由于不同地区人种的差异,人体比例的标准也会有所不同。一般说来西方人要比东方人高,北方人比南方人高。在这里,我们只以头身比为1∶8的比例作为研究对象,因为这种比例的人体画视觉效果是最理想的,在画面中的表现也是最舒服的。如果我们忽略所有的因素,不去考虑科学和个体差异,只强调概念化和理想化的人体比例关系,效果如图3-15所示。

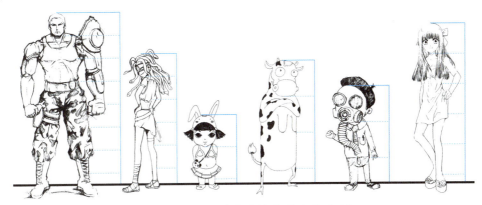

图3-14　不同动画风格中的人体比例

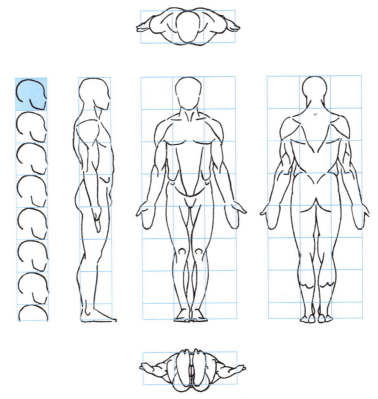

图3-15　选自《艺用人体结构运动学》中的人体比例图

一位7.5个头高的成年人,身体的中心位于躯干的腹部,胸廓基本位于第2~3个头中间的位置,其宽度相当于一个头长;在胸廓与头部之间应留出1/4头长的距离作为颈部的

位置；骨盆位于第4个头的位置；在胸廓与骨盆之间必须留出1/4头长的距离作为腰部的位置；而膝盖在躯干以下1/2处；大腿相当于两个头高；而脚的长度相当于一个头高；双臂平展相当于身长，四肢平展的运动范围与以肚脐圆心画的圆圈相重合。

2. 不同年龄段人的身高比例差异

观察不同年龄阶段人的身高比例会发现存在很大的差异，人在婴儿时都有着一个相对于身体而言大得不成比例的脑袋；当长到1岁时，头身比为1∶4，其头部和躯干，手臂和腿部显得较短，身体的中心位置在腹部，因此在动画形象的设计上为了突出人物的可爱与稚气，会很自然地放大头部，压缩躯干部分；在接下来的成长过程中，随着身材的不断增高，四肢渐长，身体的中心位置逐渐上移。3岁时头身比为1∶5；5岁时头身比为1∶6；在10岁时头身比为1∶7；在15岁时头身比为1∶7.5；在18岁时头身比为1∶8，这时身体各部分发育基本上完成。少年的身体宽度较窄，显得高挑和单薄，而成熟之后的身体则显得厚重和宽阔。当步入晚年时，由于脊椎弯曲，骨骼的萎缩，使得身高降低，躯干比例明显缩短，导致头部的相对比例要大一些。然而这同样是一个参考比例，在速写中，人物比例并非简单地遵照这一规律，而需从视觉效果出发，进行具体的分析和判断，如图3-16所示为选自《手绘经典教程》中不同年龄段的人体身高比例图。

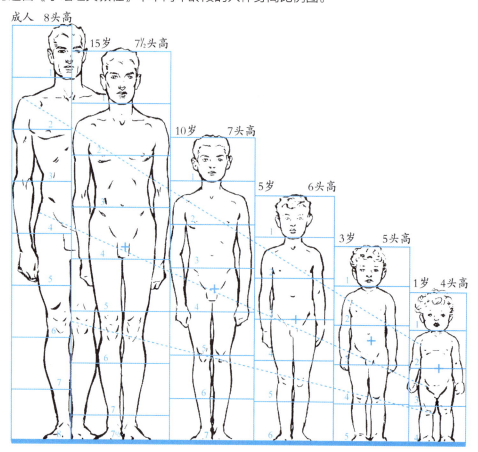

图3-16　不同年龄阶段的人体身高比例图

在动画影片《飞屋环游记》中男主角卡尔·弗雷德里克森的角色设计跨越75年，通过他不同年龄段的身高比例图可以看出他一生的变化，如图3-17和图3-18所示。

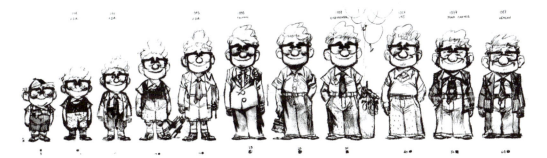

图3-17　动画影片《飞屋环游记》中卡尔5～60岁身高比例图

图3-18　动画影片《飞屋环游记》中卡尔70～80岁身高比例图

3. 各种姿态的标准比例关系

各种姿态的8个头长的人体比例效果，如图3-19所示的选自《手绘经典教程》中的人体比例图。从中可以看到，人体直立为8个头高，弯腰后下身为5个头高，坐姿约为6个头高，跪姿或席地而坐约为4个头高，而双臂展开的长度是全身的长度。

4. 动画中的人体比例关系

在写实风格的动画人物造型中，男人和女人的上半身与全身的比例不同，女人上半身的长度应该比男人短，一般确定女人身体比例最简单的方法是从上往下，头到腰为身高的1/3、腰到膝盖为身高的1/3、膝盖到脚为身高的1/3，这种划分又被称为三分法，如图3-20所示。可以看到在很多动画影片中创作人员可根据实际需要随心所欲地夸张各种人物的身体比例关系，创作出形态各异的人物形象。如果是塑造高大威猛的英雄形象，头身比例可以是1∶9、1∶10，甚至是1∶15；如果是要表现娇小可爱的造型，头身比例可以是1∶5或1∶4，甚至可以夸张到1∶2，如图3-21和图3-22所示的学生作业中的动画人物比例速写。

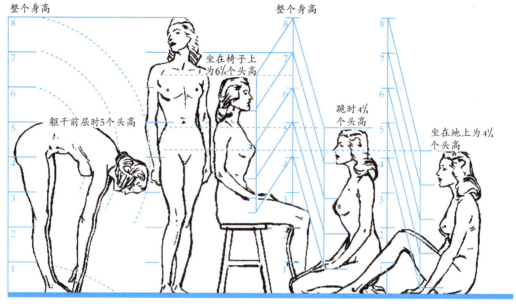

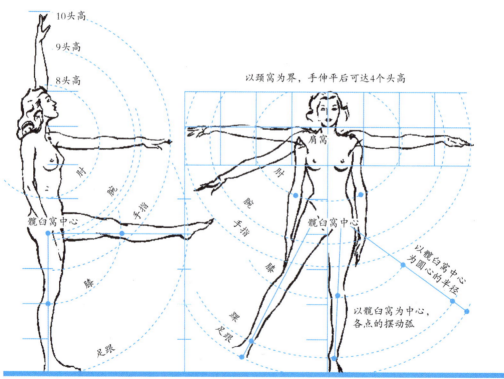

图3-19 各种姿态的8个头长的人体比例图

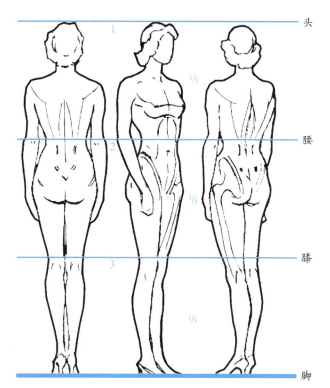

图3-20 女性身体比例三分法

图3-21 动画人物比例速写(男性为1∶9,女性为1∶7)

图3-22　动画人物比例速写(南瓜人为1∶4、巫师为1∶3和国王为1∶2)

在人体比例变化的过程中，我们要知道哪些是能变化的，哪些是不能变的。人物头部的大小不能变，因为人体是以头部作为参照物的，四肢是随着身体的比例伸长或缩短的，这样便可产生夸张的效果。标准比例既是适用于所有人物以不变应万变的法宝，又是用来衡量不同人物形象差异的标尺。实际上不同年龄、不同性别、不同人种的比例关系都有所差异。动画中的人物形形色色，根据不同的角色要求，需要确定人物的固定比例和人物间的相互比例关系，如图3-23所示。因此动画速写关注的是比例关系对人物形象所起的作用和影响，有意识地挖掘人体比例的个体差异和比较规律。

图3-23　动画短片《水螅》中角色造型的比例关系

根据动画片中人物性格的特点和角色分工的不同，需要设定人物造型比例和人物间相互的比例关系，如图3-24所示。

图3-24　动画影片《马达加斯加3》群体角色造型的比例图

3.1.3　形态与体块的关系

人物形态是指人物的形象和外形，是二维关系中的表述；人物的体块是指人物躯体的体积和块面，是三维关系中的表述，两者结合称为造型。

1. 建立体块意识

在动画速写的创作过程中，对人体的理解不应该是平面的，而应该是立体的。人物形象无论是静态还是动态，都具有立体的三维空间关系，而不是平面概念中的人物剪影。所以我们在绘画之前，首先要大胆概括，舍弃细节，树立大的形态和体块概念，建立体块意识。不要只观察人体的外轮廓，还要着重观察内轮廓的位置变化，这样才能画出具有立体感的人体速写。而单纯的轮廓是缺少立体感的平面，不能充分表达形体的深度，如图3-25所示。只有当观察的重点放在人体各部分的形态与体块关系上时，才能使塑造的人体真实存在于空间之中，达到立体效果，如图3-26所示的角色体块构成图。

图3-25　动画影片《马达加斯加3》角色平面轮廓构成图

图3-26　动画片《人猿泰山》中的角色体块构成图

2. 体块的基本特征

提炼人体体块的绘画方法是避免人物形体平面化的一种较为实用的方法。处于立体空间中的人体是由很多部分构成的，包括头部、胸廓、骨盆、上肢、下肢等，这些部分都属于立体形态。也就是说，人体是由各种各样的体块组合而成的，这些体块相互连接进行运动变化。所以我们在研究人体各个部分的体块时，要多角度观察体块之间的相互关系。

通常情况下，我们会把头部看作一个球体，四肢看作圆柱体或圆锥体，还可以把由胸廓和骨盆组成的人体躯干理解成是由鼓形的胸廓和楔形的骨盆上下连接而成的，如图3-27所示的体块画法。如果把复杂的人体结构概括成简单的几何形体，那么对于理解和表现人体就更加容易了。在这里我们强调的是理解和认识，无论用何种方式，只要我们建立正确的观察和认识方法，就能够很容易地画出人体大致的体块关系。

3. 体块的运动方式

人体运动时，我们通常关注的是躯干体块间的微妙变化关系。如果用鼓形和楔形表现躯干上的胸廓和骨盆，那么躯干体块有3种运动方式，这3种运动方式均是以腰部为轴、骨盆不动、而胸廓运动的方式出现的。

（1）左右弯曲运动

躯干体块左右弯曲运动从正面看是身体左右弯曲的变化，其中胸廓位移较大，使上

半身发生左右倾斜。在生活中这类动作如体操中的体侧运动等，如图3-28所示为选自美国杰夫·麦伦的《美国人物速写基础教程》中的图片。

(2) 前后弯曲运动

躯干体块前后弯曲运动从侧面看是身体前后弯曲的变化，也就是常见的弯腰与后仰动作，如图3-29所示为选自美国马特斯创作的《力量——动画速写与角色设计》中的图片。

(3) 扭转弯曲运动

躯干体块扭转弯曲运动从顶面看是胸廓与骨盆之间的扭转，是角度的变化，如同生活中转身的动作，如图3-30所示。

图3-27 体块画法表现人体动作

图3-28 左弯曲运动　　　图3-29 后弯曲运动　　　图3-30 扭转弯曲运动

4. 几何形体概括法

在速写训练中将人体概括成体块，即几何形体。目的是简化人体中各种复杂的形体，通过对几何形体相互的连接、位置的移动等构成人体动态，从而理解和掌握复杂的人体。通常可以把人体理解成是由球体、立方体、圆柱体组成的复合体。用这种方法能够清楚地分析和研究人体不同动态的体块关系，是一种准确而有效的方法，便于我们认识形体关系及其结构特点，同时使人体的各种姿态变化更容易理解和记忆，如图3-31和图3-32所示为选自美国杰夫·麦伦创作的《美国人物速写基础教程》中的人体形态图，图3-33所示为选自《日本漫画技法》中的人体形态图。

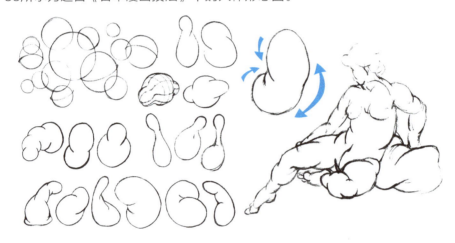

图3-31 球体形态及球状的人体形态

图3-32 立方体形态及立方体的人体形态　　图3-33 圆柱体形态及圆柱体的人体形态

体块的方式是建立人体的基本方式。在动画速写的绘制过程中，要建立体块的意识，只有这样才能把握人体动态，才能处理好人体各部分的相互叠加、遮挡、扭转和弯曲等形态的表现，如图3-34所示。

图3-34 动画影片《马达加斯加3》角色的人体形态

3.1.4 人体透视关系

1. 形象的透视

在动画影片中通过形象的视觉纵深运动能够使观者体会身临其境的效果。掌握形象透视成为动画速写需要解决的前提，要在各种角度下，正确判断和理解人体的透视关系，更好地表现连续动作状态，为今后的动画创作打下坚实的基础。为了使运动中的人体表现得更生动、更好看，就要从透视角度大的视点去表现，这样才能使画面更具感染力。透视表现方法在动漫创作中应用非常广泛，能够起到强化人物造型表现力的作用，如图3-35所示。

图3-35 动漫作品中形象的透视效果

2. 透视与缩减

　　人体运动离不开透视，脱离透视谈运动是不科学的，也是不现实的。有透视就会有缩减，这是透视的基本原理。人体的透视关键就在于能否使透视的原理所造成的人体某些部位的缩短或拉长状态表现出来。有时在处理大小、体积相似的成对肢体时，常会出现错误。例如在表现上臂和前臂、大腿和小腿，要画出它们因为倾斜而造成透视缩减的效果时，若将前伸或后退的肢体，画得和没有透视缩减的肢体一样，会看上去很别扭。因此，透视与缩减成为重点和难点，根据不同动作，选择最佳视角，突出动态角度，适当夸张局部，以增强画面的视觉冲击力，如图3-36所示的效果图。

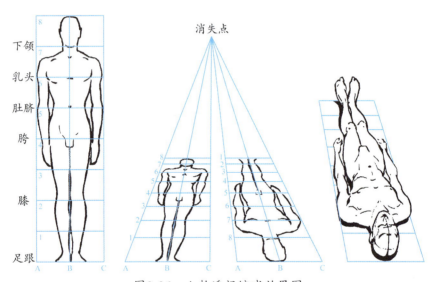

图3-36　人物透视缩减效果图

3. 等高线画法

　　用等高线画法来表现人体在空间中的透视变化。无论人体角度如何变化，对于人体而言，其高度比例是不会发生变化的，也就是说是等高的状态。首先可以从没有透视变化的角度去表现人体，然后用等高线画法解决人体在空间中的透视缩减问题，它是我们在表现复杂人体动态的空间透视效果时最为行之有效的方法。也就是说，如果想要画出有透视角度的人体动作，就要先画出这个动作的侧面状态，再用等高线画出其透视效果，如图3-37所示为美国本·荷加斯绘制的透视效果图。

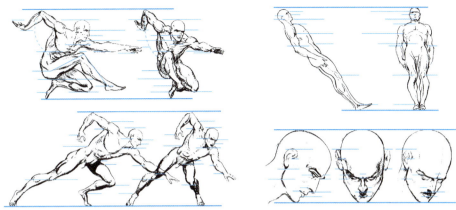

图3-37　等高线画法表现人体透视效果图

3.2　静态速写

3.2.1　人物头像速写

　　人物头像是速写中的重要内容之一。头部是人物造型的主要部分，也是刻画人物性格和情感的重要部分，它是动画造型设计中的重要方面。人物头部由于地域、种族、遗传等方面的差异在形状上形成了不同的特征，头部的形状特征分为脸形的特征和五官的特征两个方面。一方面，把握人物的特征首先要把握人物的脸形特征，即头骨外形特征。头骨是头形、脸形的基础。我国古代画论中有相之大概、不外八格之说，即用8个汉字田、由、国、用、目、甲、风、申的字形来形容人物头部正面的基本形状，如图3-38所示为选自雷文彬的《动画速写》中的图片。另一方面，五官特征又可分为静态特征和动态特征，除了能体现人物的内在气质和性格之外，还能反映出人的情感和表情，如图3-39所示。

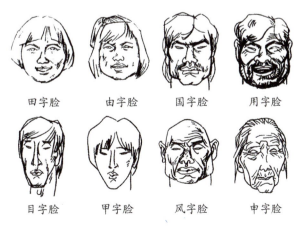

图3-38　头部正面的基本形状图

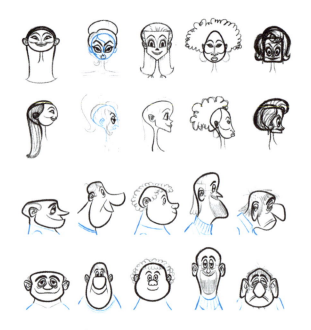

图3-39　动画影片《马达加斯加3》角色正面及侧面形状图

动画中的角色造型是通过夸张和概括外形特征，使其更鲜明、更具个性化。而人物的表情必须从人物性格出发，抓住人物的心理活动和内在情感的流露进行概括和夸张，如图3-40所示为选自学生作业中的表情速写。要画好人物的面部表情，首先要了解产生面部表情变化的3个区域和3个部位的变化，3个区域是额头、脸颊和下颌，3个部位是眉毛、眼睛和嘴巴。头像速写和头像素描不同，由于时间短，头像速写在表现上不必要求非常深入。开始头像速写训练时要先安排构图，通过对人像深入的观察和理解，确定各部位的位置关系，然后从重点部位画起，有利于培养正确的表现方法。

图3-40　动画人物面部表情速写

1. 训练步骤

动画人物面部表情速写训练有以下3个步骤。

(1) 观察和构图

观察是速写训练的第一步，悉心观察是写形传神的前提。要从多角度去获取对形象的整体印象，明确对象的外在特征和内在气质。通过观察，安排构图，选择适合的表现方法，力求表现技法的多样化。

(2) 把握和概括

把握形象特征，概括头部的基本形状、动态和透视关系。在头部基本形状的基础上，再安排五官的位置。起稿要快，要轻松，抓住特征、比例和五官位置，不要过早注意细节，重点线条最后再画。要掌握头部的骨骼结构、肌肉组织和透视关系，在把握头部大体结构的基础上画五官。

(3) 刻画和调整

在头像速写中始终要注意局部和整体的关系，明确每个局部在整体中的位置关系，要根据整体的需要进行适当的取舍，虚实兼顾。做到先观八格，次看三庭，眼横五配，口约三匀，意思是要在把握整体比例的基础上，尽快深入局部，充实整体内容。完成后，从构图、结构、神态、处理表现等方面进行适当调整，局部要深入，整体要统一。

2. 头部结构

虽然头部占人体体积的比例很小，但却是人体中最突出的部分，视听器官都集中在头部。在头部解剖中，头骨起决定作用，而肌肉部分往往通过皮肤的皱纹才能得以显现。头部的空间结构对分析和理解头部立体空间的概念很有益处。各类型的人的头部特征是指各类型的人的头型特征和五官特征的总和，头部特征主要体现在头部各标志点在空间位置中的微妙差异。头部结构是复杂的，有五官的起伏、凹凸变化和骨骼肌肉的变化。人的种族、民族、性别、年龄及个体特征，在头部结构中都会有所反映，如图3-41所示为选自《艺用人体结构运动学》中的头部图片。头部的重心在脊椎的寰椎前上方，头部通过脊椎与全身相连，头部的动态与全身的动态相互作用，即所谓的牵一发而动全身。

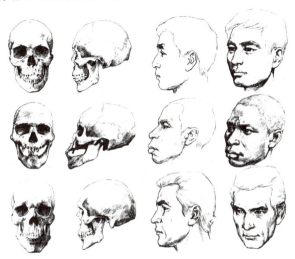

图3-41　不同种族头部的骨骼及头部特征

(1) 头部的骨骼

头部骨骼的形状决定头部的形状,面部的结构特征源于头骨的纵深处。头骨大体由颅骨与面部骨骼两部分组成。头骨在结构上属于整体结构,除下颌骨可以在一定范围内启合之外,其他部分都是固定的。颅骨是由光滑、平展、不规则的联锁齿紧密咬合在一起的骨板组成,是一个覆盖着整个大脑与听觉器官的球形圆顶。圆顶的上部由两块平滑的顶骨构成,正前方骨骼称为额骨;两块颞骨形成了圆顶底部的两侧,两块颞骨分别向后延伸至耳洞后和乳突处;颅骨的后下方有两个浅环状的骨骼,被称为枕骨;中间有一个大洞,称为枕骨大孔,脊椎从此孔穿入与脑部连接,枕骨的外层表面附着强有力的颈部肌肉,在中间形成凹陷处。颅骨圆球的低端与鼻骨的低端大致在一条水平线上。

颅骨的前端与面部骨和下颌骨连接,形成了眼睛、鼻子、两颊和嘴巴的形状。眼眶是由7块骨形成的一个外方内圆的深洞;鼻梁是由对称的两块小小的鼻骨构成的,且由中间的犁骨将孔洞一分为二;从头顶到下颌约三分之一的位置上,颧骨如同一对展开的翅膀,构成面部横向最宽阔处;颧骨的形状仿佛是一块倒置的三角形,略微呈向上的角度凸起,由颧骨弓经过颞窝延伸至耳孔上方颅底;颧骨下方与上颌骨相连,上颌骨形成了唇和鼻的内壁,且一直延伸至眼窝底部,颧骨与上颌骨共同构成了口腔上端的腭,固定住上排牙;与上颌骨相对应的下颌骨是面部下面的边界,也是面部最大最硬的骨骼,对下排牙齿起到支撑的作用,也是头部骨骼中唯一可以运动的部分,形状呈马蹄形,由正面向侧上方延展,在双耳前面下颌角的上方与颞骨相扣,所形成的铰链结构使下颌可以随着嘴的张开与闭合而上下移动,当咀嚼食物时,下颌骨也可以前后左右的移动,如图3-42所示为选自《艺用人体结构运动学》中的头部骨骼图片。

(2) 头部的肌肉

面部肌肉固定在头骨上,分为表层肌肉和深层肌肉,其中与皮肤的深层结合在一起,埋在皮肤和脂肪层之下的深层肌肉,主要起到填充结构的作用,而覆盖于表层的肌肉对面部的形态和表情的形成十分关键,也是我们需重点了解的部分。

整个头骨的圆顶部分,即从眉弓到枕骨都被一整块的肌肉纤维所覆盖,这层肌肉纤维就是颅顶肌,颅顶肌包括枕肌、额肌和中间帽状筋腱3个部分;脸部的环形肌肉由围绕在眼眶部分的椭圆形的肌肉组织——眼轮匝肌,和环绕在唇部周围的肌肉——口轮匝肌组成,其主要作用是闭眼与合嘴;在眼轮匝肌之下的眉间内侧深处有一块肌肉,叫作皱眉肌;鼻两侧的肌肉为鼻肌;沿着鼻肌下部边缘线与眼轮匝肌与口轮匝肌相连的纵向的肌肉组织,称为上唇提肌;颧肌是一块大而薄的扇状肌肉,连接着颧骨与上颌,覆盖着颅骨的侧面;颊肌是一块四边形的肌肉,连接着上颌肌和下颌肌;厚实而有力的咬肌从颧弓下面伸出且包住整个的下颌角,是控制下颌运动的主要肌肉;两块下唇方肌自口轮匝肌下方伸向斜下方,包裹于下颏结两侧,与中间裸露颏肌的部分,形成嘴唇下方的凹陷处,如图3-43所示为选自马欣的《影视动画速写》中的肌肉分布图。

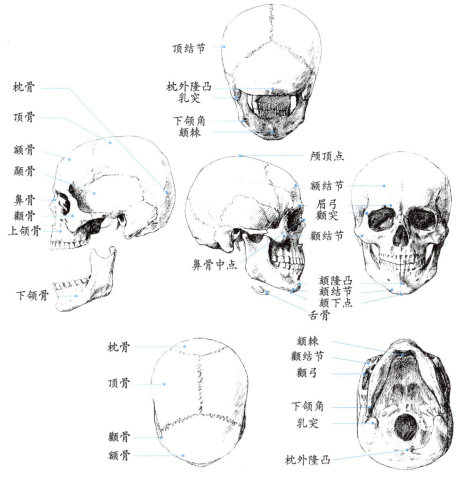

图3-42 头部骨骼图

3. 五官造型

(1) 眼睛

眼睛被称为心灵的窗户，是人们感知外界事物、传达内心情感最敏锐的器官，是人物传神的关键部位，在深入刻画中占的比重最大。两眼内外眼角的连线在同一条直线或弧线上，因透视角度不同而呈现不同的变化。两眼的距离约有一只眼睛宽，古人有三庭五眼之说，但绘画时往往受透视和角度的制约，找不到五眼的位置。首先要注意眼球与眼眶的结构和透视变化，在透视角度中，眼睑因眼球的方向变化而有转折的急缓、方圆差异和厚度的区别，如图3-44所示的设计比较图。人的眼睛非常微妙，其会随着人的情绪波动有所变化，主要可以通过以下4个方面来进行分析。

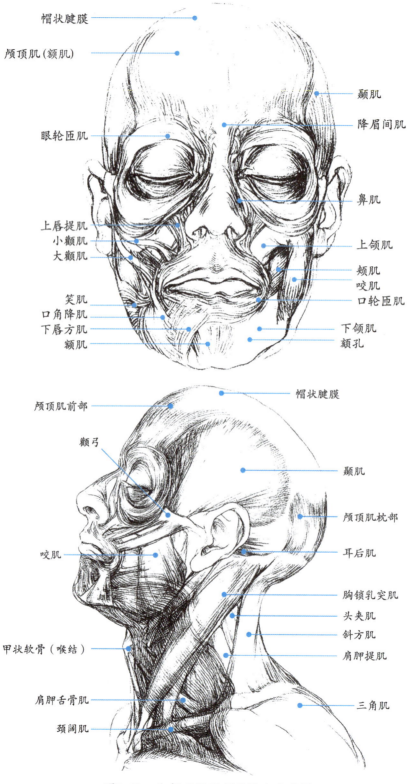

图3-43　头部正面及侧面肌肉分布图

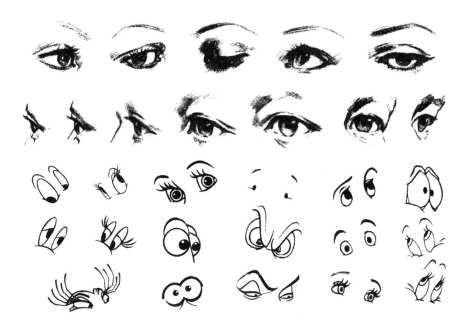

图3-44 眼睛速写与动画中眼睛设计的比较图

① 眼形

a. 方形：内外眼角基本相平，显得炯炯有神、豁达开朗。

b. 圆形：较大者称为虎眼，显得精神、威风、灵活；较小者称为杏核眼，显得机敏、天真、单纯。

c. 细长形：称为丹凤眼，眼角上翘，有秀美、温柔、智慧、善良等特点。

d. 三角形：眼角下沉，给人冷酷、严厉、凶狠的感觉。

② 眼睑

受光线和运动的影响，上眼睑光暗而色重，下眼睑色彩略浅。在透视中，眼睑因方向改变而呈现厚薄和方圆缓急的转折变化。内眼角要实，外眼角要自然。上下眼睑难画之处在于其厚度。双眼皮类似于装饰线，画得要自然轻淡，与上眼睑共同塑造眼球的体积。老人眼睛周围的皱纹要精心刻画，下眼睑因泪囊下垂要画得松散乏力；青年人可点到为止，不宜过分强调。

③ 眼球

一般情况下，眼球的上部分被上眼睑遮挡，只露出四分之三左右，不同性格或不同表情的人，眼球在眼睑中的位置会有所不同：

a. 整个眼球露出的是小孩的眼睛，给人天真、单纯、开朗、热情、真挚、坦诚之感。

b. 眼球缩小，悬空在眼睑之中，给人以极度惊慌、恐惧之感。

c. 眼球露出得少一点，与下眼睑接触，给人沉着、稳重、严肃、可信、成熟之感。

d. 眼球只露出一半，与下眼睑之间有一点距离，给人以恍惚、暧昧、忧郁、迟疑、

漠然、深不可测之感。

e. 眼珠偏向一边，给人羞怯、矜持、左顾右盼之感。

④ 眼神

人在不同情绪或不同状态下，会有不同的眼神。头像速写中所谓的传神，就是指要画出那种特定的眼神。从视线上说，有高、低、平、斜、远、近、聚、广等类型；从目光上说，有深远、喜悦、和善、恬静、专注、憧憬、腼腆、羞愧、空虚、矜持、呆滞、犀利、凶恶、冷漠等类型，如图3-45所示。

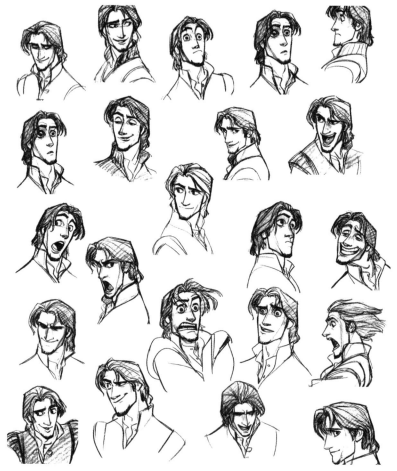

图3-45　动画影片《长发公主》男主角眼神的情绪变化

(2) 眉

眉毛在很大程度上能够表现人物的气质和个性，同时配合眼睛传达出各种丰富的表情。画眉毛的难点在眼眶周围的结构和眉毛的质感。要注意眉弓和眼眶上缘，加强结构、眼神、表情的刻画，把眼球恰当地嵌入眼窝。眉毛在眼眶内侧部分色彩浓重密实，由内向外转折至眼窝外侧渐渐疏淡而消失，转折处是两个走向的交会处，色彩最重。眉毛的长度、形状和两条眉毛的关系因人而异，要注意观察，加以区分，如图3-46所示为选自学生作业中的人物眉毛与表情速写。

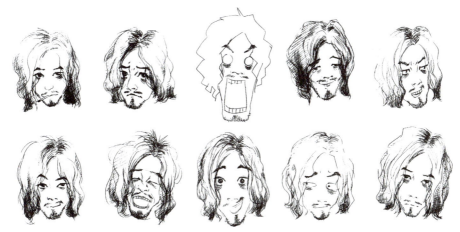

图3-46 人物的眉毛与表情速写

① 眉毛的特征

眉毛由于遗传因素，有浓淡、粗细、弯直、长短等特征，它反映了不同人物的气质和性格。人在情绪的影响下，眉毛的特征会发生改变，变为不同的形状。

② 眉毛的方向

a. 上翘：有英武、豪放、雄强、愤怒、凶狠之感。

b. 平卧：有善良、温和、平庸、内向之感。

c. 下垂：有自卑、倒霉、穷困、潦倒、狡猾之感。

d. 弯曲：有温顺、柔美、典雅、高贵之感。

③ 眉心的宽度

a. 两眉间的距离较远，有开朗、坦诚、直率、憨厚之感。

b. 两眉间的距离较近，有多虑、深思、智谋、压抑等感觉。

c. 两眉相连，有深沉、阴险、严厉等感觉。

④ 眉眼的距离

a. 眉眼距离远，有随和、超然、与世无争、大大咧咧、无能、愚昧等感觉。

b. 眉眼距离近，往往眉弓高而两眼深陷，有深邃、阴沉、精明、难以捉摸之感。

(3) 鼻子

鼻子分两部分，靠上的部分是鼻骨，靠下的部分是鼻软骨和鼻翼软骨。鼻子处于脸部正中，鼻子的长短与脸形的长短有关，鼻子的形状与人物头部的形状相适应，能够体现出人物的个性和气质。鼻梁正面不宜用线，可以根据光线用色调去刻画。侧面的鼻梁是一条很挺的线，画得要清晰，有结构和节奏起伏。鼻头鼻翼以下的部分可采用阴影画法，鼻翼鼻孔用轻巧的线处理。男性的鼻子画窄小了，会显得小气而柔弱；女性的鼻子画宽大了，则会显得愚钝和臃肿。鼻子翘一点，有机智、调皮之感；鼻梁笔挺，有英俊、端庄之感；鼻孔大，有大方、开朗之感；鼻子尖、鼻翼窄，有精明、自私之感，如图3-47所示为鼻子速写与动画中鼻子设计的比较图。

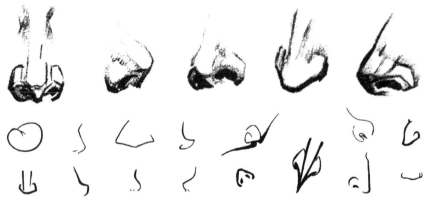

图3-47 鼻子速写与动画中鼻子设计的比较图

(4) 嘴部

嘴依附于半圆形的牙床之上，呈弧状。决定嘴部外形的是下颌骨和口轮匝肌，其非常灵活，而且变化丰富。画嘴要结合表情变化来表现，嘴唇的轮廓不要画得太明显太僵硬，适当晕染，画出湿润感。上唇背光，可画得略重于下唇，口缝应画得微妙传神，不能画得太黑太硬。嘴唇上部的人中是表现嘴部的重要的因素，人中的形状、深度、宽窄等在不同人物或年龄特征上区别较大，要仔细观察后进行表现。嘴的变化最大，无论是抿、噘、翘、撇、咬嘴唇，还是打呵欠、开怀大笑、号啕大哭、高声大叫等，都是为表现人物的内心世界而服务的，是刻画人物表情的重点。不同人物的嘴形差别很大，能体现不同人物的性格。古代仕女以嘴小为美，现代女性以丰厚稍大为美。嘴唇很薄，给人能说会道、伶牙俐齿之感；嘴唇宽大厚实，给人忠厚踏实、寡言少语之感；嘴唇宽且薄，给人坚毅、果敢之感。动画影片中角色讲话时嘴的口型变化不可忽视，必须抓住特征，概括提炼，如图3-48所示为嘴部速写与动画中嘴部设计的比较图。

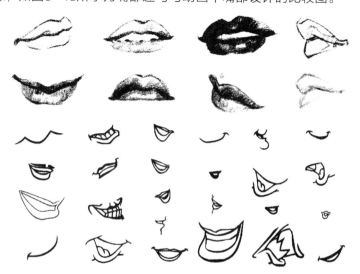

图3-48 嘴部速写与动画中嘴部设计的比较图

(5) 耳朵

耳朵结构复杂，外观因人而异。不但耳轮耳垂之间的方圆、宽窄、厚薄、转折会有所区别，而且耳轮耳垂外形的开合与大小也不相同。耳朵常因正面透视和侧面头发的遮挡而被忽略。在侧面人像速写中，耳朵处于头像的中央，处理不好，会影响整体效果。古代相术中十分重视耳朵的形态，认为耳朵的形态能反映人的命运。例如，佛像的两耳垂肩。现实生活中人的耳朵形态变化很大，要经过提炼和概括，恰到好处，不能喧宾夺主，如图3-49所示为耳朵速写与动画中耳朵设计的比较图。

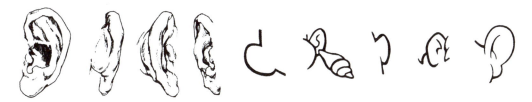

图3-49　耳朵速写与动画中耳朵设计的比较图

(6) 头发

头发的形态受年龄、遗传、气质、健康因素、职业特点等影响。发型常会揭示出人物的个性与审美情趣，要注意将发型结合个性和面部特征完整地表现出来，如图3-50所示为选自张丽华的《速写教程》中的不同发型速写图。头发的画法，要从结构、体积、发型、质感、色彩等方面进行考虑。要注意头发与头骨之间的结构关系。要从头部形体分析入手来画头发，把头发归纳成组，注意层次和疏密关系。在色调的运用上，需注意头部的明暗关系和发型转折处，成块成组地进行表现，目的是画出头发的遮挡效果和厚度。用线要轻松，画出蓬松感。与肌肤交接处要自然，否则会给人以戴假发或帽子的感觉。在动画影片《长发公主》里女主角乐佩的一头金色长发具有神奇的魔力，但又给她带来重重危机。整部影片借助长发的魔力展开，长发也给乐佩带来很多帮助和乐趣，在情感表达过程中，乐佩的长发成了抒发女主角情感的道具，表现出焦虑、疑惑、烦闷、吃惊、坚定、好奇、喜悦等心理状态，使人物塑造更加生动，如图3-51所示。

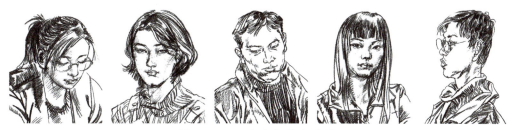

图3-50　不同的发型速写图

(7) 胡须

画胡须要将其准确地附着在形体结构上，不能让胡须形态破坏嘴部和下颌的结构。用线要轻盈、流畅、柔和，注意随结构体的转折而转折，画出胡须的自然之感，如图3-52所示为选自张丽华的《速写教程》中的青年胡须与老年胡须的比较图。注意光线

影响，分组去画，才能画出厚度。画胡须重在观察，强调深入刻画。黑白相间的胡须，要画得轻松；青年人的短须，不能每根都详尽勾勒；老年人的胡须，可采用干笔触皴出少许颜色的方法表现。

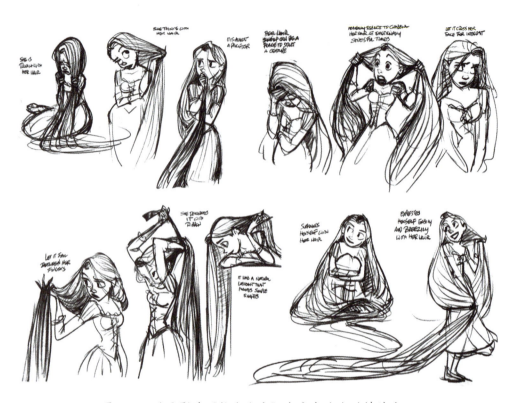

图3-51　动画影片《长发公主》女主角头发的情绪变化

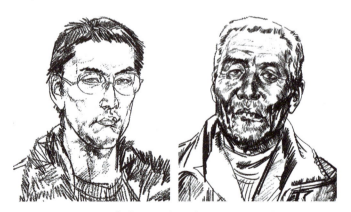

图3-52　男青年胡须与老年人胡须的比较图

(8) 皱纹

中老年人的皱纹是形象的重要组成部分。要把握皱纹的聚散位置和走向，注意皱纹的疏密、虚实关系，注意皱纹与五官、表情的关系，如图3-53所示为动画片《千与千

寻》中汤婆婆的皱纹处理图。用笔要灵活，恰当地概括，适当地取舍，不能一味追求形似而全部画出。年轻人因表情变化而偶尔出现的皱纹要做虚化处理。

图3-53　动画片《千与千寻》中汤婆婆的皱纹处理图

4. 性格刻画

性格刻画指从刻画角色的性格入手，在动画影片中，性格是动画角色的"灵魂"，拥有独特的性格特点是动画中角色能否"活"起来的关键，也是让人记住动画片，记住动画人物的关键。决定动画角色性格的因素是多种多样的，其中动作表演对动画角色性格的表达尤为重要。动画中的角色好比真人演员，动画导演根据自己的理解去诠释角色的性格，动画演员的年龄、外貌、生活习惯、兴趣爱好、职业特征、情绪变化、内心活动等只有通过"动"才能体现出其完整的个性。

如图3-54和图3-55所示，在《飞屋环游记》中男主人公卡尔是一位退休的气球推销员，老伴的去世让原本不善言谈的他变得性格更加怪癖和沉默寡言。他过去五十年里都吃同一样的早餐，过同一样的生活，他有一个一成不变的日程计划，针对这些性格设定，卡尔的脸被设计成一个正方形，为的就是适合他的性格特征。而动画影片《长发公主》里女巫葛朵是最大的反派人物，她为了自己能青春永驻而一再利用乐佩，看似对乐佩慈母一般，但内心险恶，通过对她性格的刻画和描绘，充分展现出她贪婪无耻的一面，如图3-56和图3-57所示。

图3-54　动画影片《飞屋环游记》男主角卡尔的情绪变化

图3-55 动画影片《飞屋环游记》男配角罗素的情绪变化

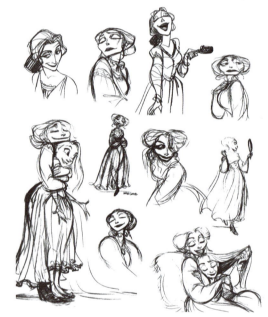

图3-56 动画影片《长发公主》女巫葛朵的情绪变化1

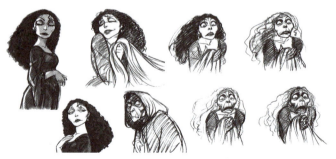

图3-57 动画影片《长发公主》女巫葛朵的情绪变化2

3.2.2 人物全身速写

人物全身速写训练的重点是要掌握速写方法。训练的基本内容围绕站姿、坐姿和蹲

姿进行。对于站姿，首先要求熟悉人体比例，理解人体的骨架结构，把握人体的重心，掌握人物的衣纹变化特点和手脚造型方法；对于坐姿，重点要求把握头、胸、骨盆三大部分的透视变化关系；对于蹲姿，则要求把握动作的曲线，注意肢体的透视变化关系，如图3-58所示为康勃夫的作品《做工的人》。

从3.2.1节我们了解到，要画好人物速写必须学习人体解剖结构，掌握人体比例和造型特征，了解人体的运动规律。我们将在后面继续介绍相关的知识点，使学生在速写训练过程中，建立完整的知识体系，加深对动画速写的认识和表现。本节我们着重讲人物全身速写的两个方面，一是衣纹变化，二是手脚造型。

图3-58　康勃夫画的《做工的人》

1. 衣纹变化

衣服的外形特征主要靠紧贴人体的关节部位来体现，画这些部位时要注意人体的内在结构关系和外衣轮廓线的变化。即所谓的体藏其内、衣被其外，内部人体活动引起衣服外形的变化。人体为本，衣服为表，观察其表，体察其内，是掌握着衣人物速写的关键。其中，衣纹在人物全身速写中所占的面积最大，而且繁杂多变。在训练中，要注意通过衣纹塑造人物的形象，把握运动状态。同时，衣纹对于表现衣物的质感，调节画面节奏感具有重要的作用。

速写主要是用线来造型，线是最基本的造型语言，用线来勾勒人物的形体，表现变化的衣纹。衣纹是表面的，形体是内在的，形体和动态的变化决定着衣纹的变化，如图3-59所示为选自法国德加的衣纹速写以及图3-60所示为选自张丽华的衣纹速写。

图3-59　衣纹速写1

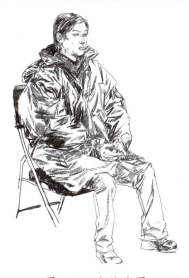

图3-60　衣纹速写2

衣纹的线大体可分为表现质感的线,以及表现结构和运动的线两大类。表现质感的线包括粗细、软硬、疏密形态的质感线、拼接装饰的缝纫线、熨烫折叠形成的线以及表现图案花纹的线;表现结构和运动的线包括轮廓和人体起伏的结构线、表现人体运动的挤压型衣纹线和牵引型衣纹线,如图3-61所示。

图3-61　动画影片《马达加斯加3》女警着装的衣纹表现

衣纹的类型从形态上可分为4类。①牵引型,由肢体的伸展引起的,例如臂和腿伸直时就可产生这种衣纹;②折叠型,由肢体的弯曲时引起的曲折线,例如肘关节、膝关节、腰部等位置弯曲时内侧产生的衣纹;③捆扎型,主要是由捆扎或卷折引起的,例如腰带束扎或裤口、袖口卷折,衣纹呈放射状;④流线型,主要是由于大的动态或外力影响,引起衣服的飘动而形成的,由于张力的原因,多呈弧线,例如裙子敞开的裙摆等产生的衣纹,如图3-62所示。

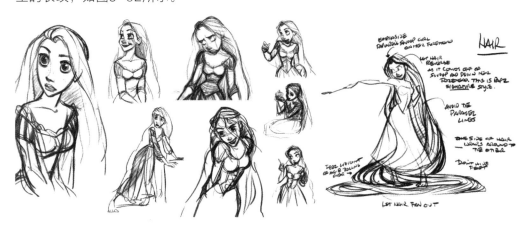

图3-62　动画影片《长发公主》女主角裙摆的衣纹表现

衣纹线的美感不是自然形成的，而是经过艺术加工，经过取舍和提炼的产物。对有利于表现形体结构，有利于调整画面关系的、清晰的线条要取，与之相反的要舍；对似有似无或不够清晰的线要进行提炼。要从整体趋势看衣纹的疏密变化，衣纹应有主有次、有实有虚、有长有短、有分有合，防止呆板。还要注意对衣服质地厚薄的表现。运用线的起止、穿插、虚实、疏密、方圆、强弱、长短、曲直来表现衣纹的不同特点，如图3-63所示。

图3-63　动画影片《长发公主》中配角的衣纹表现

画衣纹线的禁忌：①忌杂乱无章；②忌过分平行；③忌过分对称；④忌过分整齐；⑤忌无对应关系；⑥忌无取舍；⑦忌肢体截断线；⑧忌交叉误导；⑨忌简单草率。

衣纹处理虚实的方法为线面结合：①清晰、浓重的线为实、乱线、模糊的线为虚；②在外轮廓中运用转折、穿插的线画虚实变化；③在内轮廓中依靠中侧锋画虚实变化；④画游离线表现形体从方到圆的虚实变化；⑤用光影处理表现虚实；⑥用线的疏密与方向表现虚实；⑦离远为虚，靠近为实；⑧肢体用力，紧张为实，反之为虚。

动画速写中人物角色的服饰衣纹一般都比较简练概括，衣纹要比较准确地表现出人体结构、衣服的质感和角色的动态，在表现动作幅度较大的时候，还需要进行适当的夸张和强调，以增强动感。

2. 手脚造型

(1) 手

画人难画手，手是仅次于面部的关键部位，又被称为人的第二表情。由于手的结构复杂，动作形态透视多变，需要掌握手的结构特征。在生活中，手的形态能够反映出人物的年龄、经历、身世、性别、职业、处境、体态、健康及心理等方面的特征和变化。例如，成年男人手的关节比较粗大，而女人手的关节则不明显，老人手的关节比较突出，幼儿手的关节则比较圆润。手具有非常重要的表现力，通过手能够传达感情。因此，我们要悉心地观察和表现，如图3-64所示为选自张丽华《速写教程》中手的图片。

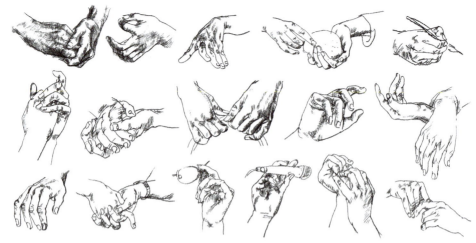

图3-64　手的速写表现图

手的描绘对表达人物的情感，刻画人物性格具有十分重要的作用。手可分为手掌和手指两个部分，手掌相对不动，手指的动作幅度较大，许多变化大多是依靠手指的运动。可把4指看作一体，拇指看作一体，其在动作中各有分工。腕部灵活，尺骨和桡骨的关节不在平行的位置上，小臂的上部分呈圆形，下部分由于腕部骨骼的结构呈方形。在动画中把画手的方法概括为3点：一个圆圈、两个关系和三条线。一个圆圈表示手掌；两个关系是指手与手腕的关系、手掌与手指的关系；三条线是指大拇指与小指左右两侧的两根外轮廓线、大拇指与食指之间的一根虎口线。把握以上3点要领，画手就比较容易了，如图3-65所示。

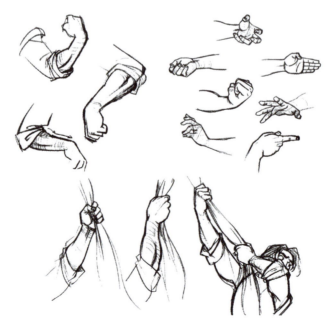

图3-65　动画影片《长发公主》中男主角弗林·莱德手的速写表现图

(2) 脚

脚在速写中，常因其位置相对次要而被忽略，处理不好，会产生画面中的缺陷。脚的解剖结构很复杂，但外形和运动变化却很好掌握，其中几块大的形体是相对不动的。例如，脚踵、弓背和脚趾。脚趾可运动但幅度不大，踝骨部分的转动范围很小。弓背内侧有强有力的肌腱连接脚趾与踝骨，形成强健的弹性功能。画脚时应注意脚与脚踝的关系、脚掌的外侧线与内侧线、脚掌与脚趾的弯曲关系。画大的几何形，仍然要掌握体积结构的诀窍。画正面的脚，隆起的弓背是难点，应通过脚趾和脚跟的体块表现出透视关系，注意踝骨内高外低的区别。画光脚的五趾，要将其看作一个整体，不必逐一勾画，趾甲要做虚化处理。通常情况下，脚上都穿着鞋，鞋的样式很多，但都是依据脚形来设计的，具有独特的外形特征，应在不破坏脚的形状和整体画面效果的前提下，画好鞋的式样和质感。用笔不要太多，太复杂。鞋的刻画以结构准确、透视合理、笔触轻松、细节刻画恰到好处为宜，如图3-66所示为选自张丽华的《速写教程》中脚的图片。

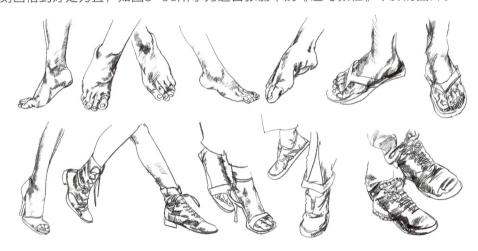

图3-66　脚的速写表现图

3.2.3　人物组合速写

掌握单个人物速写之后，就要进入人物组合速写的学习和训练阶段了。人物组合速写是速写训练中相对高级的阶段，对提高速写的观察能力和造型的表现力具有积极作用。同时，人物组合速写对画面的组织和内容的选择等都有进一步的要求。人物组合速写的重点是把握组合关系，要求人与人或人与物之间组合默契。组合速写不能看什么画什么，而要根据构思和画面的需要对物象进行调整和组织，形成统一的整体。要用心的处理组合过程中个体之间的和谐、变化、对比等关系，把握画面效果。

组合的人物或多或少，场面有大有小。人物少、场面小的画面要抓住人物活动的情景、宾主关系。人物多、场面大的画面要抓住人物的组合关系，选景要生动，善于取舍。组合速写是速写训练的创作过程，设计师不仅要有成熟的造型能力，而且在题材选

择、构图处理、形象刻画等方面都要具备相应的能力。初学组合速写时，可先画小速写，对构图和人物组合进行专门的练习，研究布局，画幅不宜过大，人物不用画得太具体。随着经验的积累和能力的增强，再逐渐扩大画面，深化内容，如图3-67所示为选自学生作业中的人物组合速写。

图3-67 人物组合速写

1. 人物组合

(1) 双人或多人组合

双人或多人组合时，要将人物造型中重复的内容进行变化，使画面生动有趣。注意人物之间的主次和呼应关系，要求对比协调、突出重点，如图3-68、图3-69和图3-70所示。注意画面的疏密、虚实，使画面主题突出、造型生动、组织合理。尽量避免产生类似、呆板、杂乱、盲目、动作含糊，缺乏生气的现象。

图3-68 动画影片《长发公主》中双人组合速写1

图3-69 动画影片《长发公主》中双人组合速写2

图3-70 动画影片《飞屋环游记》中多人组合速写

(2) 人与环境的组合

人与环境的组合速写在内容选择和画面结构上要有明确的意图，综合考虑主题内容、构图布局、动静聚散等构成因素。环境的辅助是为了平衡人物在画面中的关系，突出人物形象，对环境要大胆取舍，注意层次关系，在表现手法上要使两者协调起来，有机地组织画面的疏密、虚实关系，充分表现出画面的美感。

(3) 人与动物的组合

人与动物的组合速写在表现中要考虑动物的种类和大小，动画中的动物大多拟人化出现，但是还要保证动物本身的运动规律，在合理的运动范围内尽可能夸张变形，突出动物的情绪变化，同时还要考虑与人之间的互动关系和主次关系，准确地表达剧情需要，如图3-71和图3-72所示，在《长发公主》中马克西姆斯是一匹疾恶如仇的白马，它和乐佩意外相遇，乐佩的善良打动了这匹白马，后来还帮助乐佩和费林•莱德摆脱困境，开启了一段冒险的旅程。

图3-71 《长发公主》中女主角与马的组合速写　　图3-72 《长发公主》中男主角与马的组合速写

2. 主题速写

主题速写的训练目的是通过明确主题来表达速写内容，这对于提高设计师的观察能力和分析能力，对于研究画面组织和构图能力都非常重要。主题速写要善于抓住那些最能反映事物本质的生活现象，把握事物的特征和细节，避免概念化，保留浓厚的生活气息。还要尽量选择那些情节发展过程中最典型的瞬间来进行表现。主题速写在记录生活时可进行适当的加工，要求主题明确、人物生动、构图完整、透视准确、人与人、人与物、人与景关系明确，应具有浓郁的生活气息。主题速写处理得好，可以作为创作草图或是完整的作品。

主题速写中应注意以下3点。

(1) 认真观察，发现情节

在生活中，选择具有构思因素和创作意蕴的情节作为表现的主题。只有做到心中有数，才能不受环境的影响和制约，对画面进行艺术化的组织。

(2) 精心构图，重在组织

构图要通过对画面各个部分的调整组合，突出体现情节气氛。既要突出主体人物，处理好宾主关系和疏密关系，做到相互衬托，又要注意构图的形式美，处理好空间层次关系。

(3) 运用透视，烘托气氛

熟练运用视平线透视原理，营造空间气氛，表现主题。利用视平线高低给人不同的感觉，选择恰当场景的透视角度，以加强对情节的表现。

3.3 动态速写

3.3.1 把握运动的人体

动画专业的特点决定了我们在研究人物速写时，不能只进行静态速写，停留在人体比例、结构、透视等层面上。与此同时，我们更要研究人物的动态连续运动，表现出各种不同运动状态下的人物特征，为今后的动画创作打下坚实的基础。人体不是静止的，它是运动的。人体的运动千变万化，各个局部骨骼和肌肉会受运动的影响而不断变化。同时，不同的运动类型又具有各自的动作特点，因而我们还要去研究不同动作的运动方式，掌握运动规律，才能更准确地把握人体的运动，如图3-73所示。

图3-73　动画影片《长发公主》男主角费林·莱德动态速写

1. 骨架

(1) 运动骨架的特征

人物的各种运动都离不开运动骨架的支撑，因此掌握运动骨架的运动规律是画好动态人体的关键。掌握和运用动态骨架的特征，更敏锐地捕捉人物动态，可以将复杂的人体归纳为一竖、二横、三体、四肢组成的运动骨架，如图3-74所示。

① 一竖是指人体的中轴线，也就是脊柱线，它随着人体的运动做相应的弯曲变化。

② 二横是指人体的两个肩关节的连线(肩线)与两侧髋关节的连线(髋线)，人体垂直站立时，两条连线平行，运动时则发生倾斜变化。

③ 三体是指人体的头部、胸廓、骨盆3个基本体块，这3个体块由脊柱连接，在运动中发生透视和方向的变化。

④ 四肢是指人体的上肢与下肢，可概括为8段直线或圆柱体，人体多种多样的运动

变化也主要是靠四肢来实现的，其运动范围很大。

头部与胸廓通过颈部相连，胸廓与骨盆通过腰部相连，上肢通过肩关节与胸廓相连，下肢则通过髋关节与骨盆相连。整个人体通过颈部、腰部、肩关节、髋关节等转折运动，从而形成人体的各种动态。

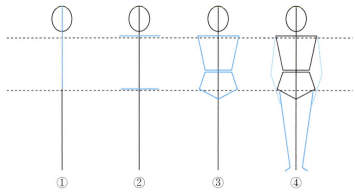

图3-74　人体各种动作中的运动骨架图

(2) 运动骨架的应用

深入研究和分析人体运动骨架的特点对于从事动画创作至关重要。无论是从事二维动画、三维动画还是定格动画都离不开基本的人体运动骨架。在定格动画中，需要制作角色骨架，骨架的关节可以自由运动，在摆拍的过程中可以做出许多形态各异，甚至是难以想象的动作。只有通过整体观察，熟练运用骨架，才能把握形体和动态的变化，才能有助于理解和记忆人体运动变化的姿态。

(3) 运动骨架的画法

运动骨架的画法训练是把握人物动态的一条捷径，对人物的动态造型起着决定性的作用。虽然只是一些骨架的动态变化，没有任何细节，但是通过骨架的肢体语言就能够体会到人物的个性，传达人物的喜怒哀乐等情绪。我们可以用不同的画法来表现运动骨架，无论什么样的形式，都是为了帮助我们快速和敏锐地捕捉人物动态。要抓住动态，删减细节。可以在骨架上添加肌肉和体块，以充实人物的动态，丰富形象特征，如图3-75所示。

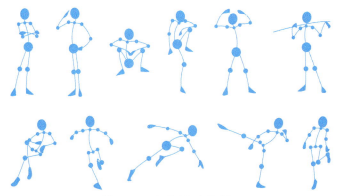

图3-75　人体运动骨架

(4) 肢体语言

人物的肢体变化也是一种语言。通过肢体的变化状态，也能够传递出情绪、情感、性格、心情等信息。利用人物的肢体变化表现人物的情绪变化需要注意以下3点：①对模特的动作可以进行适当的夸张，赋予人物一定的性格特征，表现出动作的个性；②可以对同一个动作赋予不同的体态特征，这样所呈现出来的效果会各不相同；③对于不同的动作所传达出来的状态要做到典型突出，达到让观众一目了然的目的。同时，我们还可以对动作进行角色设计，强调对比和反差，同时要注意人物动作的完整性，动势比例的协调性，结构关系的正确性，如图3-76所示。

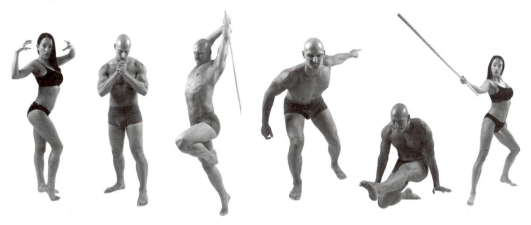

图3-76　男性角色动作和女性角色动作

人物肢体动作表现夸张，造型具有张力，配以表情更能突出人物的情绪特征。

2. 重心

(1) 基本概念

在研究人物动态时，首先要了解人体的重心、重心线和支撑面对人物运动所起的作用。学习和掌握重心的知识，可以帮助我们准确分析各种人物在动态中的平衡与稳定、施力与受力等因素，对于动画创作中表现连续动作、夸张动态等有很重要的意义，如图3-77和图3-78所示为选自《艺用人体结构运动学》中的图片。

① 重心是人体的重量中心，是全身各部分形体重力垂直向下的合力，指向地心的作用点。人体静止站立时，重心位于人体骶骨和脐孔之间；而随着人体动势的不断变化，重心也会相应发生位移。人体在运动过程中，重心随时都在改变。

② 重心线是通过人体重心向地面所引的一条垂直线，它往往作为分析动态的辅助线出现，借以来确定人体动作是否保持平衡的状态。

③ 支撑面是指支撑人体重量的面积，通常站立时支撑面就是脚的底面以及两脚之间所包含的面积。人物坐卧时，支撑面是人体与地面的接触面；人物站立时，无论是何种站姿，只要重心线不超出支撑面，人物就是平衡的，就不会有倾倒感。

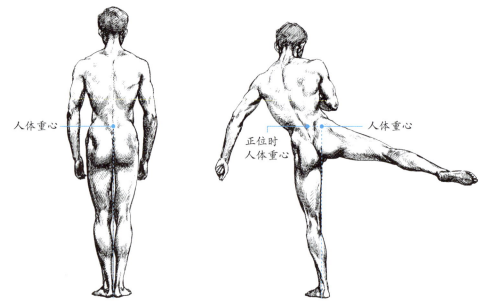

图3-77 人体重心和重心线

图3-78 人体支撑面

(2) 重心位置变化的运动方式

人体运动时,重心位置也会随着人体的变化而变化,有时在身体之内,有时在身体之外。在画人体的运动状态时要充分考虑到重心的位置变化,才能更准确地把握动作。由于人体的运动会导致重心及支撑面的变化,所产生的动作形式可以归纳为支撑面内的动作和支撑面外的动作两大类。

① 不同动势下人体重心的变化

重心线如果在支撑面内,人体动作就是平衡的,如站立、坐、蹲、躺、弯腰等动作,其重心是靠人体自身的支撑点来进行稳定的,使人体处于平衡。重心线如果在支撑面外,人体动作有时是不平衡的,如果要保持平衡,就要通过外力的作用。这个外力有

时候是外在的某种物体作用于人体产生的力,例如拉重物等动作;有时候是某种支撑物与人体产生的反作用力,例如推车等动作;有时候是人体自身动作所产生的惯性力,例如打篮球等动作,如图3-79～图3-81所示为选自《艺用人体结构运动学》中的图片,图3-82所示为选自雷洋的人体运动时重心的变化图。

图3-79 不同动势下人体重心的变化

在拉重物的动作中,人体的重心线是处于两脚之间的支撑面之外,是不平衡的,正因为有了外力的作用,使得动作产生强烈的用力效果,表现出物体的重量。

图3-80 人体用力拉重物时重心的变化

在推重物的动作中,物体本身形成一个支撑物,其自身的重量给了人体一个反作用力,使得动作产生强烈的用力效果。

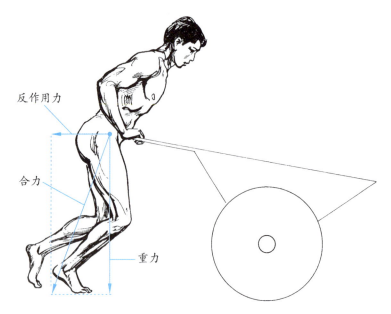

图3-81 人体用力推重物时重心的变化

在打篮球的动作中,人体的重心在支撑面外,是动作本身的惯性所产生的,因此我们要关注动作的瞬间,而这种瞬间是最生动、最典型的。

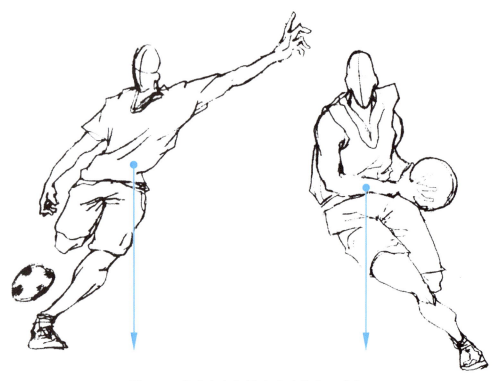

图3-82 踢足球和打篮球时动作重心的变化

② 不同动势下连续动作中的重心变化

在跑步运动中，通过起跑到奔跑连续运动的重心变化，可以看出跑步动作分两个阶段，第一阶段是起跑的过程，因为起跑时人体要向前倾斜，以获得最大的势能和速度，所以重心线全部在支撑面之外；第二阶段是奔跑的过程，重心线回到支撑面之内，使得人体在运动中保持平衡。

人体从躺在地面到站立起来的运动过程中，包括两个重心的变化，即人体重心由支撑面内到支撑面外的动作过程。通过重心线位置的变化，我们能够感觉到重心的移动过程，能够了解此类动作的运动方式，最终能够准确地加以表现，如图3-83所示为选自《艺用人体结构运动学》中的图片。

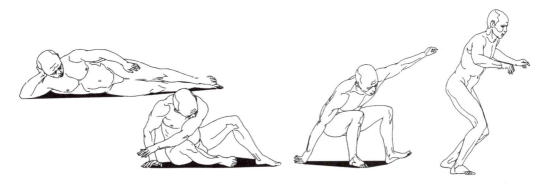

图3-83　从躺在地面到站起来动作中的重心位置变化

3. 动态

人体动态变化转瞬即逝，瞬间的动态观察形成的记忆是极为有限的，单靠记忆完成运动中的动态记录也是不现实的，所以只有提炼和概括动态线，抓住形态大的动势，才能更有效、更快捷、更方便地表现人体动作，如图3-84所示。

图3-84　动画影片《飞屋环游记》男主角卡尔的动态表现

(1) 动态线的基本概念

动态线是指体现人体动态特征的轮廓和结构的线条，是对人物形体在运动中的姿态的理解，是对人物形体的高度概括和提炼。能否抓住动态线是决定能否画好人

体动态特征的关键，如图3-85所示。

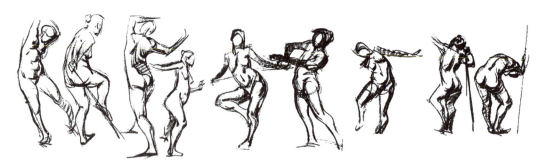

图3-85　动态线的表现

(2) 动态线的两种含义

我们这里所涉及的动态线有两方面的含义，一是动作轮廓；二是动作分析。

① 动作轮廓

人体动态特征表现在外形上最明显的轮廓就是动作轮廓，它存在于人体动作转折等关键部位，是体现动态特征的线条。动作轮廓是我们在迅速观察人体时眼睛移动的轨迹，是迅速捕捉人物动作时的观察方法。这种方法强调省略细节，抓住主要的动作轮廓，有助于我们准确地概括人物动态，如图3-86所示。

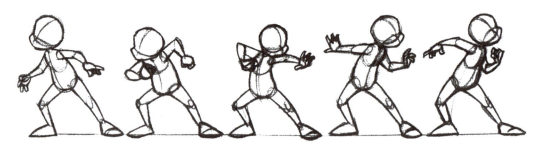

图3-86　动作轮廓

图中所表现的线条就是我们的观察轨迹，也就是人物动作的动态线。

② 动作分析

有时动态线也可以理解成是人体的脊椎线，或是动作的草图线、参考线、辅助线等心理线条，它是通过观察在内心中形成的对动作理解的假设线条，在写生中不一定要体现出来，它是形体所产生的有规律的节奏变化，这种节奏感暗含在结构和动态中，如图3-87和图3-88所示。由此可见，动态线既是具象的也是抽象的，它是我们把握人物动作的过程，也是动画创作的阶段。总之，动态线有助于我们理解和表现运动状态，是一种行之有效的创作手段，如图3-89所示。

图3-87 动画影片《长发公主》中女主角的动态速写1

图3-88 动画影片《长发公主》中女主角的动态速写2

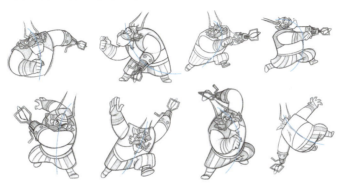

图3-89 动作分析

图中的角色动作做了很好的夸张处理，使得动作充满了张力。这样的动作符合动画表现的特点，动作饱满流畅，充满弹性。

3.3.2 表现连续的动作

1. 典型动作的表现

(1) 关键动作的表现

在动画速写训练中，我们需要不断地捕捉对象的连续动作，即一段时间内人物的动态。所有动作都是线性的、连续的，都具备起始动作、中间动作和结束动作。因此，研究的动作就不是单一的，要把某种动作放在动作环境中，使之符合运动的规律。这里我们要强调连续动作中的关键动作，又被称为原画动作。1887年，爱德华·穆布里奇在《人类和动物的运动规律》一书中介绍了他用高速摄影机拍摄下来的人物运动过程，可以清楚地看到人体运动的轨迹，如图3-90所示为选自英国爱德华·穆布里奇拍摄的女性人体在跳跃中的连续动作图片。从中我们可以知道，动态造型基础的研究是动态的研究，是分析单一动作在整组动作中的状态。要知道一个动作在连续动作瞬间和静止于地面的状态存在着巨大的差别。例如跑步动作，在连续动作瞬间中，重心向前倾斜，具有惯性，是不稳定、不平衡的动作；在动作静止于地面时，重心是稳定的、平衡的动作。

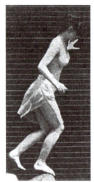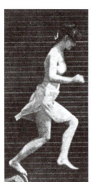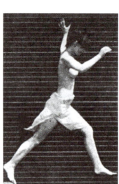

图3-90 女性人体在跳跃中的连续动作图

(2) 连续动作形式

连续的动作概括起来有两种形式，可循环的连续动作和不可循环的连续动作。

① 可循环的连续动作是指在运动过程中起始动作和结束动作能够首尾相接，能够周而复始，循环往复的动作。例如跑步、走路、划船、打锤等。对于可循环的连续动作，我们可以根据观察，找到动作重复的规律，如图3-91所示为选自《艺用人体结构运动学》中的跑步动作图。

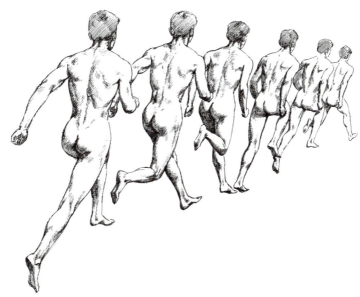

图3-91　跑步动作图

② 不可循环的连续动作是指起始动作和结束动作不能够首尾相接，没有明显的运动规律或完全没有运动规律的动作，如跳跃、搬运、打球等。对于不可循环的动作，我们需要凭借视觉印象，通过对人体运动规律的了解与分析，运用主观表现的手法来完成，如图3-92所示为选自学生作业中的扣篮动作图。

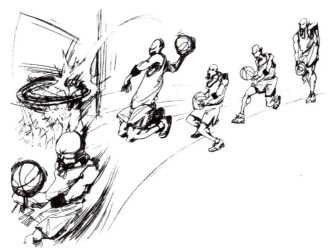

图3-92　扣篮动作

2. 类型动作分析

人类的运动方式有很多种类型，面对各种不同的运动方式，我们虽然不能全部进行讲解，但是可以从中找出运动的类型和规律，举一反三，经过研究和训练，最终达到驾轻就熟地表现各种动作的目的。在大量的动画作品不断涌现的今天，对于动画设

计师而言，分析类型动作，加强基本功的训练，研究人物的运动状态和规律，表现复杂而丰富的连续动作是我们需要解决的问题和努力的方向。

(1) 走路动作

走路是日常生活中最常见的运动方式，是一种有规律的可循环的连续动作。常态的走路动作上身部分基本不动或变化较少，主要的动作变化是在肢体上，其中腿部运动幅度最大，手臂的摆动幅度较小。人在走路时，身体会有一些不明显的上下浮动。

① 男性走路的动作

a. 常态化

每个人走路的方式都不一样，通过走路的姿态可以判断人物的性格特征。男性走路时迈步较大，脚尖朝外，又称八字脚，头部和身体的上下移动幅度较大，如图3-93所示为选自学生黄伟作业中的图片。

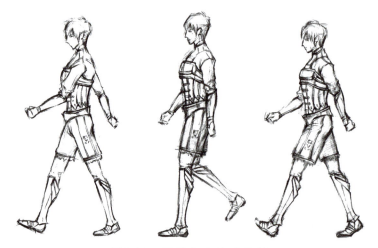

图3-93　男性走路的动作图

b. 蹑手蹑脚

蹑手蹑脚的走路动作有偷偷摸摸的感觉，因为害怕被人听到，所以脚步抬起时很高，落地时很轻，双肩高耸，手臂抬起，抬腿时身体后倾，落脚时身体前倾的特征，如图3-94所示为选自学生邢磊作业中的图片。

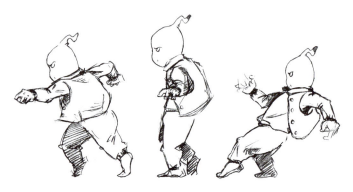

图3-94　蹑手蹑脚走路的动作图

c. 大摇大摆

大摇大摆的走路动作，在走路时身体发生了扭转，手臂摆动幅度很大，并且随着手臂的摆动上身也偏向一侧，有一种趾高气扬和洋洋得意的样子，如图3-95所示为选自学生刘一男作业中的图片。

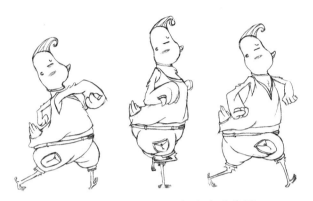

图3-95 大摇大摆走路的动作图

② 女性走路动作

a. 害羞式

女性走路时上身躯干部分基本保持不动，胯部前倾，迈步时大腿变化很小，小腿变化较大，基本上是靠小腿的前后更替走路，而且迈步很小，走起路来速度很慢，如图3-96所示为选自学生吴秋韵作业中的图片。

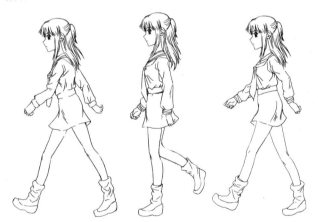

图3-96 女性走路的动作图

b. 模特步

模特步是一种典型的女性走路步伐，手臂的摆动较大，靠肩部的运动产生前后摆动，身体有明显的扭转，髋关节向前，胯部的扭动也很大，使得上身部分向后倾斜，在运动中，肩部与胯部的扭转关系始终是相反的，双腿步幅较大，侧面观察腿部迈步时是伸直的，而正面看双腿呈交叉步，如图3-97和图3-98所示为选自陈静晗的《动画动态造型》中的图片。

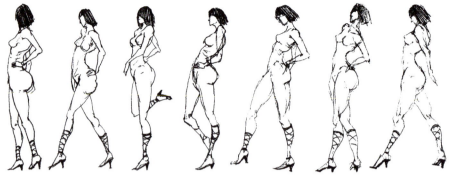

图3-97　侧面模特步动作

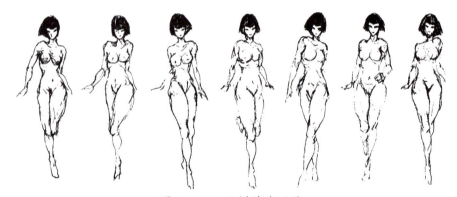

图3-98　正面模特步动作

(2) 跑跳动作

表面上看跑跳动作比较复杂，难于把握，实则不然，跑跳的运动状态是靠主观想象表现出来的，是一种可循环动作。虽然肢体全部伸展，但动作比较容易表现。跑步要比走路的动作幅度大，动作也比较剧烈和夸张，需要注意四肢的运动变化状态，如图3-99和图3-100所示为分别选自学生于鹏双和邢磊作业中的图片。跳跃动作的关键在于把握动作运动弧线的轨迹，使动作舒展，具有真实性和生动性。跳跃动作可分为单腿跳跃和双腿跳跃，如图3-101和图3-102所示为选自学生金莹莹作业中的跳跃动作图片。

图3-99　侧面跑步动作

图3-100 正面跑步动作

图3-101 单腿跳跃动作

图3-102 双腿跳跃动作

(3) 上下台阶动作

上下台阶动作可分为正常动作和大跨步动作两种。人物正常上下台阶时,上身躯干部分基本保持直立,腿部变化较多,且自然抬起或放下,手臂摆动幅度较小,整个身体的重心基本保持不变,如图3-103所示为选自陈静晗的《动画动态造型》中的正常上下台阶的动作图片。大跨步的上下台阶时,动作类似于上下山时的动作,手脚并用。上台

阶时步幅跨越大，跨出的腿呈弓形弯曲，上身向前倾斜，重心前移，下台阶时步幅跨越大，后腿弯曲，前腿伸直，为保持身体重心的平衡，躯干部分是蜷缩的，基本上是以蹲着的状态下台阶，如图3-104所示为选自《艺用人体结构运动学》中的图片。

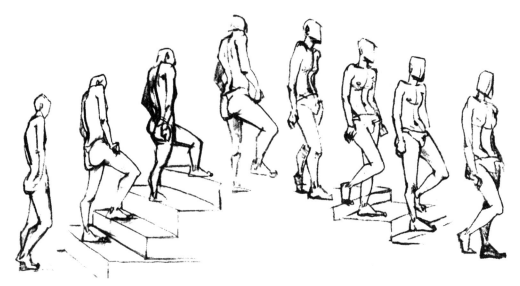

图3-103　正常上下台阶动作

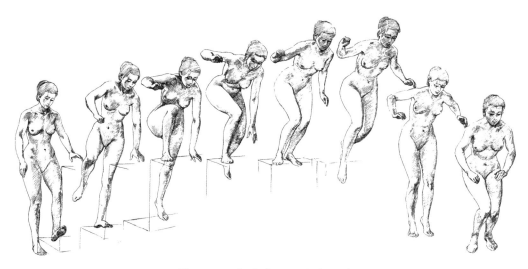

图3-104　大跨步上下台阶动作

(4) 重量和力量动作

重量和力量在人体的运动变化中起着关键的作用，任何不同的动作都有其重量和力量，人物在外部条件下无论是受力还是用力，都和外部条件的重量和人物自身的力量相关联，肢体动作都会产生变化。这样表现出来的动作才符合常规，真实可信。

① 搬与抬

搬运重物时身体的各个部位都在用力，用力有先后的顺序。首先是身体深蹲，双手

握住重物准备搬起，由于重量的原因，手臂的力量不足以抬起重物，所以腿部伸直，臀部先抬起，然后依靠腰部的力量带动手臂抬起重物，其次是身体直立，由于重物的重量因素，身体后倾以保持身体的平衡状态，最后是放下重物，腿部弯曲使身体蹲下，上身随之前倾放下重物。在整个过程中，由于重量的原因，手臂始终保持伸直状态。随着物体重量的减轻，身体局部的变化会有所改变，如图3-105和图3-106所示为分别选自学生邢磊和黄伟作业中搬抬重物的动作图片。

图3-105 搬抬重物动作1

图3-106 搬抬重物动作2

② 背与扛

背重物是从地面拎起重物，扛到肩上，再背着重物负重前行的动作过程。在背的过程中，身体始终是弯曲的，上身躯干部分前倾弯曲，腿部也是弯曲的，受身体负重的影响，重心在动作中保持较低的位置，如图3-107所示为选自学生金义钦作业中的背重物动作图。

图3-107 背重物动作

③ 推与拉

人体在运动过程中接受力量的同时也在施加力量，又被称为反作用力。在推的动作中，身体基本上是靠腿部和手臂的力量来推动物体移动的。首先是整个身体向前倾斜，倚靠在物体上，重心偏移出身体；其次是在推的过程中，一条腿用力蹬地伸直，另一条腿弯曲准备用力，手臂直伸推动物体向前。由于推与拉动作特征近似，而且运动时身体变化不强烈，因此可以举一反三地进行训练，如图3-108所示为选自学生作业中推的动作图。

图3-108 推的动作

④ 提拉与举重

提拉与举重是人体自身用力时的动作，其主要特点是腰部和手臂在运动中的变化很明显，腿部的变化很小，身体保持原地不动，类似于举重时的动作特点。首先是臀部抬起，靠腰部的力量抬起肩膀，靠手臂和腰部的力量提拉重物，然后是手臂用力上举，托起重物举过头顶，期间腿部不移动位置，始终用力支撑身体。要注意的是胯部位置的移动，重心和用力方向的变化，如图3-109所示为选自学生闫智华的作业中提拉动作，图3-110所示为选自陈静晗的《动画动态造型》中的举重动作。

图3-109 提拉动作

图3-110 举重动作

打砸动作是人体自身用力的又一种动作，其主要特点是腰部的运动变化较大，主要用力点集中在腰部区域，动作特点是手臂高高抬起，身体后仰到最大角度，腰部用力使身体向前，手臂用力向下，整个过程腿部基本保持不动，如图3-111所示为选自学生龙筱恒作业中的打砸动作。

图3-111　打砸动作

(5) 田径运动中的动作

田径运动项目中的动作包括铅球、铁饼、标枪等动作。这3类大体上相同，但又各有区别。腿部、腰部、手臂等都是在不断变化中，此类动作每时每刻都在变化，这也是所有动作中最难把握的一类，如图3-112所示为选自学生黄伟作业中的掷铅球动作，图3-113所示为选自陈静晗的《动画动态造型》中的掷铁饼动作，图3-114所示为选自《艺用人体结构运动学》中的掷标枪动作。

图3-112　掷铅球动作

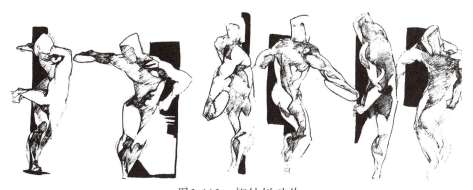

图3-113　掷铁饼动作

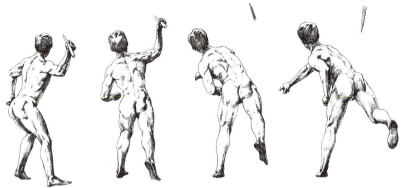

图3-114 掷标枪动作

(6) 球类运动中的动作

球类运动中的动作大多运动幅度较大，肢体动作比较明显，运动特点比较夸张，以下举6种球类运动中的动作加以分析，如图3-115～图3-120所示。

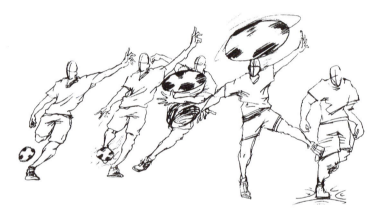

图3-115 踢足球

图3-116 打篮球

图3-117 选自陈静晗《动画动态造型》中的打乒乓球

图3-118 选自陈静晗《动画动态造型》中的打网球

图3-119 打棒球

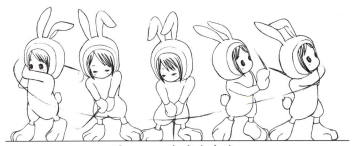

图3-120　打高尔夫球

(7) 起卧动作

起卧动作是最普通、最平常的生活动作，此类动作人物的重心在动作过程中变化非常微妙，要细心观察和分析，找到动作的规律并深入的加以表现，如图3-121和图3-122所示为选自《艺用人体结构运动学》中的图片。

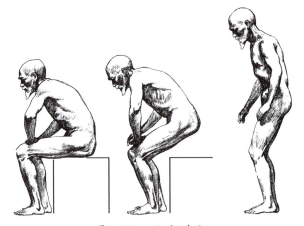

图3-121　从坐到站

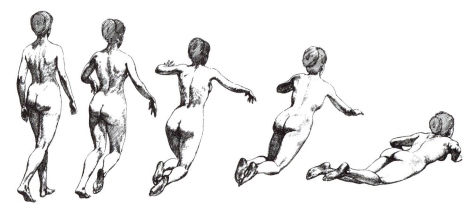

图3-122　从站到趴下

(8) 擒拿与格斗动作

人物组合速写是一个难度较大的课题，要考虑多个人物之间的相互关系，尤其是处于运动中的人体，他们之间的空间关系、主次关系、协调关系等都较复杂。在格斗动作

中，两个人动作发生交叉和接触时，人物的前后、大小、空间等关系，以及身体接触的部位，前后的叠加都是表现的重点，如图3-123和图3-124所示为选自《艺用人体结构运动学》中的图片。

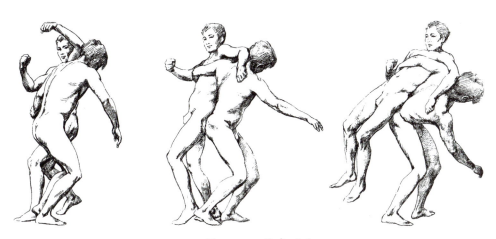

图3-123　擒拿动作

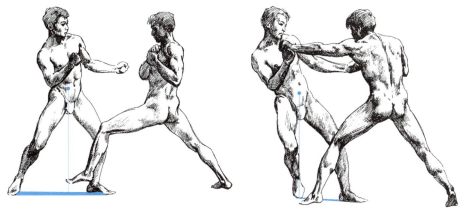

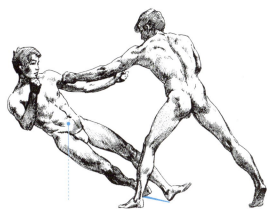

蓝色标注了动作过程中重心线和支撑面的变化

图3-124　格斗动作

3.4 本章小结

　　人体结构微妙而复杂,人体特征与运动状态的变化异常丰富。画好人物速写,要掌握人体结构解剖图、人体比例、体块和形体关系及人体的透视关系。从对人物静态速写的研究到动态速写的把握,需要一个深入学习、不断实践的过程。在这一过程中要注意贯彻第1~2章中介绍的观察方法与表现方法。在表现上可以多做大胆尝试,对人物速写进行静态和动态训练的初级阶段,要尽量单纯,多采用线或线面结合的造型手法,对形象进行明确而清晰的表达。

　　由于动画创作的需要,本章中大量运用了教学实践范例,对人物速写的相关知识进行了较为系统的介绍。在静态速写部分介绍了人物头像速写、人物全身速写和人物组合速写;在动态速写部分介绍了如何把握运动的人体,主要讲解了骨架、重心和动态,这些内容能够帮助我们更好地把握人物的动作。在表现连续的运动时介绍了典型动作关键帧的特征及表现,以帮助我们能正确分析各类动作,总结规律,发现问题,提高表现能力。

　　本章的知识内容需要结合教学实践加以理解和巩固。在速写训练中既要注意对知识性内容的学习与理解,又要认识到理性认识是为加深形象感受,主动把握造型能力而服务的,因而不能脱离形象感受,不能进行机械的生搬硬套。要注意理性与感性认识相结合,最终目的是为了提高人物速写的想象力、表现力和创造力。

第4章
动画动物速写

- 不同动物种类的结构解剖和运动特点
- 动物速写表现技法

4.1 不同动物种类的结构解剖和运动特点

自从原始人在他们的岩洞壁上画出动物以来，人们就已经对动物的描绘产生了兴趣。就像今天这样，动物造型已经活跃在动画电影中，成为重要的角色。熟练掌握动物速写是非常重要的。掌握动物速写的难点在于动物种类繁多，解剖结构复杂，运动状态控制的难度大。动画速写掌握的重点在于从不同动态角度捕捉不同动物类型的造型特点。最终掌握动物速写的技巧在于勤学苦练，到动物园或者马戏团进行实物写生，加强对解剖结构、动态分析和漫画夸张表现就显得尤为重要，如图4-1所示为选自美国庚·赫尔脱格伦的《动物画技法》中的图片。这张速写是作者

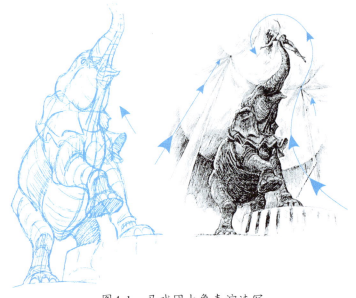

图4-1 马戏团大象表演速写

在观看马戏团大象表演时即兴创作的，大象的比例透视准确，结构特征鲜明。画面运用曲线表现大象托举女演员的运动状态，爆发力强，动感十足，引人注目。

在动物速写写生中，建议多使用软铅笔、炭精笔或毛笔等，这些工具可以让设计师放开手脚大胆去画，同时能够获得良好的效果，如图4-2所示为选自美国庚·赫尔脱格伦的《动物画技法》中的图片。根据上帝造物的原则，我们采取归类的方式对动物进行规律性研究，这是掌握和理解各种类型动物速写画法的重要手段。软铅笔、炭精笔或毛笔等绘画工具能够表现出动物的毛皮和毛发的特点。

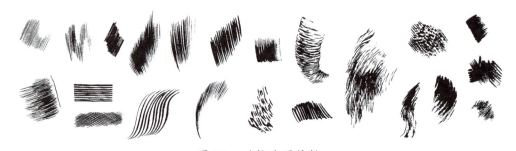

图4-2 动物速写笔触

动物学对动物门类的划分有助于我们对动物种类进行共同特征与比较特征的总结。同一门类的动物在生理构造上存在着许多共同特征，例如品种繁多的哺乳类动物，动画中经常出现的老虎、狮子、熊等猛兽；猫、狗等宠物；牛、羊、骆驼等家畜都属于这一范畴。这类动物显著的特征是身体的中部有脊柱支撑，出现了明显的头部，有成对的附肢。因为它们的体积大，身体构造复杂，与人类生活的关系最密切。所以成为动物界中最引人注目的一类。除了庞大的哺乳类动物，动物种类还包括爬行类、两栖类、鸟类和鱼类等。

4.1.1 哺乳类

1. 马

马的骨骼与人类的骨骼非常相似，从肌肉的分布上也存在着对应关系，然而马的形态与运动方式并不像灵长类动物那样，与人类截然不同。

(1) 结构特征

脊柱作为身体的主要支撑，将胸廓与骨盆从背部贯串成为躯干，脊柱的前端支撑着头骨。本章中的图片除特别标注外均选自美国庚•赫尔脱格伦的《动物画技法》一书中的图片。如图4-3所示，由于脊柱是由独立的椎骨连环锁扣而成，因此可以进行一定幅度的运动，并且与人类一样，骨骼中体积最大的部分为胸廓，胸廓的位置、透视关系和脊柱的方向影响马的角度变换和运动状态。虽然马的骨骼结构与人类的骨骼结构基本对应，但人与马有着截然不同的运动方式，人类的骨骼形态适合直立行走，而马则更适合四足着地的站立与奔跑。马的骨盆窄小，脊柱中部向下凹陷；肋骨狭长，肩胛骨粗大；胫骨与腓骨较长，而肱骨较短且紧贴于胸腔部位，不能进行大范围的运动，并且限定了尺骨与桡骨向上抬升的幅度；颈骨较长，马蹄掌只有一块；马的头部形状主要取决于狭长而突出的面骨，如图4-4～图4-7所示。

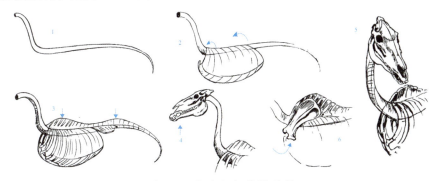

图4-3 马的上部骨骼结构

1.脊柱像一根橡皮管慢慢收缩直到尾尖交于一点；2.装上胸腔；

3.接着加上脊椎，两个高点是为了支撑脚骨；4.接上颅骨；

5.观察颅骨的形状；6.再接上肩胛骨，箭头指的是下接肱骨的关节盂

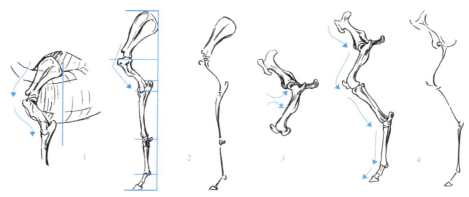

图4-4 马的腿部骨骼结构

1.肱骨、肘和前腿；2.前腿的结构，在写生时可以进行概括和提炼；

3.骨头装入关节；4.后退的结构

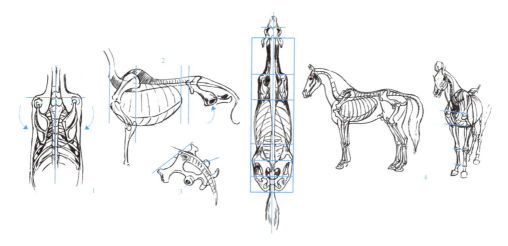

图4-5 马的骨骼结构

1.肩胛骨围绕胸腔外部；2.后退连接背部，注意连接腿骨的关节盂；

3.骨盆及关节盂的透视；4.马的骨骼结构完整图

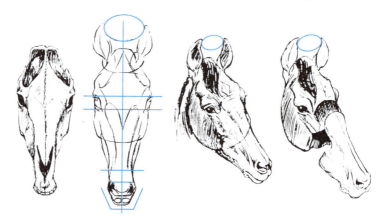

图4-6 马的头部骨骼结构

 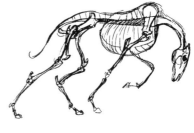

图4-7 运动中马的骨骼结构

马结实而发达的肌肉组织从体表清晰可见,尤其在剧烈活动时更是可以清晰地看到肌肉的隆起,如图4-8所示。其中最发达的肌肉群是腿部肌肉群,尤其是后腿部的臀中肌、臀大肌呈螺旋状穿插于骨盆与股骨之间,对于行走、跳跃起到了关键性的作用。马的颈部肌肉群也十分发达,特别是覆盖在表面的两条胸锁乳突肌和背部的斜方肌;马的胸肋肌非常类似于人的前锯肌,暴露于侧面体表;头部最主要的肌肉是用于咀嚼草料的咬肌。

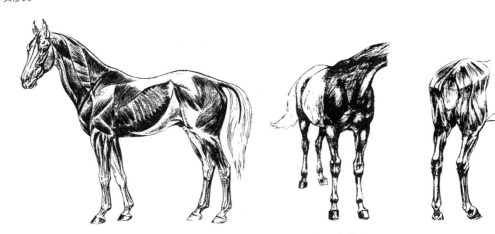

图4-8 马侧面、前面和后面的肌肉组织

(2) 运动规律

在研究马的运动规律之前,首先要对马的形象建立整体的感性认识。自古以来,马就和人类有着十分亲密的关系,是人类忠诚的朋友和工作伙伴。一提到马,首先浮现在人们眼前的就是驯良、狂野,具有矫健优美的体态,迅疾如风的豪迈与潇洒,神采飞扬的动感与活力,令人陶醉不已。马的品种虽然很多,但大致可划分为3类:①供人骑乘,体态轻盈善于奔跑的马,如赛马;②用于耕地和拉车,体态粗壮有力的马,如驮马;③在体态和用途上介于两者之间的马。

画马的方法很多,前人也有很多精辟的总结,其中最著名的画诀是要画马三块瓦,三块瓦是指马的肩、腹和臀3部分的形状,要画马首先要把握住这3部分的结构关系,然而只有从正侧面看马躯干部分的结构才可以概括为三块瓦,而我们要从空间关系出发对

马进行多角度、多动态的表现，这就要求熟悉马的主要体块及结构关系，能够从多角度表现脊柱的形状，表现胸廓、骨盆体块的形状及透视关系，如图4-9所示。

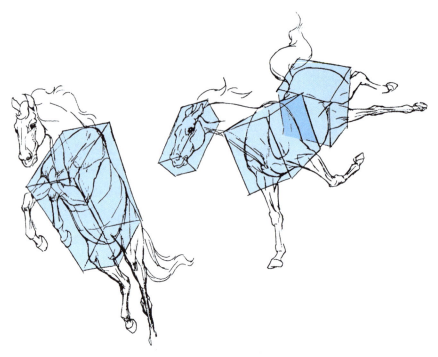

图4-9 马的跳跃动作

同时还要理解马的运动规律，中国古人通过对马细致入微的动态观察，总结出马起先前足，卧先后足。行则尾摆，走则为直，立则尾垂等。那么这种动态的总结对于动画速写而言还远远不够，这就要求我们多深入生活，通过认真观察和写生，才能将马的形象画得栩栩如生，如图4-10～图4-13所示。

图4-10 马的跳跃动作

在画马的跳跃动作的时候，要注意头部和躯干的倾斜及运动中的透视变化。

图4-11 马的挣扎动作

图4-12 马的快跑动作

当马在快跑时步伐抬高,表现出生机勃勃的动态,在绘画时要注意相反腿(左前腿和右后腿)运动时是同时和紧凑的。

1. 右后腿和左前腿蹬离地面，右前腿就承担起身体的重量；
2. 当后腿提起时后部的倾斜度，左前脚牵引身体；
3. 后腿收缩到腹部下面再接触地面；
4. 后面两腿再一次地承受身体的重量；
5. 又回到开始的动态

图4-13　马的慢跑动作

借助立方体观察马的运动规律和角度透视变化，可以有效地把握马的结构，不易产生透视错误。

(3) 速写表现

在马的速写中要强调马的动态，追求其形体的变化，让画笔在画纸上轻松地滑过时有运动的节奏感，省略细部刻画，保持结构的准确性。在画之前要用心观察动态，要以敏锐的观察力来画速写，把伸直的脚处理得强健有力，把拉紧的肌肉处理得有弹性等，如图4-14～图4-16所示。

图4-14　动画片《长发公主》中白马马克西姆斯的造型速写稿

图4-15 动画片《长发公主》中的角色与马的铅笔速写稿

动画设计师在设计过程中运用归纳和夸张的手法表现角色与马奋勇杀敌的动态表现。

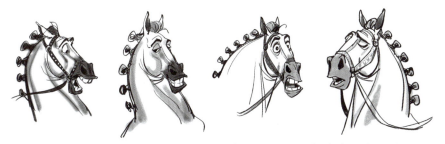

图4-16 动画片《长发公主》中马的拟人化表情手绘速写稿

2. 鹿

(1) 结构特征

鹿的身体纤细,体态优美。有的鹿身体瘦骨嶙峋,绘画时可以采用逐渐尖削的形态。鹿与马一样,由躯干、头骨和四肢3部分构成,如图4-17所示。其中鹿的腿部骨骼结构非常突出,腱和腿骨之间是非常薄的,这一点与马的结构有很大的区别,如图4-18所示。

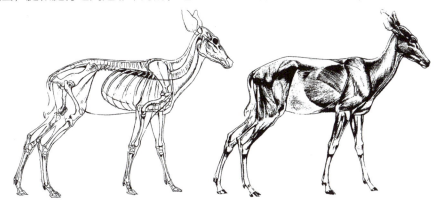

图4-17 鹿的骨骼结构和肌肉组织

(2) 运动规律

鹿在行走过程中，每一步的开始都要把脚抬得较高，脚的抬起具有弯弧的运动轨迹，即运动线，如图4-19所示。鹿在跳跃过程中后部的运动弧线较低，当鹿在着地时头部和脖子往后拉，在跃起时头部和脖子往前伸，如图4-20所示。

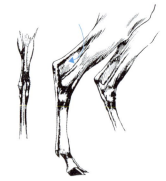

图4-18　鹿的腱和腿骨

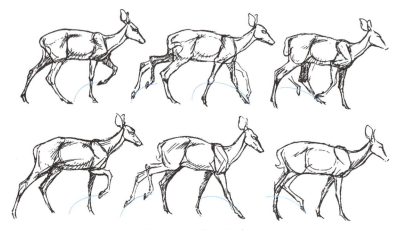

图4-19　鹿的行走

图4-20　鹿的跳跃

(3) 速写表现

不同种类的鹿在绘制速写时要多观察其结构特征，牡鹿的头骨较大，脖子粗，肌肉比较明显，通身较宽。鹿角的大小和叉数是根据鹿的年龄和种类划分的，强调它的装饰美是非常必要的，如图4-21所示。与牡鹿不同，小鹿的骨骼组织是很柔弱的，幼时的小鹿有很大的前额，四足关节内翻得很厉害，如图4-22所示。在绘制鹿的速写时尽可能运用流畅的

线条画出逐渐尖削的体态,成年鹿的脖子弯成弓形,具有美感;小鹿身体相对缩短,注意头顶,需把脚加长,如图4-23和图4-24所示。

图4-21　牡鹿的动态速写

图4-22　小鹿的动态速写

图4-23　《小鹿斑比》中的速写设计稿1

图4-24 《小鹿斑比》中的速写设计稿2

3. 猫科动物

(1) 结构特征

猫科动物包括典型猫类和大型猫类。典型猫类绝大部分是小型猫,例如家猫;大型猫类包括豹、狮、虎等。猫科动物雌雄性个体近似,雄性头部粗圆,个体较大,颈部有长毛。自古以来,我国就有照猫画虎的说法。大型猫科动物肌肉发达,结实强健;头圆较大,唇部短,眼睛圆,颈部粗短;四肢较短,粗壮而沉重;尾长,末端钝圆;足下有肉垫,均等负重;全身毛发密而柔软,有光泽,其中豹、虎等猫科动物具有条纹或斑点,如图4-25~图4-28所示。

图4-25 豹和母狮的结构特征比较

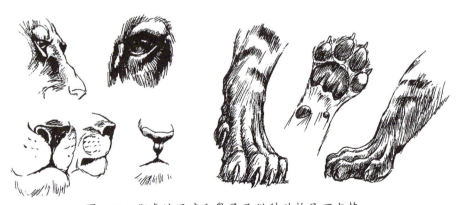

图4-26 狮虎的眼睛和鼻子及猫科动物足下肉垫

图4-27 猫科动物的条纹和斑点　　　图4-28 家猫和野豹的头部比较

猫科动物头骨轮廓近似圆形。唇部短、颧宽较大；鼻骨短，呈斜坡状；前颌骨狭，上颌骨高而短；下颌骨亦短，冠状突显高；顶骨较宽，额骨高耸，颧弓粗大，并向两侧强烈扩张；具有大型眼眶。

(2) 运动规律

不同类型的猫科动物运动规律相似，但运动幅度不同。由于猫科动物的身体窄长，腿长而且逐渐细削，脖子与身体衔接的地方经常表现出流畅优美的曲线，所以要掌握猫科动物的节奏就要抓住流动的线条和逐渐细削的形态。为了获得节奏感，把身体各部分的形体相互连动起来，加强各部分的连接才能达到优美的动感，如图4-29~图4-32所示。

① 母狮

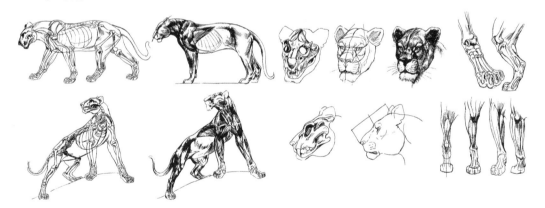

图4-29 母狮的骨骼结构和肌肉组织

狮子在跳跃时身体先做准备运动，后部在身体底下收缩，准备蹬出，前脚蹬离地面。在跳跃冲出去时，注意身体后部移动的状态，这时躯体蹬出，动态线贯穿整个身体，与此同时，前部往躯干收缩，前腿弯曲，准备着地。右前腿在着地时承受身体的重量，左前腿伸出着地，后部从张开的姿态收回来。右后腿在着地时又伸直，假如从这个姿态继续跳跃，那么就要恢复到开始时的状态。

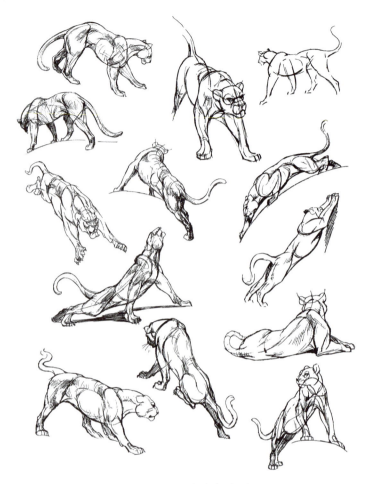

图4-30 母狮的动态速写

图4-31 母狮的跳跃

② 幼狮

图4-32 幼狮速写

动画设计师运用点、皴、擦的画法表现幼狮的活泼伶俐，体态生动，赋予其感染力。

③ 雄狮

雄狮的鬃毛向后长在两肩之间，成年的狮子鬃毛也在下边向后生长。因为鬃毛厚重结实，所以狮子的身体显得比其他猫科动物要短一些，如图4-33所示。

图4-33 雄狮的动态速写

④ 虎

虎的头部与动态速写如图4-34、图4-35和图4-36所示。

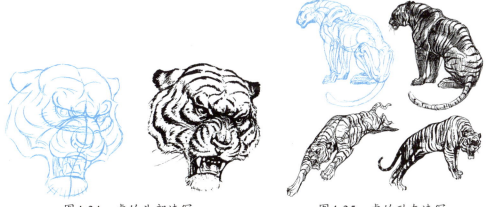

图4-34 虎的头部速写　　　　图4-35 虎的动态速写

图4-36 动画影片《马达加斯加3》中老虎的速写稿

⑤ 猫

猫的动态速写如图4-37所示。

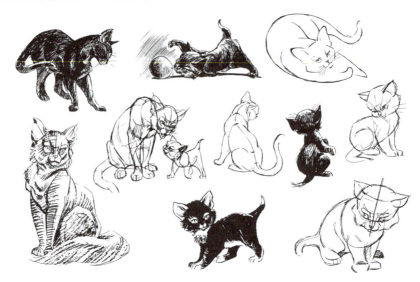

图4-37 猫的动态速写

(3) 速写表现

图4-38所示为选自法国保罗·茹夫的猫科动物速写稿。

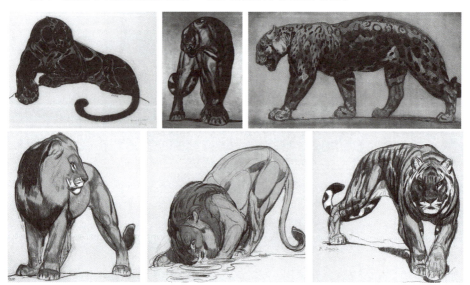

图4-38 猫科动物速写稿

设计师运用不同的表现技法，利用写实的手法再现了豹、狮、虎的动态，结构准确，肌肉结实，突出了大型猫科动物的强悍与威猛。

设计师通过拟人化的夸张手法，使狮子具有滑稽的形象，夸张的动作和表情变化给人留下了深刻的印象，如图4-39所示为选自美国米尔特·卡尔创作的动画片《飞天万能床》中狮子的速写草图。

图4-39 动画片《飞天万能床》中狮子角色速写草图

4. 熊科动物

熊科动物的体型结实有力,尾极短。因为它们的形状非常简单,所以在绘画时要尽可能采用曲线与直线相结合的方法来表现熊的动态。画整体轮廓时,要从后腿到前腿顺势画出动态线。在速写中强调形体与动态的结合,如图4-40和图4-41所示。

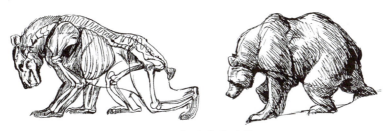

图4-40 熊的骨骼结构

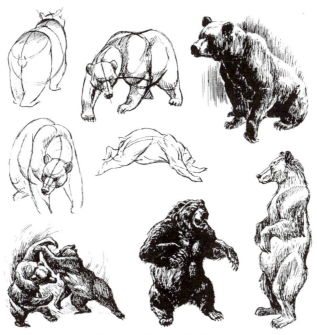

图4-41 熊的动态速写

不同种类的熊具有不同的形态特征。棕熊宽大；北极熊脖子长，鼻子尖；幼熊口鼻小，头顶前额高，身体较短，内八字明显，眼睛位置靠下，具有天真伶俐的特点，如图4-42～图4-45所示。

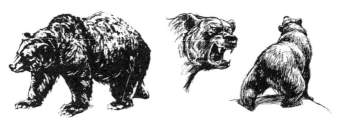

图4-42　棕熊的动态速写

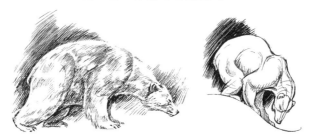

图4-43　北极熊的动态速写

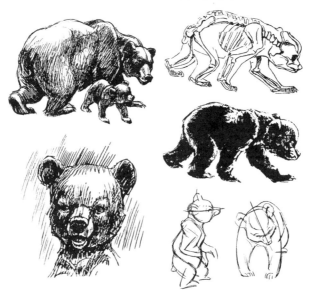

图4-44　幼熊的骨骼结构和动态速写

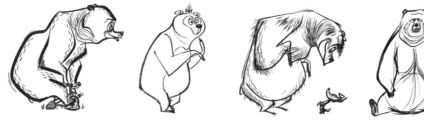

图4-45　动画影片《马达加斯加3》中熊的速写稿

5. 牛

牛属于食草类动物,分为公牛和母牛。牛与马的基本结构相似,由于它载重能力强,所以拥有突出的脊椎,全身骨骼结构很明显,如图4-46和图4-47所示。牛的足型与马不同,牛的颈短有力,肩和前肢粗壮,体格魁梧,接近方形,头顶长有粗壮坚硬的角,成为它的进攻和防卫武器。牛的行动缓慢,体态具有力量感和厚重感,如图4-48所示。

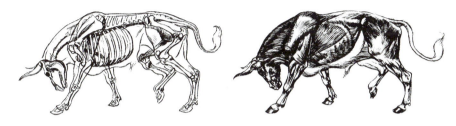

图4-46 公牛的骨骼结构和肌肉组织

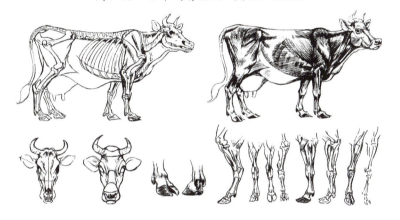

图4-47 母牛的骨骼结构和肌肉组织

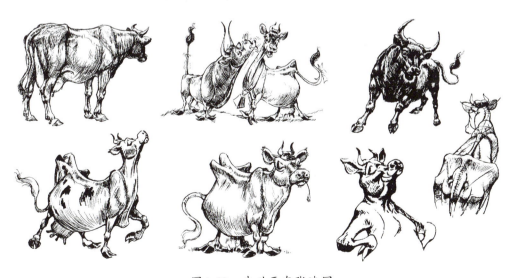

图4-48 牛动画夸张速写

6. 象

象具有庞大而概括的形体特征，背上有突出的脊柱。在速写过程中不要担心它们会移动，象鼻和腿连接的动态线能够帮助我们抓住大象的运动规律。在动画速写创作中可以大胆概括和夸张其特点，塑造个性特点，营造滑稽效果，如图4-49、图4-50和图4-51所示。

图4-49　象的骨骼结构

图4-50　象的动态速写

图4-51 动画影片《马达加斯加3》中象的速写稿

7. 大猩猩

大猩猩从骨骼结构上看是最接近人类的哺乳动物。其行为方式与人类不同，人类直立行走，大猩猩手脚并用，以爬行为主，可攀缘吊挂。大猩猩的颅骨小，前额向后倾斜的坡度非常明显，额部短窄、眉弓粗大外突、鼻梁塌陷，人中长，嘴宽大无唇，下巴短而内收，体表还覆盖着厚厚的皮毛。它肩宽背阔，腰臀部细窄，骨盆窄小，除手掌、脚掌以外，体表的其他部分都覆盖着厚厚的长毛。前肢粗壮有很强的活动能力，行走时掌心朝内，用粗大的腕骨和第一节指骨支撑着身体的重量，而下肢则以脚掌着地，后直的脚趾较人类长且更为灵活，能够轻松抓握，如图4-52和图4-53所示。

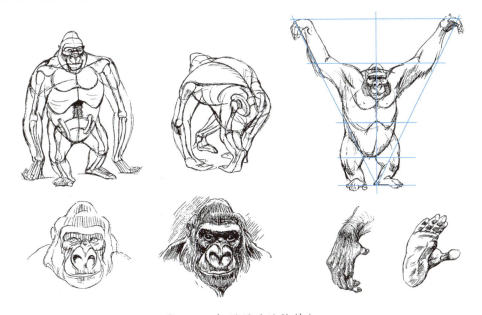

图4-52 大猩猩的结构特征

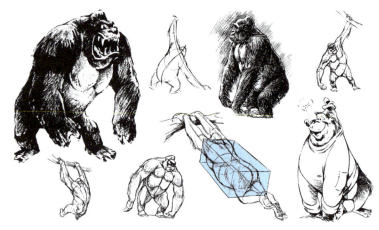

图4-53　大猩猩的动态速写

动画设计师通过细致的观察、深入的理解和大胆的概括将大猩猩描绘得结实而有质感，在绘画的时候强调了其皮毛的质感表现。

8. 长颈鹿

长颈鹿是很瘦的动物，颚宽，鼻尖呈V字形。上唇分裂，眼在头侧，稍微突出，后部低和高高的两肩构成鲜明的对比。在画长颈鹿速写的时候要注意它的特点，角张开，长脖子，八字腿，嘴唇分裂，肩部高，腹部低，尾巴向外张开，蹄长分裂，如图4-54和图4-55所示。

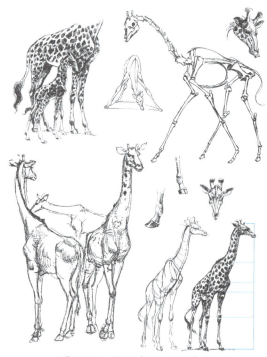

图4-54　长颈鹿的结构特征

图4-55　动画影片《马达加斯加3》中长颈鹿的速写稿

9. 骆驼

骆驼有很多显著的结构特征，它是长腿凹胸的哺乳动物。后部非常小，有驼峰。头下部分嘴很长，眼睛很宽，从头上突出去，与长颈鹿近似。因为它本身就已经具备了幽默和夸张的特点，所以绘画时比较容易把握，如图4-56所示。

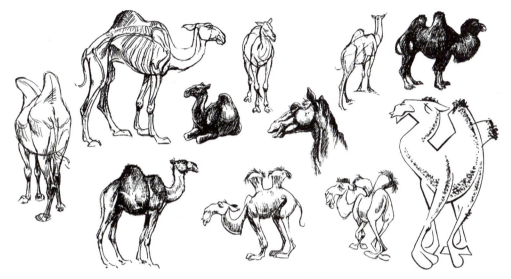

图4-56 骆驼的骨骼结构和动态速写

10. 猪

无论猪有多么肥胖，速写时都不要把它们画得太圆。猪的种类很多，例如家猪、小猪、野猪等。小猪前额高，身体短；野猪的骨骼结构类似于家猪，但鼻子长些，犬齿发达，雄性上犬齿外露，耳朵立起，不像家猪那样下垂，从前额到背部中间长满了鬃毛，如图4-57和图4-58所示。

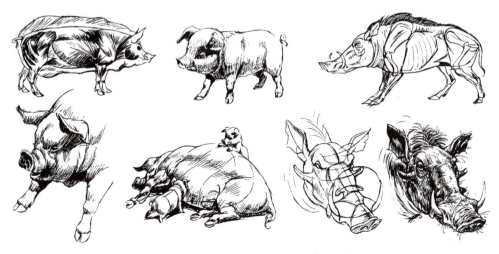

图4-57 家猪和野猪的结构特征比较

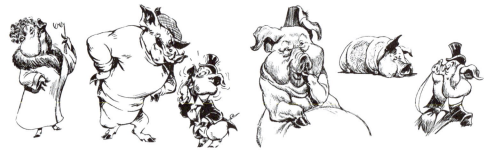

图4-58 猪的动画速写

在动画速写的创作中,猪的肥胖、小眼睛、下垂的耳朵都是夸张的重点。刻画野猪凶猛的样子时要强调胸部巨大的体积和头部的比例关系。

11. 狗

狗的形状和大小是多种多样的,但在许多方面它们又是非常接近的。狗的种类很多,包括身长腿短的狗、哈巴狗、灰狗、狮子狗、丹麦大犬、牧羊犬等。在动画影片中经常出现狗的造型,身长腿短、狗头大、耳朵尖和身体长;哈巴狗有厚重的胸部、粗短的弯腿、巨大的颚部,在动画片中为表现其性格常带有尖钉的项圈;狮子狗有毛茸茸的感觉;牧羊犬厚厚的毛覆盖了细瘦的身体,整体具有流线型的美感,如图4-59、图4-60和图4-61所示。

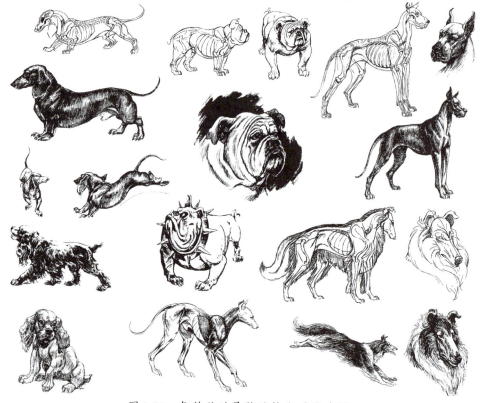

图4-59 各种狗的骨骼结构和动画速写

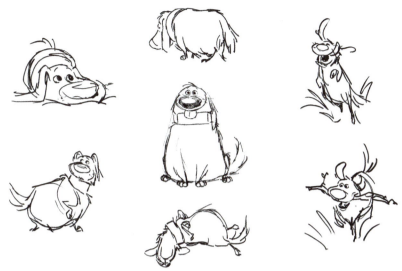

图4-60 动画影片《飞屋环游记》中狗道格的速写稿

图4-61 动画影片《飞屋环游记》中狗Alpha的速写稿

12. 狐狸

狐狸形体结构非常灵巧,有尖小的口鼻,斜眼,大而尖的耳朵,细小的腿,丰满的尾巴,如图4-62和图4-63所示。

图4-62 狐狸的骨骼结构

图4-63 狐狸的动画速写

13. 袋鼠

袋鼠的胸腔小，前腿下垂，头和耳朵类似鹿。尾巴长而尖，与身体连接处非常肥大，尾巴对袋鼠而言作用很大，如同舵一样，能够帮助其支撑身体的重量，在绘画时要注意尾巴与身体联动时所产生的流畅的动态线条，如图4-64所示。

图4-64 袋鼠的动态速写

跳跃中的袋鼠，如图中左边箭头所指的袋鼠头往前冲，构成贯穿整个跃动的身体长线，右面的箭头所指的袋鼠是落地后恢复原状的形态。

14. 兔子

兔子由头、胸、身体下部3部分组成。坐姿时，它收缩成一团，绒毛柔软；跳跃时，身体伸展，富有弹性，会变成两倍长。兔子的样子非常适宜拟人化，它们的头和身体伸缩自如，易于表现。它们的颚、口和獠牙具有滑稽的效果，创作时可以对这部分进行夸张变形。长耳朵也是兔子独有的特征，可以通过耳朵的变化表现出兔子的个性和情绪，例如耳朵垂下表示悲伤，耳朵向后伸直表示惊奇等，如图4-65所示。

图4-65　兔子的动态速写

15. 松鼠

松鼠的眼睛大而明亮，通身毛茸茸的。大尾巴是松鼠的特点也是它的棉被，有的尾巴长度几乎可达其身长的两倍，可以起到保暖作用。它们习惯在树上生活，可以用像长钩一样的爪子和尾巴倒吊在树枝上。动画影片中的松鼠形象大多圆润丰满，属于伶俐可爱的类型，如图4-66所示。

图4-66　松鼠的动态速写

4.1.2　爬行类

爬行类动物身体分为头、颈、躯干、四肢和尾部。颈部较发达，可以灵活转动，能充分发挥头部感觉器官的功能，适应陆地生活环境。爬行动物在中生代很繁盛，恐龙就是当时的代表动物。由于气候和地壳的变动，绝大多数的种类已灭绝，现在常见的有蜥蜴、蛇、壁虎、龟、鳖、鳄鱼等，如图4-67和图4-68所示。

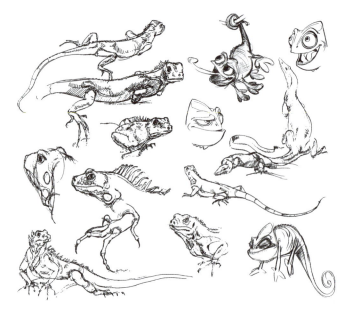

图4-67　蜥蜴的动态速写

图4-68　动画片《长发公主》中蜥蜴帕斯卡尔的表情速写稿

4.1.3　两栖类

　　两栖类动物根据形态分为三大目，包括无足目、有尾目和无尾目。无足目体细长，没有四肢，短尾或无尾，形似蚯蚓；有尾目体圆筒形，四肢较短，长尾而侧扁，以爬行和水栖生活为主，形似蜥蜴，例如大鲵，俗称娃娃鱼，其是现存体型最大的两栖动物；无尾目体短宽，四肢较长，幼体有尾，成体无尾，跳跃型活动，幼体为蝌蚪，从蝌蚪到成体的发育中需经历变形过程，例如青蛙和蟾蜍，如图4-69所示。

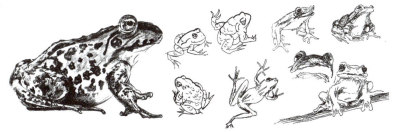

图4-69 青蛙的动态速写

4.1.4 鸟类

鸟类也属于脊椎动物，但是其行为方式与其他脊椎动物不同，其形态结构使其不仅能够在陆地上行走跳跃，还能够在天空展翅飞翔。由于体表覆盖着羽毛，因此肌肉组织并不明显。因为鸟类都是卵生，所以它的身体也接近卵形，加头添尾，画翅足就形成了鸟。鸟的种类很多，羽毛的色彩，各部分之间的比例形状因种类而不同，嘴尖者爪亦尖，嘴扁者爪亦扁。例如山禽尾长，嘴短；水禽嘴短，尾长。由于鸟的动态敏捷而又频繁，要画好鸟的速写就必须认真观察。古人有飞鸟缩颈则展足，缩足则展颈，无两展者。凡孔雀升蹲必先左脚的画诀，就是通过细心观察获得的，如图4-70～图4-73所示。

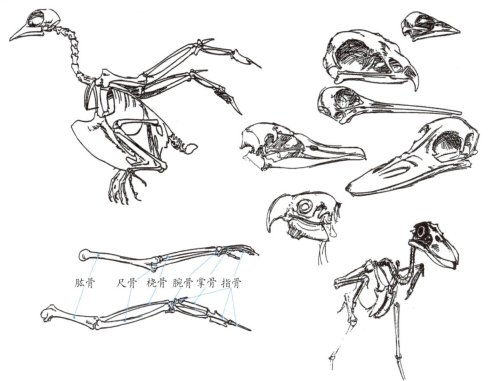

图4-70 鸟类的结构特征

图4-70 鸟类的结构特征(续)

图4-71 鸡、鸭子、鹅的动态速写

图4-71 鸡、鸭子、鹅的动态速写(续)

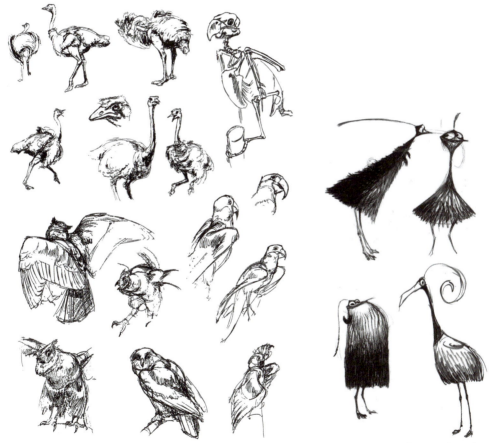

图4-72 鸵鸟、鹦鹉、猫头鹰的动态速写

图4-73 动画影片《飞屋环游记》中鸟的速写稿

4.1.5 鱼类

鱼类骨骼有脊柱,有头和附肢骨骼,附肢骨骼没有和脊柱发生联系。鱼的大小、斑纹、具体形态虽然因种类而不同,但总体来说鱼类的外形呈流线型,以便游动时克服水

中的阻力，如图4-74所示。

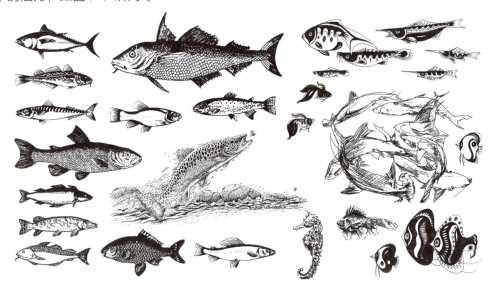

图4-74　鱼类速写

4.2　动物速写表现技法

　　人类对动物有着浓厚的兴趣，动物与动画又有着特殊的缘分。大量的经典动画影片都是以动物作为主要角色，表现动物善良、机智、幽默，动物间友爱、互助、亲情等性格特点的，甚至通过动物的拟人化来表现人性的真、善、美。例如动画片《大闹天宫》《狮子王》《千与千寻》中等都设计了以动物为原型。因此，动物速写成为动画速写的重要组成部分，受到广泛的重视。在动物速写训练过程中，虽然熟练掌握一种动物的画法会对画好其他种类的动物很有帮助，但不能代替我们用眼睛和头脑对某一类具体动物进行细致的观察和深入的理解。在大自然中你一定会发现，各种动物形态的变化远远超出了我们的想象。

4.2.1　观察方法与写实表现

　　画动物速写的目的是通过对动物的结构特征、运动规律以及对不同动物各自习性等的观察、研究和掌握，为动物设计积累形象素材和资料。动画片《狮子王》的创作成功源自于大量的动物速写，后经提炼和夸张才产生了我们所见到的生动的动画形象，如图4-75所示。画好动物速写和画人物速写同样需要对所描绘的对象有深入的了解和全面的观察，抓住特点，大胆概括。在动物速写中融入人的各种表情和动态，再通过拟人化处理使动物形象变得更生动、更可爱。

　　写实表现是指以观察研究为主的记录式速写，尽可能地捕捉动物的结构特征和生活

习性，包括各个角度、局部和全貌等，要画准画细，特别是要抓住动物独特的形象特点，以便设计时进行参考。画动物速写既可去动物园实地观察动物的生活状态，又可依据各类动物的图片资料概括提炼，还可以借助电视节目观察动物的运动规律。但无论通过何种途径，准确表现动物的形象是我们画动物速写的首要目的。

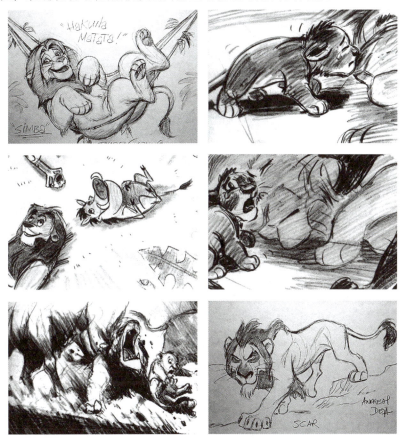

图4-75　《狮子王》中动画设计师的速写设计稿

4.2.2　强化感觉与提炼特征

　　动物一般按种类、形态和生活习惯可分为多种类型，因种类不同、生活习性各异，表现在外部形象上也会有很大的差异。画动物速写首先要抓住其特殊的外形特征，仔细观察其活动习性，捕捉动物瞬间的动态和运动规律，强化对动物的感觉和认知。例如，同为猫科动物的猫和虎在形象、形体、皮毛等方面虽有相似之处却又迥然不同，而在生活规律方面也大相径庭，这些都需要我们认真观察，将其独特形态加以强化，如图4-76所示。切忌由于观察不深入导致的概念化，丧失动物形象的生动性。画动物速写首先要概括其基本形体，如头、躯干和四肢等，同时要了解各类动物的结构和解剖知识。例如，鸟类的翅膀结构特征和飞翔时翅膀的摆动方向和规律，走兽类的头颈、躯体的结构特征和四蹄奔跑时的变换与位移规律等。

图4-76 《穿靴子的猫》中的动画设计师速写设计稿

4.2.3 整体夸张与局部调整

经过一段时间的训练和实践，能较为熟练地表现动物形态时，不妨在动物速写中注入创造性成分，有意识地在写实的基础上逐渐加入意向化的主观处理，使自然状态中的动物形象升华为动画影片所需要的艺术形象，结合角色的需要，大胆进行拟人化处理。这时表现目的会更明确，记录的形象更主动，对动物特征和运动规律也会更有感觉。赋予动物拟人化并非简单地套用人的生活习惯，而是要牢牢抓住动物的特殊习性和运动规律来进行创作，在整体夸张渲染的基础上进行局部特征的调整，使其个性鲜明。

夸张处理是在写实的基础上进行夸张概括，在保留原有动物主要特征的前提下提炼其独特的造型特点，大胆变形和夸张，将最具特点的元素提炼出来，加以概括处理，并融入人性化设计，例如表情、动态等。动物速写的最终目的是为动画影片中角色收集资料，记录形象的造型特征、性格特点及运动规律。随着这种捕捉记录式的深入，会提炼出这类动物的总体印象，运用整体夸张和局部调整的方法将感受转化为艺术形象，融入个人情感，使笔下的动物形象在常态中得以升华。

4.3 本章小结

拟人化的动物形象是常见的动画造型。动画设计师通过夸张变形使这些动物造型个性鲜明，赋予情感后传达给观众。虽然与真实的动物差距很大，但仍然能够辨认出是哪种动物。动物速写作为动画速写的重要课题，目的并非是像照相机那样再现动物的表面特征，而是要通过速写加强对各类动物结构特征，运动规律等方面的认识，从而获得更多的创作灵感。

动物速写课堂教学受客观环境限制较大，所以多通过图片影像和多媒体教学资料作为研究动物造型的主要途径。经常去动物园进行实物写生，亲临实感的体验和交流是不可替代的方法，从静态到动态，从一种动物到一类动物，逐渐熟练掌握技巧，逐渐扩大写生的范围。

第5章
动画景物速写

- 景物速写的构图
- 景物速写在动画设计中的应用

5.1 景物速写的构图

什么是构图？构图就是组织画面的方式，是决定一幅画成败的关键因素之一。构图是指把画面中各个要素通过结构组织的方式构成一个有意义的整体，我们将画面的形式构成与结构方式称为构图。构图在中国画里又称章法、布局或经营位置，是作画者在有限的画面空间里安排和处理各种表现要素的构思过程。立意为象、置陈布势是对构图内涵极为恰当的表述。

景物速写的构图是根据主题和构思的要求，将所要表现的对象加以组织和适当地配置，在一定的空间里安排和处理景物的关系和位置，构成一幅协调、完整的画面。构图是画面构思的形象体现，通过情节的选择，主题的挖掘，立意的锤炼，以完善景物速写的表现，如图5-1所示。景物速写的整体效果取决于动画设计师对视觉因素的选择、组织和处理。构图是使来自外部的视觉刺激与动画设计师内在的情感和精神意图得以有序整合的途径，也是使造型和色彩得以连接的纽带。

图5-1　法国让·弗朗索瓦·米勒的拾穗者

创作者在构图上运用黄金分割法将人物放置于黄金分割点交汇处，构图完整，符合观者的视觉习惯。

5.1.1 构图的意义

速写的欣赏是在瞬间完成的，因此画面的整体形式与结构方式对观者而言具有极为重要的意义。所谓第一感觉就是指这一阶段的视觉反应。同时，画面的形式与结构也是动画设计师表达意图最为直观的展现方式。从视觉心理的角度来看，构图构成了画面的形式感，形成了总体的形式与结构，决定了画面的骨架与气势。人们总是趋向于在复杂与简单之间寻求一种微妙的平衡，构图就是创造这一关系最为直接、有效的手段。从欣赏与接受的角度看，构图能够传达动画设计师的思想、引导观者的视线，并为观者规定了视觉中心。各种视觉因素要在变化与统一、对比与协调等诸多关系中形成一个完整的体系。

大自然以其纷繁复杂的外表呈现出无限的多样性，而在这些表象背后却潜藏着一种

秩序性。阿恩海姆在《艺术与视知觉》一书中说过，科学的使命是在多样的现象中提炼出有规则的秩序，而艺术的使命是运用形象去显示这种多样化的现象中所存在的秩序。构图是传达这种秩序的过程。对构图的研究不仅是对一种技法的学习，更应该是视觉审美经验的沉淀过程。

5.1.2 构图的原理

构图学原理是研究物理—心理—画理关系的学问。合情合理(合乎读者、欣赏者的心理与合乎客观自然规律)是构图的基本原理。变化统一法则是构图的根本法则。

构图主要是对变化统一法则的应用，由此产生对比、均衡统一、节奏、韵律等基本规律。构图规律的应用在很大程度上依赖于人的视觉经验。一幅画采用不同的构图，就会表现出不同的审美意向和不同的艺术氛围。

构图规律简单说来是事物矛盾的对立统一规律在画面中的具体体现。大小、长短、虚实、强弱、藏露、动静、轻重、繁简、主次、黑白、疏密、聚散、高低、前后、外拓与内敛、对比与协调、对称与均衡、平正与险绝、整体与局部、变化与统一、有限与无限等都是构图的重要因素，将这些对立因素和谐统一的布置在画面中是在构图中体现形式美的基本任务。

从系统论的观点看，构图是一个视觉形式系统，它由画面的形状、色彩、质地与纹理等若干视觉形式要素，按一定的结构方式有序地组合配置，形成一个能传达内容、情感和思想功能的有机整体。每幅构图，由于要素的质和量以及结构方式的不同，画面的形式感以及传达信息的功能也不同。

5.1.3 构图的三要素

构图的形象组织有3个要素，即位置、骨架和边框。

位置在构图中首要的是安排物象的位置，要把物象安排在取景框内最恰当的位置。物象位置的安排要兼顾主观意念和客观规律。中国画论讲开合、西方绘画观念讲究分割。它们都是依据内容的主次、物象的远近、情节的次序、运动的方向等因素来安排布局的。位置布局要注意疏密、轻重、平衡等因素。构图中，描绘的主体应该放在凝聚视线的集合点上，即视觉中心，整个画面构成都应为这个中心服务。所以对形色位置的安排应该独具匠心，给予特别的关注。

骨架是画面结构的基本形式，是画面个体形象抽象形态的总和。我们构建画面时，把要画的物象排列组合成几何形，这种几何形是从画面的某个物象或某组物象归纳抽象出来的。常见的构图有S形构图、三角形构图、螺旋形构图、楔形构图、平行线构图、垂直线构图、对角线构图等，这些构图形式决定了画面的基本骨架和走势。各种构图骨架在观者的视觉心理上产生的效果不同，一种是动态的，呈现出来的势是聚集的；另一种是静态的，表现在两侧的力是均衡的。在复杂的画面中动静常常是交织在一起的。在具

体构图时，可使用一种方法，也可多种方法结合使用。可强化处理，也可含蓄为之。构图的格局是千变万化的，在构思时要灵活选择，创造性地运用，才能形成风格化、个性化的作品，如图5-2和图5-3所示。

图5-2　荷兰伦勃朗的平行线构图

图5-3　徐明的垂直线构图

边框是画面的边界，边框规定了构成作品的视觉对象与范围，它将作品从其环境中分离出来，画中的物象成为象征性的载体。边框有长、方、圆等多种形状，我们把此类边框称为有限边框。边框也可以物象形成有特色的边框，我们称之为自由边框。

骨架、位置和边框三者之间互相依存、不可分割。骨架以线的形态运动于边框之中；而边框以面的形态把骨架和位置制约于自身之中，因而构图不妨看作在整体画面范围中，对点、线、面的表达能力的调动和发挥。

九宫格定位法是在画面中横竖垂直的两条线在分切的三分之一相交，使画面中形成9个格子，有点像书法练习中用的九宫格。在分割交叉点的位置安排布置形色，基本位于黄金分割位置，比较适合于人们的视觉习惯。九宫格定位法是初学构图者的一把钥匙。它是从骨架定位、形色安排、视觉中心、重心分配等方面协调骨架、位置、边框的一种构图方法，如图5-4所示。

图5-4　九宫格定位法

5.1.4　构图的样式

构图有其基本的规律和方法，这源于对客观事物的理解和认识，人们在反复的观察和实践中总结出许多构图的形式。有的构图强调归纳，这类构图有平行线构图法、垂直线构图法、对角线构图法、S形构图法、三角形构图法、螺旋形构图法、楔形构图法等；有的构图强调装饰，这类构图有中心构图、三段式构图、满构图等；还有的把空间表达作为重点的构图，空间构图主要体现在俯视、平视、仰视等不同的角度上，常用在影视、动画 游戏等三维场景中。景物速写是个体情感的自然流露，不必刻意追求固定的构图模式，可以视画面主题思想、构思意境和情感表达的需要来布置画面。

5.2　景物速写在动画设计中的应用

5.2.1　风景速写

在动画设计中，主体形象离不开环境，动画角色要与场景相融合，使之真实地存在，如图5-5所示为选自美国吕克·德斯马切利的动画片《小马王》中的风景速写稿。风景速写训练对动画场景设计起着重要的作用，是锻炼设计师敏锐观察力和感受力，发掘自然美和表现自然美的艺术形式。风景速写的选材广泛，涉及大自然中的山水、林木、田园、船桥、季节和气象变化。不同的自然风光和生活场景为设计师提供了丰富的素材，成为场景设计取之不尽、用之不竭的源泉。同时风景速写工具简单，作画方便，受到动画设计师的关注和喜爱。从教学训练中发现学生画速写常遇到许多问题，面对纷繁复杂的自然景物，对画面的整体把握能力减弱，为了更好地应对风景的多变性特点，在速写过程中要注意取舍，做到构图合理，景物组织得当，注意对比、疏密等层次的划分。

图5-5　动画片《小马王》中的风景速写稿

1. 立意取景

取景的前提是立意，立意要单纯，要集中全力表达单纯的构想，根据立意表现主题，确定取景的构图形式。例如，表现平远辽阔的景物，应选取横向的构图；表现山势高耸，层峦叠嶂的景物，应选取纵向的构图。在立意的基础上就是取景。取景就是对描绘对象的选取与确定。速写的取景与摄影的取景有很大的不同，摄影的取景是固定的，是对自然景物客观组合的再现，而速写不同，它有很大的自由度。要通过对自然环境的整体观察与充分感受，选取最能体现意图的景点，作为画面表现的重点，根据对形式的感受，画面的需要和主观的臆想对景物进行取舍挪移处理，明确主次关系，强调疏密对比，如图5-6所示为选自吴冠中的炭笔风景速写。

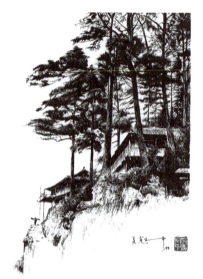

图5-6 风景速写

2. 层次划分

风景速写所表现的空间一般来说都较为开阔和深远，为了更好地建立画面的空间秩序，突出重点，画面中的景物往往要根据空间深度被划分为远景、中景和近景。在表现上往往通过疏密、黑白、虚实等对比手法拉开不同层次之间的空间距离。

3. 表现手法

(1) 树木

风景速写时常会遇到植物，植物种类很多，而且形态较为复杂，且变化丰富，在表现上具有一定的难度，但是并非无规律可循。只有善于总结和发现规律，才能够在实践中真正找到表现植物的方法。以树为例，树是风景速写中重要的表现对象，也是构成风景画的重要元素。画树最重要的就是要注意组织树干、树叶的疏密、伸展方向，常言道画树先绕树，就是要从四面细心观察、分析树的形态特征，选取最富美感的、最理想的角度进行描绘。

① 树木的构成

树木类型很多，但总体来说，树的构造可分为主干、树枝和树叶。画树时要善于体会不同树木带给人的不同情感反应，注意树的构造和姿态，主干的穿插组织要有取舍，树枝的形态要有变化，树叶的排列要规律、疏密适当。树干、树枝、树叶的不同形态和构成规律形成了千姿百态的树形变化。

② 树木的形态

树木的形态是指树的外轮廓形状，由于树木是向四周展开的，因此是立体的。树木由

树干的姿态和树冠的形状组合而成，如图5-7所示。树干的姿态有弯曲的，也有笔直的，而树冠的形状有由球形、半球形或由多个球形、多个半球形组成；也有锥形或由锥形重叠而成的，例如松柏类的树木。

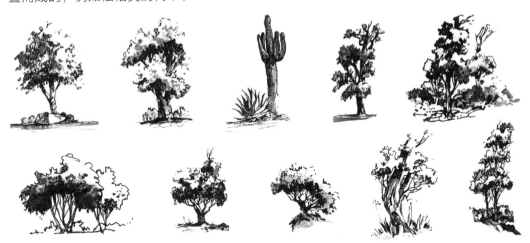

图5-7　风景速写中的树形参考

③ 树干的画法

枝干是树木的骨骼，对树的姿态起决定性作用。对一些落叶树和枯树进行观察和写生，有助于了解枝干的结构规律，如图5-8所示。画树时首先要分出主干和分支，通常情况下，主干相对粗大和笔直，从主干上分出的枝干则向四围伸展，越接近主干的枝干越粗，反之越细。画树木的枝干时，首先要分清主次，从主干开始，着重表现对树木形态起主要作用的枝干，其次才是通过更细小的树枝的穿插进行补充和丰富。在画枝干时，要把握住穿插关系和生长走势，同时还要控制好树木整体的形态，运笔的方向通常与树木的走势相一致。灌木类植物的主干与枝干的关系并不明显，在表现时应把握住其基本形态，根据其生长规律和画面繁简的需要，选取有代表性的枝杈进行适当添加。对大树、老树要注意皮、节和根，每一种树皮都有不同的纹理特征，正所谓松如鳞、柏缠身、桐横抹、柳斜擦。

④ 树叶的画法

树叶的处理是形成画面整体疏密布局的重要因素。把握树叶的形状与排列规律，分组处理，各组间疏密要适当，如图5-9所示。树叶形状会影响到树木的边缘形，并且对树木的画法产生影响。自然界中树木的种类繁多，树叶的形状也千变万化，但大致上可分为针叶和阔叶两类。速写中常见的树叶画法一般有点画法、线画法和明暗画法。

a. 点画法

点画法就是根据叶片的不同形状概括成不同符号的点状组合，通过重复符号的排列与疏密分布来组织树形。点叶法是中国传统画法中的主要叶画法，应用在速写中会产生一定的装饰效果。处理好疏密与层次关系同样也能形成丰富的空间层次，如图5-10所示。

图5-8 树木速写　　　　　　图5-9 树叶的画法

图5-10 树叶的点画法

b. 线画法

线画法是速写中常用的叶画法，就是用线勾勒出叶片的形状或组合轮廓，勾叶法往往效果生动明确，如图5-11所示。

图5-11 树叶的线画法

c. 明暗画法

明暗画法是为了更真实地表现空间，常使用点线面综合运用表现黑白灰的色调关系，展现树木的层次变化。前景往往使用勾叶法点缀刻画树叶的基本形态，中间色调和暗部则被概括为不同方向和密度的线，用不同深度的色块组成色调层次。明暗画法是立体画法，能够较为客观真实地再现树木的形态特征和空间关系，如图5-12所示为选自《小兵张嘎》中的图片。虽然明暗画法适合营造真实的光线效果，但使用时还要注意树木外形的相对完整性和与画面其他部分在空间关系上的协调统一。

树丛是由多种树木或多棵树木密集排列而成的，树与树、树干与树枝之间往往相互穿插错落，显得杂乱无序。在画的时候要力求密而不乱，繁中求整。首先要从密集的树丛中梳理出那些相对完整的树作为表现主体，抓住主要枝干的穿插关系，与其他树木从层次上拉开距离，将后面的树作为中景尽量概括，最远处的树甚至可以处理成剪影轮廓，在色调上也应与近处的树区别开来，表现出林木幽深的空间效果，如图5-13所示为选自庄少华的景物速写。

图5-12 明暗画法

图5-13 景物速写

庄少华运用综合手法表现树木的质感和层次，强调了树木的外形、疏密和空间关系。

(2) 山水

① 山

山有不同的形态，如峰、峦、岭、崖、岩、坡、谷、壑等。一般来说，南方的山葱茏秀丽，起伏柔和，林木茂密，因此线条较为圆润；而北方的山则高大劲挺，断层绝壁，山石林立，结构线条趋于刚硬，如图5-14所示。画山需远看取势，近看取质，所谓"横看成岭侧成峰，远近高低各不同"就是要先从山体的结构关系出发，从大的结构轮廓到小的细节变化，山上的树木房屋作为结构的点缀与丰富，要建立在整体结构层次的基础上，如图5-15所示。

同时尊重印象与感受也十分重要的，其通常成为确定构图形式的前提。例如，表现巍峨的层峦叠嶂，适合采用竖构图；而要表现山脉的绵延秀丽，则适合横幅构图；方构图则更适合表现山体稳定结实的结构。在此基础上要从山石大的轮廓和层次入手，确定集中表现的部分。表现山石裸露的山，要控制住大的主体结构和整体态势，避免陷入琐碎的局部细节；而表现林木繁茂的山，则要注意把握山的外形、走势和起伏。

图5-14 线条刚硬的山

图5-15 山川

② 水

水有江、河、湖、海、瀑布、溪涧、池塘等。水有缓、急、深、浅的区别。要根据水面的特点，用不同的方法表现平静的水、流动的水或波涛汹涌的水。通过倒影的手法可以表现较为平静的水面。水面越平静，倒影就越清晰。因此通过倒影的形态就可以表现出水面的动静起伏，如图5-16所示为选自唐亮的《码头速写》。需要注意的是倒影中的水纹线应尽可能地与地平线平行，否则水面看上去会是倾斜的。表现河道、池塘或海岸可以通过边缘轮廓确定其边缘形态，是表现江河湖海最简洁有效的方法，如图5-17所示为选自唐亮的《河岸速写》。表现涟漪和波浪可以根据水流走势，水面起伏的规律，从主观感受出发，用间断、交错的轮廓线，对水面起伏变化进行概括和提炼，线条要松而不散，自由有序，从整体上处理好水面的节奏变化，表现水纹的笔触应与水流方向保持一致，如图5-18所示。表现海天一色可以通过色调，使海岸、天空和海面之间形成黑、白、灰的色调关系，月亮在海中的倒影，以及用海水由近及远的色度变化来表现海水，不仅能够表现海中朦胧的月色，而且画面的意境更为深远。

图5-16 码头速写

图5-17 河岸速写

图5-18 动画片《小马王》中的风景速写稿1

③ 天空

天空在画面中大多占据很大的空间，常用留白的方式表现，但如果留白太多，就需要对天空进行进一步的处理。云成为天空的表现主体和活力因素。天空中的云千变万化，由于受气候状况和风力的影响，云会有不同形状和体积的变化，处理得好会起到丰富画面、烘托气氛的作用。画云时不要拘泥于细节，而要把握住云的相对完整性，以及与地面景物的关联性。由于云是有厚度的，因此在画云的起伏变化时，无论是用线还是用色调，都要注意表现出它的层次与厚度，如图5-19所示。同时还要注意，除非云是画面的主体，否则在处理时要尽量概括，从全局出发，避免太细，导致画面混乱。对于没有云的天空，可通过点、线的排列和由远及近的色调变化来表现天空的高阔和深远。

图5-19 动画片《小马王》中的风景速写稿2

④ 大地

在表现大地时，常用线的运行方向来表现田野和道路的延伸方向，用粗细、宽窄、

长短、曲直、流畅与生涩的线条变化来表现深浅不同的沟壑以及地表的各种质感。在以线为主的基础上，树木、建筑等景物协调着画面，产生丰富的节奏变化，如图5-20所示为选自学生作业中的田野和村庄。

图5-20　田野和村庄

运用流畅的线条表现田野的形态，富有节奏感和韵律美，田野、村庄和大山巧妙地融为一体。

4. 协调画面

从画面关系出发，对画面各部分的表现手法进行统一协调，对各种对比关系进行调整，对主要造型进行强化，以达到整体的和谐、表现的完善和画面的完整。在速写过程中，始终保持局部和整体的关系，对表现画面意境和完善最终效果起着至关重要的作用。

5.2.2　建筑速写

建筑速写是指以建筑为主要表现对象的速写。动画影片中的建筑设计是一个近似于真实的多维度的空间环境。描绘现实中的城市建筑外观、结构方式、风格形态等成为动画场景设计中不可缺少的重要素材，如图5-21所示。动画建筑速写不同于一般绘画形式中的建筑速写，其着重于表现建筑的形式美。动画中的建筑速写从场景设计创作的角度，不仅记录了建筑的外观和建筑风格，而且还对建筑的整体和内部空间进行了深入的研究和分析。

对建筑物进行速写训练时，一方面要求我们准确把握透视关系，另一方面要学会取舍，强调环境中的重点，这样才能更好地突出主体建筑。由于建筑立面的进深较大，透视关系突出，因此对立体空间的透视表现便成了建筑速写的重要基础。在画建筑速写时要注意速写与绘图的不同，透视关系的处理要依靠对透视关系的直觉感受，而不能被动

和机械地借助于圆规和直尺,既要对透视原理有正确的认识和灵活掌握,又要对对象加强感受和理解。

图5-21　动画片《千与千寻》中的建筑速写稿

1. 取景构图

取景时应对速写内容及观看角度进行确定。首先应对整个建筑进行全面的观察,建立较为完整的总体印象,根据素材的需要,选取那些最能展现建筑结构与建筑风格的角度作为速写描绘的重点。构图中首先应确定建筑主体在画面中所处的位置,以及与建筑相关的环境因素。构图要考虑立体空间的层次划分和构成关系,还要确定画面的表现形式,例如使用线画法、明暗画法还是线面结合的画法等。

2. 表现手法

(1) 建筑构造

建筑构造包括块状组合以及立柱、檐口与门窗的排列在内的建筑物的整体形状。在表现建筑内容时要注意从大到小,从整体到局部,首先建立框架式的结构关系。因为建筑物的形状都是由屋顶与不同方向的立面所构成的几何形,并且立柱、檐口与门窗的排列都是规则有序的,所以在表现上要特别强调从透视原理出发,整体上把握各种平行线与垂直线在纵深关系中的变化,例如等距离排列的立柱、檐口或门窗向远方延伸时,根据平行线的消失原理,会表现为近疏远密,近大远小,并且与之平行的纵深方向的建筑结构线会在视平线上消失为同一灭点。在使用明暗画法时,要处理好暗部和投影,建筑物的暗部与投影方向要一致,暗部要透明,强调空间感。在长时间的写生过程中光线会发生很大的变化,就要求我们从主观上将光源固定在一个较为理想的位置,切忌随自然光的变化而变化,导致画面色调的混乱,如图5-22所示。

(2) 建筑细节

在确定结构框架的基础上，要刻画出建筑物的具体细节。例如对门窗、檐口、立柱等部分进行深入刻画。在表现细节的同时，一定要服从于整体的透视关系，对于门窗等孔洞结构，一定要将其深度充分地表现出来，注意主次虚实的关系处理，还要处理好砖、瓦、梁等建筑表面的质感，质感的表现不仅可以丰富画面的视觉效果，而且还能增强画面的立体真实性。对质感的表现主要体现在纹理的编排和组织上，要尽可能生动、概括，要有选择有侧重，而不要平均处理，避免机械的图案化处理，要根据整体建筑物的结构起伏调整疏密变化，如图5-23所示。

图5-22 《小兵张嘎》中的场景设计稿　　图5-23 街道建筑速写

(3) 建筑环境

在建筑速写中添加环境因素，不仅能够起到烘托气氛的作用，而且还能够起到丰富和协调画面的作用。但是在添加环境时要注意，以建筑物为主体，背景则是陪衬。因此，环境处理要轻松自然，运用线条的粗细、曲直、长短、疏密、明暗等视觉元素塑造空间关系，利用艺术手段在空间层次上丰富和突出主体，并且还要保持整体风格上的一致性，如图5-24所示为选自学生作业中的建筑环境速写。要使添加的内容与建筑物相匹配，有时还要对客观对象进行一定的变动，这就要求我们学会从画面需要出发，主观地组织画面，而不是被动地照搬。

图5-24 建筑环境速写

3. 协调画面

从画面的整体出发，保持画面的生动性。对主次、疏密及空间层次等进行适当的微调，对空洞之处进行内容的补充，对散乱之处进行有效的整合，使画面风格手法统一，强调主体结构和主要环境的表现。

5.2.3 场景速写

场景速写是动画场景设计的基础，是对生活的记录和对生活的再现，动画场景所虚拟的富于情感色彩的生存空间，离不开对真实生活情景的模拟与再现，与人物的活动和故事情节的发展密切相关，如图5-25所示。通过场景速写训练不仅能够积累创作素材，而且还能深入挖掘真实生活中的情感体验，提炼和总结场景设计的规律。

图5-25　动画片《千与千寻》中的场景设计稿

1. 规则表现

场景速写是以人物活动为中心，以生活情景为主体内容的速写，如图5-26所示为选自学生作业中的古镇小巷。场景速写在景物速写的基础上添加了新的内容，那就是人物活动的情节与画面的情绪因素。因此，其中人物的活动、人物的组合、环境氛围的营造，以及动态人物与空间环境的和谐统一就成为场景速写的主要内容。场景速写在处理形式上较为复杂。一方面所要表现的内容很多，包括人物、动物、风景、建筑和道具等，根据不同的画面需要，生活中的可见对象都能成为表现主体；另一方面，画面中各种关系因素的交织又增加了画面处理的难度，包括主体与客体的关系、空间透视关系、人物的组合关系、人物与环境的关系等。要在场景速写中做到主题突出、内容丰富，规律有序，不能单纯依靠造型能力，而且还要具备整体的控制能力及组织协调能力，因此可以说场景速写是速写能力的综合体现。

（1）主题突出

在表现特定场景时，首先要做到立意明

图5-26　古镇小巷

确,要抓住能够体现情境氛围的主要内容,通过画面的表现形式传达设计师的感受和意图,如图5-27和图5-28所示。

图5-27 动画影片《马达加斯加3》马戏团外部场景速写稿

图5-28 动画影片《马达加斯加3》马戏团内部场景速写稿

(2) 协调关系

在场面速写中要注意人物在画面中所占的比重,人物在画面中往往只是作为场景的一部分而存在,因此在处理人物与环境的关系时,要从画面的整体出发,人物不能脱离环境,强调人物与景物的统一性,如图5-29所示为选自沈平的西藏速写。

(3) 规律有序

在表现大空间、大环境、繁杂的场景时要做到内容,不空洞,要抓住重点,使用挪移删减等手法,对画面进行适当的归纳和概括,尽可能做到繁简得当、主次分明、空间关系明确,画面规律有序,如图5-30所示。

图5-29 西藏速写

图5-30 教堂速写

(4) 透视明确

视点的方位所形成的透视关系是建立画面空间秩序的基础,处于同一画面空间中的造型其透视关系应保持一致,如图5-31所示。

图5-31 小巷

(5) 灵活运用

场面速写虽然内容复杂，但是要把画面的形式与情境传达明确。不能照搬现实生活，要对复杂的对象进行适当的概括，用最简洁的绘画语言丰富画面的内容，给人留下充分的想象空间，使之能够反复回味，如图5-32所示。灵活多变地处理画面，是指从画面关系出发，对画面形象进行取舍，还可以进行适当的拼凑和变化。

(6) 想象延续

场景速写中以情境氛围作为画面的重点，与人物、动物速写不同，画面中展现的虽然只是时空的片段，但是却蕴含着空间的想象和时间的延续，如图5-33所示为选自学生作业中的宏村速写。

图5-32 街景　　　　　　　图5-33 宏村速写

2. 构思过程

　　构思是指从故事情节和客观对象出发，构思画面的过程。在头脑中对画面内容、主题与表现形式等形成的初步构想。因为客观场景提供的形象往往是零乱的，而且有很多因素，例如人物、动物、自然景物等都处于运动和变化之中，要控制和把握好复杂的客观对象和各种偶然因素，就要求动画设计师在绘画之前，通过构思做到胸有成竹。构思本身带有强烈的主观色彩，在对对象进行认真的观察和感受的前提下，发现场景中最具表现价值的内容，尽可能快速地确定主题，围绕主题对自然形态进行取舍和归纳，对人物与情节进行组织，在头脑中形成基本的层次关系和形式框架。

　　构思的重点就是画面中心，画面中心是画面的核心部分，是场景中最能引发绘画者兴趣的，最能使绘画者产生绘画欲望的部分。画面中心可以是人物、动物或景物等，画面中心一般置于画面较为显著的位置。构思对场景速写的效果起着至关重要的作用，构思巧妙的场景速写常会引人入胜。因此，构思是场景速写过程中非常重要的环节，可以借助勾勒草图的方式来达到构思的目的，如图5-34和图5-35所示。

图5-34　动画片《长发公主》中城市街道全景速写稿　　　　图5-35　动画片《长发公主》中城市街道局部速写稿

3. 构图方法

　　构图是在构思的基础上，对画面的整体结构和主次关系等内容进行布局和确定。由于场景速写在题材上具有综合性的特点，画面的布局较为复杂，如果不从整体构图出发进行组织和安排，很多细节就会影响整体，画面很容易陷于杂乱无序的状态。

　　(1) 形式基调

　　对画面形式基调的确定，可以被认为是对画面的直观感受与主题立意的抽象表达。

　　(2) 空间关系

　　因为场景速写的题材和内容非常广泛，所以确定整体空间关系是建立具体细节和人物活动的基础。其中视点的方位是确定透视关系的前提，无论视角如何变化，都要考虑到画面主题的需要，为表现空间的广度与深度服务。

　　(3) 形式分割

　　对画面进行形式分割，使画面产生较为明确的区域划分，可以帮助我们主动地把握

画面主次秩序和画面重心的平衡关系，如图5-36所示。

(4) 关系组织

① 宾主关系

场景速写构图的重点就是要使画面主次得当，疏密有序。虽然场景中的内容很多，但是要明确主体，画面才会有凝聚力，才不会混乱。当画面中人物众多时，就需要集中次要的部分形成补充，通过拉开空间距离，在明度、疏密等关系上形成对比，达到突出主体的目的，如图5-37和图5-38所示。

图5-37 动画片《长发公主》中恶棍小酒馆内部场景剖面图

图5-36 动画片《魔术师》中的场景设计稿

图5-38 动画片《长发公主》中恶棍小酒馆内部场景透视图

② 人与景的关系

在处理场景中的人物与环境的关系时，需着重考虑的是人物与环境是平等的关系，还是各有侧重，也就是说人物与环境不能平均对待，不能将人物从环境中孤立地分离出来，进行强调和突出。

(5) 动态编排

场景速写中的人物处理需要从整体出发，通过故事情节和动态关系将人群进行编组，组群与组群之间、动态与动态之间既要相对独立，形成对比，又要有相互联系、

产生呼应。如何在画面中编排好这种关系是场景速写中的难点。在速写过程中不能对众多人物的偶然动态进行简单的照搬和拼凑,而需要进行合理的编排。在动作的选择上,应遵循人物的动作要符合主题的需要。人物众多时要避免动作的雷同,在表现同一动作时可选择动作过程中的不同环节、不同方向和角度,以避免画面中的人物动作重复单调。还要注意人物的动作要符合情节发展的需求,人物的动静起落,趋势必须连贯,节奏明确,才能营造出画面的整体氛围,如图5-39所示为选自张丽华的劳动场景速写。

(6) 辅助处理

辅助处理包括背景和道具的处理,背景处理在场景速写中非常重要,包括天空、土地、街道和室内场景等,不仅能够确定画面的环境基调、情绪氛围,还能够深化主题、统一整体。在处理背景的过程中,一方面要注意不能脱离主体,要服从主题的需要;另一方面要在表现手法上区别于主体的表现,形成对比与节奏变化,才能起到烘托画面主体的作用。添加背景时要适当概括,合理取舍,留足够的空间给人以联想。道具处理包括各种生活用品、家具陈设、机械设施的摆放等。道具不仅具有填充空白,平衡画面,连接人物关系的作用,而且在画面结构上起到调节主次、轻重、疏密变化等形式关系的作用。同时,还能对画面中人物的身份、环境、时间、地点以及主题起到辅助说明的作用。因此场景速写中的道具一般分为两类,即说明性道具和点缀性道具。说明性道具较为具体,而点缀性道具具有添加性,如图5-40所示为选自学生作业中的画室场景速写。总而言之,道具和背景一样,在对其进行刻画的同时要注意比重关系,不能超越主体,且通过对比能够对主体起到强化和突出的作用。

图5-39　劳作场景速写　　　　　　　　图5-40　画室场景速写

4. 协调画面

画场景速写时要学会对所画的对象进行协调和组织。画面中的人和物要编排成组，形成组与组之间的对比和呼应，因此就需要对场景中的人和物进行适当的挪动，表现出对象的美。这需要动画设计师大胆地进行取舍和组合。初学场景速写应该由易到难，选择人物少、动态稳定、情节简单的场景进行绘画训练，进而逐步拓展，到生活中较为复杂的场所进行场景速写训练，收集与积累生活中的经历和感受，为动画创作打下坚实的基础。生活中的场景纷繁复杂，要想引人入胜，就必须对生活投入情感，细心观察，记录最有价值的部分，取舍和平衡画面内容，用挖掘的眼光去创作，激发动画设计师的艺术感知力和创造力。

5.2.4 道具速写

道具速写是反映生活情境的小景物速写。动画影片中的故事情节、人物环境的交代都离不开生活中的场景。生活场景是由细节组成的，在大的场景中生活道具和局部小景起着重要的作用，因此对细节的关注是动画设计师应具备的职业素质。道具速写的题材最容易获得，只要留心观察，那些最能反映生活细节的小景就生动地存在于现实环境中，成为描绘的题材。巧妙的道具速写能够使人长久的回味，使我们从纷乱繁杂中发现秩序美，朴素美，从平凡中找到活力和趣味。道具速写丰富了我们的素材，使创作更真实，更能触动我们的心灵，使我们的创作不再是奇思妙想的空中楼阁，而是拥有源自生命体验的真实感动。

1. 有感而发

速写是一门熟能生巧的技艺，它是训练感受和表达印象的视觉形式。那么，如何通过速写的语言赋予平凡事物以特殊的视角是道具速写的表现前提。无论是素材的记录，还是对生活的再现，只有将速写作为感知事物的手段，创作才有动力，作品才会具有艺术价值，如图5-41所示为选自张丽华的生活道具速写。

2. 突出主体

真实的生活场景往往是纷繁复杂的，而一张速写所容纳的内容确实有限，因此要尽可能做到以一个或一组物件作为画面主体予以表现，而其他内容不要过于庞杂，对于环境中的干扰因素要尽量删减，以免造成画面的混乱，如图5-42和图5-43所示。

图5-41 生活道具速写

图5-42 动画影片《马达加斯加3》中车辆的速写稿

3. 表现准确

道具速写表现的内容较为集中，类似于特写镜头，当画面的焦点聚集于一处时，要将主体对象从细碎的环境中剥离出来，做到言之有物，绘画语言的表现要准确，画面中的每个小疏漏都会影响最终的效果，所以对结构、空间和形式等的表现都要做到尽可能的严谨，如图5-44和图5-45所示。

图5-43 动画影片《长发公主》中船的速写稿

图5-44 摩托车速写练习　　图5-45 实景道具速写练习

4. 注重趣味

速写训练不仅要造型清晰，而且要注重造型的趣味性。与绘画、摄影不同，速写的目的不仅是对生活场景机械地记录，而且是对主观知觉再造的思维影像，其更贴近构造本质，更具有人性的情感内涵，更具有丰富的趣味性，如图5-46所示。

图5-46　动画片《长发公主》中的道具设计稿

5.3　本章小结

本章内容着重于对景物速写的构图，景物速写在动画设计中的应用，包括风景速写、建筑速写、场景速写、道具速写等内容的绘制方法介绍。覆盖面广，内容庞杂，涉及画面的组织构成、空间的处理表现、形式的抽象概括等艺术表现手法，是速写综合训练和强化提高的重要组成部分。由于受课堂教学的限制，相关速写内容通常需要在室外进行，因此课程实施的主要形式一般以课堂临摹教学为主，适当结合户外采风，让学生走出课堂，面对自然和生活，拓展写生的范围，从人物、动物速写扩展到以风景、建筑、场景、道具等内容为题材的速写训练，在提高学生造型能力、表现能力等综合能力的同时，开阔学生的视野及提高学生的想象力，通过深入生活，细致观察和体验，丰富艺术感受，积累创作素材。在集中强化训练的基础上，不断熟练速写的表现技巧，丰富速写的表现手法，灵活运用绘画知识和视觉规律，充分表达对于景物速写的认识，提高速写的综合表现能力，为今后的专业学习打下良好的基础。

第6章
动画创意速写

- 创意速写的形成
- 创意速写的表现技法

6.1 创意速写的形成

创意是动画设计中备受关注的视觉中心，一部好的动画影片反映了动画设计师的理解力、创造力和想象力。一张富有创意的动画速写能够将动画设计师要表达的深邃内涵直接地展现出来，并迅速引起人们的注意。创意速写的质量和水平对动画表现有直接的影响。动画设计师将所看到和想象到的事物通过主观的理解和想象创造出富有想象力、意念化、视觉化的动画形象，使观者通过动画形象可以快速理解动画设计师传达的意图，这就是动画创意速写表现。创意是培养动画从业者发散思维的有效途径，而速写又是对对象进行分析刻画，提升创意表现能力的最有效的手段。

6.1.1 创意速写的概念

创意速写是运用速写的形式进行创意思维，使之变成视觉艺术形象的过程。创意速写体现动画设计师的艺术特性和创造性思维，是动画设计的基础，也是动画设计师思维符号在创作过程中体现的重要环节。速写是创意的最直接体现。在速写的创作过程中，客观物象启发着动画设计师围绕创意向自然获取素材，并通过速写的形式表现出来。创意速写作为动画设计的重要传达手段，偏重于从创意的角度进行构思和表现。创意来源于独特的认知角度，创意画面看起来既超越想象，又符合情理，给人意想不到的效果，在矛盾中形成视觉中心，引发观者的好奇心和进行思考。

6.1.2 创意速写的创造性思维

创意速写强调"创意"，创意是设计过程的本质，也是最重要的生产力，而创意的产生和表现则依赖于创造性思维的发散。创造性思维是思维的高级形式，是指人们在创新意识驱动下，通过各种思维方式对头脑中的信息和认知进行新的整合和加工，从而形成新意念、新思想、新观点的思维过程。也就是说，凡是打破传统模式而形成的思维活动，就可以称之为创造性思维。创造性思维是一种突破常规的思维方式，它在很大程度上是以感性直觉为基础而进行的一种思维活动。因此，创意速写不能机械地摹写对象，而应主动地从多角度、多视点对物象进行观察、分析和表现，力求在真实表现对象的基础上创造出新的形象。从某种程度上说，设计是把不可能变成可能的创作过成，在速写训练的基础阶段，学生应有意识地培养创造性思维和表现力。如果速写训练仅仅止步于对客观物象形态进行观察和临摹，那么思维只能停留在经验的表层，从而阻碍创造力的发挥，如图6-1所示为选自学生作业的创意速写。

图6-1　创意速写《未来的家》

6.2　创意速写的表现技法

创意速写追求形式美、意象美和抽象美，但不一定要画出非常完美的绘画艺术作品。几根充满激情和韵律的线条，也能反映设计师情感的真实流露，并为设计与创作带来极大的帮助。创意速写的重点是创意能力的培养，作品可以不要求传达深刻的内涵，但一定要有创意。虽然创意的方法无规律可循，但是可以变换思维的角度，大胆地进行创意，根据特定的方法去训练和培养，创意最终来源于独特的个性表现。创意速写训练通过运用属性简化、夸张联想、变换比例、矛盾空间、错视置换等方法，塑造出具有现代感、审美感和趣味性的作品。

6.2.1　属性与简化

1. 属性

客观事物都有自己的属性，例如木材、金属、石头、麻布等。我们可以通过想象转换它们的属性，将其中两种或多种事物属性进行叠加，使它们具有与其不同的质感、外形、色彩或者象征性特质，这种变化看似颠覆了原有事物的物理特性，但在直观印象上又合乎情理，这种破坏性思维对比传统性思维而言，更容易与观者产生共鸣，如图6-2所示为选自学生作业中的创意速写。

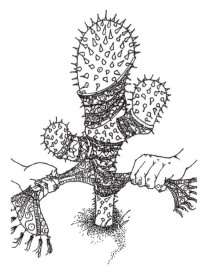

图6-2　创意速写

2. 简化

简化是指将自然物象简化，以主观的态度进行取舍，去掉非本质的细节，从而达到造型的单纯化、意味化和抽象化。一般来说，简化的手法有3种：①从意象形态出发，用简单的形象表现复杂的物体和情绪；②从几何形态出发，将物象概括为球形、圆锥形、圆柱形、方形等几何形，反映出物象的本质；③从心灵意识出发，排除自然物象琐碎的表象，进而创作出最直观的作品，如图6-3所示为选自西班牙毕加索的作品《牛》。

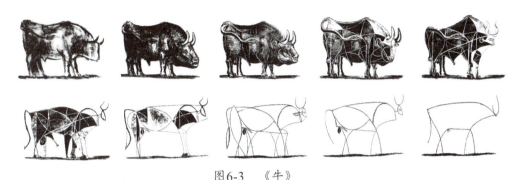

图6-3 《牛》

6.2.2 夸张与联想

1. 夸张

夸张是艺术表现手法之一。艺术创作中为增强艺术效果，突出物象本质，对物象的某些特点给予强调、突出和夸大，使之鲜明生动，产生特别强烈的效果。夸张分为形象夸张和意象夸张。形象夸张是通过形态的变形产生夸张的效果，给人意想不到的视觉冲击；意象夸张是从事物引申出的深层含义进行夸张，出乎意料而又合乎情理，令人过目不忘，如图6-4和图6-5所示均为选自西班牙毕加索的作品。

图6-4 《画布前的画家》　　图6-5 《安杰拉女士肖像》

2. 联想

现代拟喻创造法的创始人戈登说过，天底下的万事万物都是相互联系的，而创意速写的创作过程其实就是创造和想象出事物之间的某种联系。联想是在思维的基础上扩展物象的时空发展过程，由此物象刺激大脑，联想起彼物象。从造型的角度可以把联想看作一种形象思维的方法，它有3个层面：①由某一事物联想到生活中其他相关的事物；②由某一物象的启发想象出另一物象；③创造出可以让观者产生联想的物象，如图6-6和图6-7所示均为选自学生作业中的创意作品。

图6-6　道具联想　　　　　　　　图6-7　创意速写

6.2.3　变幻与比例

1. 变幻

变幻是将相对完整的形态在保持整体意义不变的前提下做局部的变幻或质的转换。所以变幻是规律的突破，是整体效果中局部的突变。这种突变，往往会成为整幅作品中最具动感、最引人注目的焦点，也是其含义转折或延伸的开端。变幻的方式可根据物象的大小、方向、形状的不同来构成不同的变幻效果，如图6-8和图6-9所示的创意作品。

图6-8　西班牙毕加索的女人像　　　　图6-9　学生作业中的创意速写

2. 比例

任何事物都有其正常的比例，而在创意速写的画面中我们可以任意改变这些比例，从而产生意想不到的视觉效果。例如常规的写实速写训练在构图上有严格的要求，可通过控制画面的上下、左右空间来控制画面的平衡。在创意速写的绘画过程中则可以与之相反，在构图上可采用求险、求满、求空、求偏、求局部等方式。这样，在画面构图的选择上可获得意想不到的效果，如图6-10和图6-11所示的创意作品。

图6-10　西班牙毕加索的《吻》

图6-11　法国马蒂斯的男人像

6.2.4　矛盾空间

我们常规的思维模式认为，特定的事物只会出现在特定的时间和空间里。创意速写可以在同一时间、同一空间里将不同时空、不同状态的事物凝固在同一个静止的画面中，使人们在动态中把握造型的相对性，既强化了动态效果，又突出了节奏感。这种奇特的视觉效果是由多维空间或时间的存在和交错而产生的，这种交错关系追求画面的真实性和现实的反科学性，既矛盾又真实是创意的难点，也是此种创意的魅力所在，如图6-12所示为选自荷兰埃舍尔的矛盾空间。

图6-12　矛盾空间

6.2.5　错视与置换

1. 错视

如果说透视是人视觉中的一种错觉，生活中到处存在着透视现象，那么人的眼睛已经适应了这种错觉。只有符合视错觉的空间才会被看作合理的。因此，为了达到营造反

常空间的效果，我们可以采用违反透视的方法。例如，在理解了焦点透视特性的基础上，可以合理打破视觉常规，突破不同物质的时空局限，组合成具有针对性、延展性的想象空间，再创造一个对客观世界非自然的摹本；或者在二维平面中出现三维空间或在三维空间中出现二维平面。在矛盾的空间中产生离奇、荒诞的形态。此外，还可以采用多视点构图，从不同角度观察对象的形态，经过组织和整合，使观者从不同角度全方位地了解物象。这种创作方式来源于立体派的四度空间理论、中国画的散点构图，以及传统民间艺术中对整体的关注。它将一个整体的各个视角的形态分布于二维平面内，这种处理可以营造变化丰富的画面效果，如图6-13所示为选自西班牙毕加索的作品。

图6-13　《伊格·斯特拉文斯基的画像》

画家毕加索运用错视原理，虽然对远处的镜片进行了放大、肩部错位、手和头部的比例失衡等方面进行了违反常规的处理，但是并没有削弱这张画像的感染力。相反，则是强化了该形象的个性化特点。

2. 置换

置换是利用物象间局部的相似性，用一种形态或形态的局部替换另一种形态或形态的局部，在保留视觉整体性的前提下突出视觉中心。置换是形态局部的打散和重组，可使主体形象更加突出，增强其视觉冲击力。置换能够产生出人意料的效果并成为视觉焦点，给人留下深刻的印象，如图6-14～图6-16所示均选自学生作业中的创意速写。

图6-14　创意速写1

图6-15 创意速写2

图6-16 创意速写3

创意是动画创作的前提,速写是辅助创意的有效手段。在创造性思维与灵感的指引下,重新观察、思考和创造生活中物象的艺术形象,让速写的灵活性和随机性与创造性思维的感性直觉特点相融合,形成动画设计创作的最佳途径。

6.3 本章小结

与生活速写不同,创意速写具有单纯的创作形式和创意方法。运用属性简化、夸张联想、变幻比例、矛盾空间、错视置换等手段,结合速写表现形式,将创造性的思维方式和意念构想转化为具有创新精神的创意表现形式。本章内容针对创意速写的特点加以梳理和分析,理论与范例相结合,使学生在短时间内能够掌握与领会创意速写的本质、绘制方法和表现技法,以提高学生的创意表现能力,开阔学生的想象空间和引发学生的创意思维。

考试题库

一、单项选择题：在每小题的备选答案中选出一个正确答案，并将正确答案的代码填在题干上的括号内。

1. 动画影片中的动态都是由一系列(　　)画面连接而成。
 A. 动态　　　　　　　　　　　B. 夸张
 C. 静止　　　　　　　　　　　D. 草图

2. 为确定结构、比例、位置及物体间相互关系而描绘的虚拟线条是(　　)。
 A. 轮廓线　　　　　　　　　　B. 辅助线
 C. 结构线　　　　　　　　　　D. 装饰线

3. (　　)是装饰与丰富画面，烘托气氛的线。
 A. 轮廓线　　　　　　　　　　B. 辅助线
 C. 结构线　　　　　　　　　　D. 装饰线

4. 在造型设计中，(　　)是一切形态的基础，是具有空间位置的视觉单位。
 A. 点　　　　　　　　　　　　B. 线
 C. 面　　　　　　　　　　　　D. 体

5. (　　)是点移动的轨迹，是极薄的平面相互接触的结果。
 A. 点　　　　　　　　　　　　B. 线
 C. 面　　　　　　　　　　　　D. 体

6. (　　)是笔触排列中最简洁的方式。
 A. 曲线的排列　　　　　　　　B. 交叉线的叠加
 C. 平行线排列　　　　　　　　D. 线的放射排列

7. (　　)是从一个能量的中心点向四周发散，具有方向、速度、立体感和视觉冲击力，很容易产生鲜明突出的视觉效果。
 A. 曲线　　　　　　　　　　　B. 交叉线
 C. 平行线　　　　　　　　　　D. 放射线

8. (　　)是指那些天然形成的立体造型，包括人体、动物、自然等，这类造型一般不规则，有着复杂而微妙的转折关系与起伏变化，形象生动而富有活力。
 A. 自然形体　　　　　　　　　B. 几何形体
 C. 人造形体　　　　　　　　　D. 抽象形体

9. (　　)是指对复杂多变、千奇百怪的自然形体的概括和抽象，包括人造的平面形体和立体形体。

A. 自然形体　　　　　　　　　　B. 几何形体

C. 人造形体　　　　　　　　　　D. 抽象形体

10. (　　)是指通过人类劳动创造出各类立体造型，包括建筑、汽车、家具、电话等造型和作为纯粹艺术创作的立体造型等。

A. 自然形体　　　　　　　　　　B. 几何形体

C. 人造形体　　　　　　　　　　D. 抽象形体

11. 知觉经验告诉我们，在观察物体时，表面形态会由于观测位置和角度的不同而产生不同程度的变形，这就是所谓的(　　)。

A. 自然现象　　　　　　　　　　B. 变形现象

C. 虚拟现象　　　　　　　　　　D. 透视现象

12. 视觉到达物体的直线，叫作(　　)。

A. 视线　　　　　　　　　　　　B. 视锥

C. 视角　　　　　　　　　　　　D. 视轴

13. 视线从眼睛放射而呈一个抽象的圆锥状，叫作(　　)。

A. 视线　　　　　　　　　　　　B. 视锥

C. 视角　　　　　　　　　　　　D. 视轴

14. 视锥的顶角就是(　　)。

A. 视线　　　　　　　　　　　　B. 视锥

C. 视角　　　　　　　　　　　　D. 视轴

15. 通过视角中心的直线，即眼睛看到物体中心的一条线，称为(　　)，与画面成直角。

A. 视线　　　　　　　　　　　　B. 视锥

C. 视角　　　　　　　　　　　　D. 视轴

16. 在画面上正对着画者眼睛的一点，就是视轴到达物体的一点，称为(　　)。

A. 中心　　　　　　　　　　　　B. 中点

C. 心点　　　　　　　　　　　　D. 终点

17. (　　)在人体中起着支架的作用，是人体中最核心、最坚硬的部分。

A. 肌肉　　　　　　　　　　　　B. 骨骼

C. 软骨　　　　　　　　　　　　D. 关节

18. (　　)是构成上部躯干的主要骨骼，由24条肋骨加上肋软骨、胸椎等组成，也是人体中体积最大的骨骼。

A. 脊椎　　　　　　　　　　　　B. 头骨

C. 骨盆　　　　　　　　　　　　D. 胸廓

19. (　　)是贯穿人体背部中央，连接头骨、胸廓和骨盆的纵向中轴，是支撑颈部与腰部的唯一骨骼。

A. 脊椎 B. 锁骨
C. 骨盆 D. 肩胛骨

20. (　　)是使骨骼运动的动力器官。
A. 肌肉 B. 肌腱
C. 软骨 D. 肌腹

21. (　　)是建立人体的基本方式。
A. 肌肉的方式 B. 几何的方式
C. 体块的方式 D. 骨骼的方式

22. 头部(　　)的形状决定头部的形状，面部的结构特征源于头骨的纵深处。
A. 肌肉 B. 软骨
C. 骨骼 D. 关节

23. (　　)的前端与面部骨和下颌骨连接，形成了眼睛、鼻子、两颊和嘴巴的形状。
A. 颞骨 B. 枕骨
C. 犁骨 D. 颅骨

24. (　　)是面部下面的边界，也是面部最大最硬的骨骼，对下排牙齿起到支撑的作用，也是头部骨骼中惟一可以运动的部分。
A. 上颌骨 B. 枕骨
C. 下颌骨 D. 颧骨

25. 脸部的环形肌肉有围绕着眼眶部分的椭圆形的肌肉组织是(　　)。
A. 眼轮匝肌 B. 枕骨口轮匝肌
C. 皱眉肌 D. 上唇提肌

二、多项选择题：在每小题的备选答案中选出二个或二个以上正确答案，并将正确答案的代码填在题干上的括号内。

1. 速写的主要训练途径有哪些？(　　)
A. 专业学习 B. 形体空间营造
C. 临摹大师 D. 动态分析

2. 速写具有哪些特点？(　　)
A. 灵活机动的绘画手法 B. 操作方便
C. 工具简单 D. 不受绘画材质限定

3. 速写一般分为哪三大类？(　　)
A. 道具速写 B. 动物速写
C. 人物速写 D. 景物速写

4. 人物速写可以细分为哪些速写形态？(　　)
A. 人物特征速写 B. 人物夸张速写

 C. 人物静态速写 D. 人物动态速写

5. 动画速写的根本任务是什么？（　　）
 A. 熟练表现技巧 B. 强化造型训练
 C. 提高艺术素质 D. 培养创造能力

6. 人物速写可以分为哪些？（　　）
 A. 人体特征速写 B. 人物静态速写
 C. 人物头像速写 D. 人物动态速写

7. 动物速写可以分为哪些？（　　）
 A. 哺乳类速写 B. 两栖类速写
 C. 爬行类速写 D. 鸟类和鱼类速写

8. 景物速写可以分为哪些？（　　）
 A. 道具速写 B. 室内静物速写
 C. 室外景物速写 D. 人物与场景的速写

9. 速写的绘画工具材料主要包括哪些？（　　）
 A. 笔 B. 纸
 C. 橡皮 D. 画板

10. 利用光影明暗变化规律来塑造形象和营造环境的氛围，其特点是什么？（　　）
 A. 直观 B. 立体
 C. 丰富 D. 强烈

11. 在速写中以线面结合造型为主的表现形式，需要注意的问题有哪些？（　　）
 A. 对画面虚实关系的处理 B. 对线面结合关系的处理
 C. 对结构本质的把握 D. 对主体与层次的划分和强调

12. 线的基本种类有哪些？（　　）
 A. 粗线 B. 细线
 C. 直线 D. 曲线

13. 面的类型有哪些？（　　）
 A. 直线形态的面 B. 曲线形态的面
 C. 自由形态的面 D. 偶然形态的面

14. 形体分为哪些？（　　）
 A. 抽象形体 B. 自然形体
 C. 几何形体 D. 人造形体

15. 在速写中经常使用的几何体有哪些？（　　）
 A. 立方体 B. 圆柱体
 C. 圆球体 D. 锥体

16. 根据视点所处的位置与高度和物体与画面所放置的角度，可将透视类型分为哪些？（　　）

A. 散点透视 B. 平行透视
C. 成角透视 D. 倾斜透视

17. 感性认识具有哪几种形式？（ ）
 A. 感觉 B. 知觉
 C. 触觉 D. 表象

18. 各骨端借助()连结起来，是对人体外形和运动最有影响的部分。
 A. 软骨 B. 韧带
 C. 关节 D. 骨骼

19. 体块的运动方式有哪些？（ ）
 A. 上下弯曲运动 B. 左右弯曲运动
 C. 前后弯曲运动 D. 扭转弯曲运动

20. 头部的形体特征分为哪两个方面？（ ）
 A. 脸形特征 B. 五官特征
 C. 结构特征 D. 骨骼特征

21. 动画人物面部表情速写训练有哪几个步骤？（ ）
 A. 策划和操作 B. 观察和构图
 C. 把握和概括 D. 刻画和调整

22. 面部肌肉固定在头骨上，分为哪两层肌肉？（ ）
 A. 表层肌肉 B. 深层肌肉
 C. 颅顶肌肉 D. 眼轮匝肌

23. 衣纹的线大体可分为哪两大类？（ ）
 A. 表现形体的线 B. 表现动态的线
 C. 表现质感的线 D. 表现结构和运动的线

24. 衣纹的类型从形态上可分为哪几类？（ ）
 A. 牵引型 B. 折叠型
 C. 捆扎型 D. 流线型

25. 最著名的画诀"要画马三块瓦"中"三块瓦"是指马的那几个部位？（ ）
 A. 头 B. 肩
 C. 腹 D. 臀

三、填空题

1. 速写是艺术家锻炼_____、熟悉_____、记录_____、积累_____的一种很好的方式；也是培养_____、提高_____的重要手段。

2. 动画速写的特点是_____，_____和_____。动画创作需要大量的_____，_____要通过速写去观察积累，并要求具备_____转化为视觉形

象的塑造能力。

3. _____是动画设计师的根本，_____是造型艺术基础训练的重要方法。速写训练的目的是为了培养学生的_____、_____、_____等基本造型能力。

4. 在速写作画过程中要求迅速地_____、_____、_____，在较短的时间内用_____去高度概括、提炼对象的_____、_____。

5. 根据速写的设色效果可以将速写划分为_____和_____。单色速写指的是使用_____，以_____作为画面主要造型元素的速写，包括_____、_____、_____等。彩色速写是指使用_____，以_____作为画面主要语言形态的速写，如_____、_____、_____等。

6. 根据速写描摹对象的状态可以将速写划分为：_____和_____。根据速写作画的速度可以将速写划分为：_____和_____。根据各种绘画门类的不同将速写划分为：_____、_____、_____、_____等。还有根据专业需要，针对速写训练的重点和角度的差异，将那些在设计中收集设计素材、表达设计意图的速写划分为：_____、_____等。

7. 动画速写的种类包括：_____、_____和_____三大类。

8. 动画速写的表现特征有_____、_____、_____、_____。

9. 轮廓线是_____，在_____的作用下由于形体转折等压缩而成的_____。它是对物象进行的_____，因此轮廓线既是_____，也是_____。

10. 结构线是直接表现型体内部起伏变化的_____与_____的线，结构线构建_____。在速写过程中，_____与_____在造型的本质上没有明确的区分，轮廓因结构而存在，因此_____与_____应保持一致，与结构线的关系应该具有高度统一的_____。

11. 以光影造型为主的表现形式就是通过表现物象_____、_____、_____、_____等来构成画面，使画面产生_____，又被称为_____。

12. 速写属于_____，形式语言极其纯粹，_____表现为黑白两极间的层次变化，构成速写画面的基础要素就是_____、_____、_____。通过这些要素的_____、_____、_____、_____、_____、_____等形式的变化和组合，构成了画面的_____。

13. 在速写中可以根据点的性质与作用进行分类，将点分为_____、_____、_____和_____。

14. 线在造型设计中，具有_____、_____、_____、_____等性质，常被看作最基本的形式元素。

15. 线的排列有_____、_____、_____、_____和_____。

16. 运用简单的_____、_____和_____形态，确定人物形态的基本比例和动态是最有效的速写造型方法。

17. 视知觉对_____和_____的过程是_____与_____共同作用的结果。
18. 透视法则是_____、_____与_____相结合的产物，被认为是绘画艺术中表现空间深度的几何学，它的产生为西方写实主义绘画的奠定了科学的基础。
19. 透视法则就是在已知一平面的_____、_____的前提下，画出我们在某一固定_____和_____所看到的，近似于人眼直接视觉所见到的景象。通过这一方法不仅能产生逼真的深度空间的感觉，还可按比例测算出画面中物体的_____与_____，由此产生的画面的透视空间。
20. 运用透视原理，学习研究事物形体的描绘方法，称为_____。
21. 用眼睛在固定不动的位置上所能看到的一切物象的界限，叫作_____。
22. 视平面与画面相交所产生的一根线，叫作_____。
23. _____是物体由近而远、由大而小，在视平线上逐渐汇聚成的一点。
24. 任何物体都具有_____、_____、_____三组边线，此种连线和画面所形成的关系有_____和_____两种。
25. 以视觉的认知能力为基础的，认识的_____、_____和_____直接影响造型的结果，因此艺术作品才会呈现出不同形式元素的风格。
26. 构图的表现原则主要包括_____、_____、_____、_____、_____。
27. 速写中常用的构图表现式主要有_____、_____和_____。
28. 在速写中经常采用的物象处理的手法有以下5种：_____、_____、_____、_____和_____。
29. 要描绘运动的人体，首先要对_____的人体特征有全面的认识、理解和掌握，其中包括_____、_____、_____和_____以及_____等，这些是学习动画专业和进行动画创作的基本技能和前提条件。
30. 人体结构复杂而精细，然而在创作实践中需要认识与掌握的主要是影响人体_____和_____的主要结构关系，包括_____和_____。
31. 人体中最重要的骨架有：_____、_____、_____、_____和_____。
32. _____与_____由脊柱连接形成人体中最大，最复杂的可活动的整体——躯干。而四肢的骨骼则通过_____与_____部分连接构成可活动的人体骨架系统。
33. 头部骨骼在外形上分_____和_____两部分。脑颅由_____、_____、_____及在外形上观察不到的_____等组成；面颅由_____、_____和_____及在外形上看不到的_____等组成。
34. _____和_____位于躯干上方，是影响胸廓上部区域外形的重要骨骼组织。
35. 四肢分为_____和_____。上肢分为_____、_____和_____；下肢分为_____、_____和_____。
36. 肌肉的形态多种多样，具有代表性的肌肉是_____，分为_____和_____两部

分，跨一、二个或二个以上的关节，起止于骨上，牵动骨骼产生运动，另外还有_____和_____，称为_____等。

37. 人物形态是指人物_____和_____，是_____关系上的表述；人物的体块是指人物躯体的_____和_____，是_____关系上的表述，两者结合称为_____。

38. 人体运动时，我们通常关注的是_____的微妙变化关系。如果用_____和_____表现躯干的_____和_____，那么躯干体块有3种位置的运动方式，这3种方式基本上是以_____、_____而_____的方式出现的。

39. 在动画速写的绘制过程中，要建立"体块"的意识，只有这样才能把握人体动态，才能处理好人体各部分的相互_____、_____、_____和_____等姿态的表现。

40. _____关键就在于能否使透视的原理所造成的人体某些部位的_____或_____状态表现出来。

41. 用_____来表现人体在空间中的透视变化。无论人体角度如何变化，对于人体而言，其_____是不会发生变化的，也就是说是_____。

42. 要画好人物的面部表情，首先要了解产生面部表情变化的_____和_____的变化。这三个区域是_____、_____和_____，三个部位是_____、_____和_____。

43. 速写主要是用_____来造型，_____是最基本的造型语言，用_____来勾勒_____，表现_____。_____是表面的，_____是内在的，_____和_____的变化决定_____的变化。

44. 中国古人通过对马细致入微的动态观察，总结出马起_____，卧_____，行_____，走_____，立_____。

45. 动物速写的最终目的是_____，记录形象的_____、_____及_____。

四、名词解释题

1. 速写

2. 慢写

3. 快写

4. 默写

5. 线

6. 曲线的排列

7. 交叉线的叠加

8. 涂鸦式的线团

9. 直线形态的面

10. 曲线形态的面

11. 自由形态的面

12. 偶然形态的面

13. 形体

14. 艺用透视学

15. 原线

16. 变线

17. 平行透视

18. 成角透视

19. 倾斜透视

20. 艺用人体解剖

21. 锁骨和锁骨

22. 骨盆

五、简答题

1. 简述动画速写的传统精神研究性。

2. 举例说明动画速写的写实素材性。

3. 简述动画速写训练方式上的表现侧重和专业风格。

4. 简述速写的表现形式。

5. 简述在速写中应用以光影造型为主的表现形式需要注意的问题。

6. 简述速写的学习目的和学习方法。

7. 简述常用的几何形体造型的特点。

8. 简述天点和地点的概念。

9. 简述在速写中经常使用的透视方法。

10. 简述感性认识的3种形式。

11. 简述构图的表现内容。

12. 简述肌肉的分布。

13. 简述衣纹线的美感与避忌。

14. 简述衣纹处理虚实的方法。

15. 简述主题速写和主体速写应注意的问题。

六、论述题

1. 通过具体范例分析大师速写作品中工具材料与表达效果的关系。

2. 动画速写中为什么要强调观察，观察方法有哪些？举例说明，这些观察方法的主要表现形式是什么？

3. 举例分析人体比例的重要性，通过对标准人体比例关系、不同年龄段人的身高比例差异以及各种姿态的标准比例关系的分析，谈一谈动画中人体比例关系的把握。

4. 人物头像速写要注意哪些问题？人物形象特征的形成取决于哪些方面？

5. 什么是动态速写？如何才能画好动态速写？人体骨架在动态速写中有什么作用？

6. 决定人体动态的主要体块有哪些？如何确定人体的动态重心？如何保持动态平衡？

七、表现实践

1. 进行各种类型的线条练习，体会不同线型的性质、不同快慢和力度所产生的视觉效果，能够熟练控制和驾驭各种类型的线条。

2. 尝试用规则排线和不规则乱线进行人物头像写生，要求运用适合的线表现形象的基本特征。

3. 用线条进行直线形态、曲线形态和自由形态练习，要求熟练地使用线条控制各种几何形态，线条尽可能规整、流畅。

4. 用3种透视类型表现静物、人物、景物和建筑，要求视点位置明确，透视关系基本正确，可采用多种纵深空间的手法表现。

5. 对模特动态进行慢写训练，以此为基础对造型进行进一步概括，要求动态造型明确、具体；对动态造型进行有重点、有取舍的表现和夸张；再对同一模特动态进行默写训练，尽可能发挥对造型或动作的联想。要求主观的造型结果，要有源于现实且不同于现实的个性风格。

6. 将人物形象演化为幽默感的动物形象。要求选择一个人物形象，其特征很容易联想到某种动物；对最能突出人物特征的角度进行写生；根据印象对人物形象进行进一步的概括和夸张处理；对相关动物形象的相似角度进行写生，反复比较，找到两者结合点；将人物形象进行一系列的概括处理，最终使他与动物形象自然重合。

7. 运用人体骨架的方式画出10种以上的站、卧、蹲等不同运动姿态的动作。

8. 对人物头像进行速写训练，在此基础上进行夸张表现，突出形象特征和性格特点。以自己为模特，借助镜子记录自己所做的各种表情。

9. 通过静态的人体速写练习，加强对人体体块和型体关系的认识。可采用快写、慢写、默写交替进行的方式进行。要求人物比例准确，结构明确，符合运动规律。

10. 进行手和脚的姿态速写训练。

11. 对静态着衣人物进行速写训练。要求动态明确,注意衣纹的变化和人体结构的关系。

12. 进行瞬间人体动态速写训练。要求重心和动态线明确,对结构关系高度概括,用简化人体的方式去表现。

13. 表现舞蹈动作,要求连续运动不少于7幅画面。

14. 表现锄地动作,要求连续运动不少于5幅画面。

15. 模仿格斗游戏中人物的打斗动作,默写一组两人组合的连续动作。

16. 对小动物进行速写训练，如猫、狗等，由简入繁，可以先对静态进行写生，如果对结构较为熟悉，可以进行动态写生，强调其比例准确，结构清晰，动态生动。

17. 利用多媒体影像，对狮、虎等进行速写训练，抓住其外观特征，对形象进行归纳和夸张，强调动态的连续性。

18. 在默写的基础上创作动物造型，用夸张、诙谐的手法进行发挥与创造。造型要简练生动，个性特征要鲜明，具有想象力。

19. 对各种形态的树木进行速写练习，总结不同树种的造型特点，选择至少5种类型的树木进行写生。要求树木外形明确，穿插主次分明，概括和归纳外形特征和造型规律，并要求准确把握树木的特征及生长规律。

20. 郊外风景速写练习。要求采用多种构图形式表现同一处风景，比较不同构图在视觉效果上的差异。注意把握近景、中景、远景的空间层次，画面造型自然生动，表现手法和谐统一。

21. 以"节日"为题材，进行生活场景的速写，要求对生活进行深入细致的观察，速写的内容要反映节日情境，画面造型手法统一，画面完整。

22. 以"未来世界"为主题，进行创意造型设计，并根据造型绘制其走、跑、跳动作。